KB167766

박원규
전각을
말하다

Park Won-gyu talks about Seal Engraving
by Park Won-gyu and Kim Jeong-hwan

Published by Hangilsa Publishing Co. Ltd., Korea, 2023

대담 김정환

박원규
전각을
말하다

한길사

박원규 전각을 말하다

생명이 없던 돌에 생명을 불어넣다

• 들어가는 말

　우리가 삶의 주변에서 무심코 지나치는 것들이 있다. 정성 들여 쓰거나 그린 서화의 한 켠에 남아 있거나 조상들의 서찰 한 귀퉁이에 말없이 찍혀 있는 인장들도 그렇다. 어쩐지 장인이 새긴 것 같지는 않은데, 무언가 문기(文氣)가 남아 있는 듯한 그것을 보고 있노라면 여러 가지 생각이 교차하곤 한다. 동양예술의 진수이면서 퇴색하는 장르로서 전각(篆刻)이 점점 주변화되고 있기 때문이다.

　『한국민족문화대백과사전』에 보면 전각은 나무·돌·금옥 등에 전자(篆字)로 인장을 제작하는 예술이라고 설명되어 있다. 전각은 동양예술에서 오래전부터 존속되어온 장르다. 시간의 흐름에 따라 모든 것은 변하고 또 변해간다. 경제와 정치가 모든 것을 좌지우지하는 오늘의 현실에서 전각과 같은 전통 예술은 퇴색하고 있다.

　전각이 처한 위기의 순간에 하석(何石) 박원규(朴元圭) 작가를 떠올리게 되는 것은 그처럼 삶과 예술을 성실하고 치열하게 밀고 나온 작가가 드물기 때문이다. 아울러 그는 성실하고

치열한 삶을 높은 경지의 예술로 승화시켜 나갔다. 그에게 있어 삶과 예술은 완벽하게 등가를 이루며, 그의 작품들은 보기 드문 진정성을 지니고 있다.

그는 늘 작품의 주제와 그 형식에 대해 끊임없는 모색을 도모하면서 새로운 예술적 방법론을 개척해왔다. 그러한 예술적 탐구와 삶의 변화에 따른 예술세계의 변화가 절묘하게 어우러지면서 그의 작품은 성숙의 길로 나아갔다. 그 결과 오늘날 완숙한 경지에 접어든 그의 작품들은 동시대의 서예와 전각 분야에서 빼놓을 수 없는 위치에 올라 있다.

박원규 작가가 전각에 입문하게 된 것과 스승을 만나게 된 계기 또한 무척이나 인상적이다. 전주에서 독학으로 전각을 익혔던 작가는 서울에 올라올 때마다 관련 자료를 구하기 위해 당시 명동 중화민국대사관 앞에 있던 중국서점에 자주 들렀다. 우연히 당대 대만 전각가들의 작품집을 보게 되었는데, 주문(朱文)과 백문(白文)이 같이 있는 독옹(獨翁) 이대목(李大木) 작가의 주백상간인(朱白相間印)에 마음을 빼앗기게 된다. 대사관에 이대목 작가의 주소를 수소문하고 당시 그의 한문 실력을 총동원해 편지를 보냈다.

"저는 한국에 살고 있는 전각에 관심 많은 청년 박원규라고 합니다. 우연히 선생님의 작품이 실린 전각작품집을 보게 되었는데, 선생님의 전각 작품이 정말 제 마음에 듭니다. 바쁘시겠지만 저의 아호와 성명인(姓名印)을 제작해주시면 평생의 영광으로 알겠습니다."

오랜 시간이 흘렀고, 그의 기억 속에서도 이 일이 잊혀갈 무렵이었다. 어느 날 대만에서 전각 작품이 도착했다. 기쁜 마음에 전각 작품을 열어본 박원규 작가는 무척 실망하게 된다. 자신이 예전에 보았던 그러한 수준의 작품이 아니었던 것이다. 작가는 "예전에 전각작품집에서 보았던 선생님의 작품 수준이 아니어서 무척 실망스럽다"는 편지글과 함께 그 전각 작품을 대만으로 돌려보낸다.

다시 세월이 흐른 어느 날 대만에서 편지와 함께 전각 작품이 도착했다. 이대목 작가는 편지에서 자신이 아닌 제자가 대신 새긴 작품을 보낸 것을 이야기하고 이에 대해 정중히 사과했다. 아울러 자신이 직접 제작한 작품을 보냈다. 이에 하석 박원규 작가는 고마운 마음을 전하게 된다.

그후 작가는 운명처럼 제1회 동아미술제(東亞美術祭)에서 대상을 수상하면서 동아일보의 주선으로 대만에 유학을 가게 된다. 이를 통해 대만에서 이대목 선생의 지도하에 본격적으로 전각 수업을 받을 기회가 생기게 된 것이다. 이 기간 동안 하석 박원규 작가는 이대목 선생의 문하에서 전각을 배우면서 스승을 그대로 답습하기보다는 자신의 스타일로 전각 작업을 해나갔다. 3년간의 전각 수업을 마치고 한국으로 돌아온 이후에도 지속적으로 서신으로 왕래하며 지도를 받았다고 한다.

이대목 선생이 직접 인장을 찍고 구관을 탁본해 만들어 박원규 작가에게 건넨『곡굉루인존』(曲宏樓印存)에는 제자를 사랑하는 스승의 마음이, 박원규 작가가 귀국한 후 직접 출판해

보내드린 『이대목인보』(李大木印譜)(미술문화원 발행, 1986)에는 스승을 존경하는 제자의 마음이 담겨 있다. 이는 사제 간의 아름다운 미담으로 대만 언론에 크게 보도되는 등 한동안 대만 문화계에서 화제가 되었다. 이때의 일을 박원규 작가는 아래와 같이 선명하게 적고 있다.

1987년 1월 7일은 병인(丙寅) 납팔(臘八)이다. 당시에 이대목(李大木), 강조신(江兆申), 오평(吳平), 마진봉(馬晉峰), 담동재(譚棟材) 다섯 분은 서로가 계심지우(契心之友)로서 세칭 청류오객(淸流五客)이라는 이름으로 대만의 예림(藝林)에 회자되고 있었다. 이날의 만찬은 벗 이대목과 그의 제자 박원규를 위해서 네 명의 친구가 공동으로 마련한 자리였다. 나는 당시에 대만 고궁박물원 부원장이셨던 강조신 선생의 초청으로 대만에 갔다.

나는 독옹(獨翁) 오사(吾師)의 화갑(華甲)을 기리기 위하여 한국에서 『이대목인보』(李大木印譜) 500부를 출간했다. 1986년 7월 29일은 출간 날짜다. 선생님의 생신일에 맞추어 선생님 댁에 도착하도록 일정을 치밀하게 계산해서 선박 편으로 500부 모두를 발송했다. 그래서 이 인집(印集)은 우리나라에는 몇 권밖에 없다.

그 책을 회갑일(1986년 9월 9일)에 받은 선생님의 느낌은 알 길이 없다. 다만 선생님으로부터 인집을 받은 지인들은 감동이 특별히 컸던 것 같다. 그 자리에 계셨던 다섯 분 모두 지금은 고인이 되셨다.

"구시대의 사제지간의 의리가 아직도 한국에는 남아 있다"라

는 제하의 기사가 일간지에 대서특필되기도 했다. 그 기사가 실렸던 신문을 아직도 기념으로 소장하고 있다.

만찬이 끝날 무렵, 담동재 선생이 고옥(古玉)을 내놓았다. 인고(印稿)는 오사(吾師)께서 쓰시고 새기기는 홍콩의 옥장(玉匠) 당적성(唐積聖) 선생이 새겼다고 했다. 인문은 '박씨석곡실'(朴氏石曲室) 다섯 글자다. 오평 선생은 「박석심화」(朴石心畵)라는 전각 작품을 내게 선물하셨고, 강조신 선생은 한 글자의 크기가 가로 5센티미터 세로 6센티미터 크기로 석고문(石鼓文) 전문을 임서(臨書)해서 책으로 엮은 임서작품을 주셨다.

지금으로부터 36년 전의 일이지만 어제 일인 듯 선하다.

필자는 하석 박원규 작가와 사전에 이 책의 방향성에 대한 이야기를 나누었다. 전각을 시작하고 싶은데 마땅히 배울 데가 없는 분이나 전각에 대한 전반적인 지식을 얻고자 하는 분, 전각의 인문학적 매력이 궁금한 분들이 읽어서 이해할 수 있도록 대화를 나누고자 했다.

특히 대담 도중 박원규 작가는 다른 책에 나와 있는 이야기보다는 이 책에서만 볼 수 있는 내용들로 꾸며보자고 수차례 이야기했다. 이러한 작가의 의도가 잘 반영되도록 도판이나 다른 책에서는 볼 수 없는 여러 가지 자료를 통해 본문을 이해할 수 있도록 정성을 기울였다. 무엇보다 이 책의 백미는 각 장 마지막에 소개되는 명가(名家)들의 구관(具款) 모음이다. 이들 구관은 작가가 직접 고르고 그 원문과 함께 세심하게 번역해주셨

다. 이를 통해 독자들은 전각이 문인아사(文人雅士)들의 고아한 영역이었음을 이해하게 될 것이다.

도판 및 원고 작업을 도와주신 오미숙(吳美淑), 임성균(任成均), 박태정(朴泰正), 박세진(朴世眞) 님께 감사드린다. 이 책을 발간할 수 있게 도와주신 한길사 김언호(金彦鎬) 대표님께도 고마운 말씀을 전하고 싶다. 무엇보다 올해는 박원규 작가의 염한(染翰, 붓에 먹물을 묻혀서 글씨를 씀) 60년이 되는 해다. 그동안 작가가 남긴 탁월한 예술적 성취와 그 빛나는 발자취에 한없는 경의를 표하고자 한다.

질문은 응답에 의해서 완성된다. 좋은 대담이 되기 위해서 질문을 벼리는 데 좀더 정성을 기울였어야 한다는 후회도 남는다. 미처 언어화되지 못했던 작가의 답변이 다양한 형태의 도판으로 꾸며질 수 있어서 반갑고, 동시대를 살아가는 많은 독자들과 이를 함께할 수 있어 기쁘다.

각 장에는 박원규 작가의 전각 작품을 실었다. 젊음을 가지고 서단에 데뷔했던 그날로부터 망팔(望八)의 오늘에 이르기까지 작가가 이룩한 작품세계는 한편으로 끊임없이 변화하는 모습을 보여주면서, 다른 한편으로 결코 변화하지 않는 풍모를 간직해왔다. 여기서 우리가 변화하는 모습이라고 말한 것은 작가의 작품세계가 그동안 지칠 줄 모르는 자기갱신의 열정과 역량을 과시하면서 부단한 상승의 드라마를 연출해왔음을 의미한다. 변화하지 않는 모습이라고 말한 것은 그 세계가 풍요로운 감성과 예리한 지성의 결합으로 뛰어나게 구현한 모범적 실례

라는 자리에서 한 번도 이탈한 적이 없다는 사실을 가리킨다.

전각을 하기 위해 인석(印石)을 손에 쥐면 체온이 서서히 돌에 전달되고, 마침내 인석에선 따스한 온기가 느껴진다. 그 과정에서 전각 작업이란 생명이 없던 돌에 생명을 불어넣는 작업이란 생각이 절로 든다. 더불어 돌 속에 갇혀 있는 문자의 형상을 절묘하게 드러내는 작업이기도 하다.

박원규 작가와 대담을 나누면서 느꼈던 작업에 대한 열정과 전각에 대한 애정도 독자들에게 함께 전달되기를 희망한다. 전각 시범을 보일 때, 우드득 우드득… 하면서 작가의 전각도(篆刻刀)가 지나간 곳에서 퍼져 나가던 돌이 터지는 소리가 아직도 생생하다. 이러한 생생함이 그곳까지 전해지기를.

2023년 후소문방(後素文房)에서
김정환

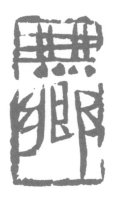

「무향」(無鄕), 박원규 作
1992년, 『임신집』 수록

제1장 ▎ 인장의 붉은색에 매료되다

━『박원규 서예를 말하다』가 발간되고 10여 년의 시간이 흘렀습니다. 다시 전각을 주제로 말씀을 들을 기회가 생겨 매우 기쁩니다. 전각예술에 대한 이해를 높일 수 있는 기회가 되리라는 기대감도 크고요.

예전에 대담할 때는 서예를 주제로 이야기를 나누다 보니 전각에 대해 충분한 이야기를 하지 못했습니다. 아쉬움이 남았지요. 서예와 전각은 서로 뗄 수 없는 밀접한 관계에 있으니까요. 무엇보다 다시 기회를 만들어주신 한길사 김언호 회장님께 감사합니다. 요사이 어려운 경제상황이 문화예술계 전반으로도 파급되는 것 같더군요. 서예계에서도 어렵게 설립했던 대학의 서예과들이 줄줄이 폐과되는 가슴 아픈 일이 있었어요.

문화예술계 전반이 어려우니 전각을 하는 작가들도 힘들고, 불황 속에 출판계도 책이 안 팔려서 고전하고 있습니다. 이런 상황에서 한길사에서 전각에 대해 관심을 갖고 두 번째 이야기를 풀어가자고 제안했을 때 무척이나 고마웠습니다.

━이번에『박원규 전각을 말하다』를 통해 어떠한 내용을 말씀

하석 박원규 작가.
대담 장소는 그의 작업 공간인 석곡실이다.

하고 싶으신지요?

전각을 전혀 모르는 독자도 이 책을 보고 나서 전각에 대한 관심이 생기고, 또 실제로 전각을 하고 싶어지는 그런 책이 되었으면 하는 바람이 있습니다. 전각이 옛날에는 문인아사들의 예술이었던 만큼 오늘날의 지식인들도 많은 관심을 가지고 봐주었으면 좋겠고요.

그렇기에 전각의 역사, 전각의 미학, 전각학에 대한 연구 등 어려운 이야기보다는 전각이 왜 동양의 예술로 아직까지 남아 있는지, 구관(具款, 다른 이름으로 변관邊款, 인관印款, 측관側款, 또는 널리 방각旁刻이라고도 한다)에 나타나는 멋있는 아취 등 쉽고도 재미있는 이야기를 중심으로 풀어나갔으면 합니다.

또 현대는 비주얼이 중요한 시대잖아요. 옛날의 전각 관련 책을 보면 붉은 인장이나 구관의 탁본을 열거해놓은 것들이 많은데, 이 책에서는 다양한 볼거리를 제공해서 시각적으로도 풍성했으면 좋겠고요.

━ 선생님의 근황을 화제로 먼저 이야기를 시작하고자 합니다. 선생님께서는 지난번 대담 이후에도 꾸준히 작품을 발표해오셨습니다. 요새는 어떠한 작업을 하고 계신지요?

저는 언젠가는 세계적으로 권위 있는 뉴욕의 메트로폴리탄 박물관이나 MOMA, 프랑스의 퐁피두미술관, 영국의 대영박물관 등에서 초대전을 하는 서예가가 되고 싶다고 주위에 늘 말해왔습니다. 저의 이러한 진심을 주변에서 알아보고, 관심을 기울여주시는 분들이 늘어나고 있습니다. 계획이란 것이 혼자만

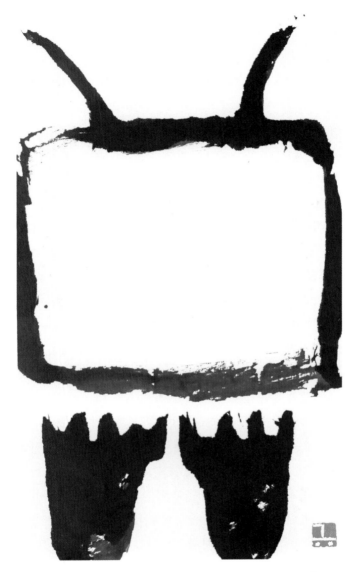

「공정」(公正, Equity), 박원규 作, 화선지에 먹, 250×120cm, 2020년,
국립현대미술관 소장

가슴에 간직한다고 되는 게 아니라 주변에 알림으로써 스스로 더욱 분발하는 계기도 되고, 실천의 의지 또한 더욱 강해진다고 봐요. 또 꿈이 객관화되는 계기도 되고요. 이제 100세 시대 아닙니까. 지금 세상에 제 나이 정도면 청년입니다. 그래서 힘이 남아 있을 때 작가적 역량을 드러내는 큰 작품들을 하려고 노력 중입니다.

— 주요 전시나 개인전 등을 통해 최근 발표한 작품에 대해 말씀해주시지요.

2020년에 국립현대미술관(MMCA) 덕수궁관에서 개관 이래 최초의 서예 기획전시가 열렸습니다. 대한민국 건국 이후 처음이라고도 합니다. 전시 제목은 '미술관에 서(書): 한국 근현대 서예전'이었어요. 여기에 「공정」(公正)이란 제목으로 250×120cm 크기의 신작을 출품했습니다. 금문(金文)으로 쓴 작품인데, 서주시대(西周時代) 청동 제기(祭器)에 새겨진 '정'(正) 자를 재해석한 작품입니다. 고대의 '정'(正) 자는 윗부분 '한 일'(一) 자에 해당하는 '입 구'(口) 자 모양과 그 아래의 '그칠 지'(止)에 해당하는 두 발자국의 모양으로 표현되기도 했습니다. 이러한 고대 금문의 자형을 문자조형으로 재해석해 서예의 회화적 요소를 극대화시키려 한 작품입니다.

다른 작품은 「협」(協)이라는 제목으로, 작품 크기는 300×300cm입니다. 화합한다는 뜻의 협(協) 자를 현대적 조형으로 기호화해 한자의 뿌리를 오늘의 눈으로 재해석한 작품입니다. 오늘날 사용되는 '열 십'(十)에 '힘 력'(力) 자 세 개가 합쳐진

'협'(協) 자에 비해 이 작품의 조형은 매우 간단한 상형부호로 되어 있습니다. 이는 한자 생성의 초기인 은나라 갑골문에서 원류를 찾아볼 수 있습니다.

2021년 하반기에 국립현대미술관에서 이 두 작품을 구입하겠다는 의사를 보여왔고, 제가 이를 수락해 국립현대미술관에서 소장하게 되었습니다. 국립현대미술관이 미술은행을 제외하고 처음으로 구입하는 서예작품이라고 합니다.

2020년 연말엔 개인전을 통해 신작들을 발표했고요. 2021년 마지막 날에는 『중앙일보』의 주말판인 『중앙SUNDAY』에 실리는 2022년 신년 휘호를 썼습니다. 검은 호랑이의 해에 맞추어 조형성을 살린 작품을 했습니다.

━2020년 개인전은 코로나19 국면임에도 여러 중앙 일간지에 대대적으로 보도되는 등 서예계뿐 아니라 일반인도 주목하는 전시였습니다. 관람객이 많이 다녀간 것으로 알고 있습니다. 전시의 주제와 작품을 소개해주시지요.

코로나19로 국내뿐만 아니라 전 세계가 어려움을 겪고 있었지만, 저의 전시는 재능문화재단의 초대전으로 기획해 예정대로 밀고 나갔습니다. 2020년 9월 16일부터 12월 20일까지 JCC 아트센터에서 전시했는데요. 전시 제목은 '하하옹치언'(何何翁卮言)이었습니다.

아호에 들어간 '어찌 하'(何)를 두 번 겹치고, 또 제가 손주가 다섯인 할아버지라서 옹(翁)을 붙여 '하하옹'이라고 스스로를 부릅니다. 치언은 '술 한잔하고 하는 횡설수설'이에요. 2020년

전시는 한마디로 '하하옹이 하는 횡설수설'이었어요. 전시한 모든 작품은 발표한 적이 없는 신작이었는데, 갑골문(甲骨文), 동파문자(東巴文字), 금문(金文), 한간(漢簡), 광개토대왕비 등의 문자를 저만의 느낌으로 재해석하고 또 조형적인 요소를 살려 제작한 것이었습니다.

━ 전시 공간도 인상적이었고, 전시장 벽면을 가득 채운 대작, 그리고 작품 속의 문장들도 특별히 기억에 남는 전시였습니다.

전시장은 일본의 유명한 건축가 안도 다다오가 설계했는데, 공간이 특이해서 일반적인 전시장의 구조와는 달랐습니다. 그래서 틈날 때마다 거기에 가서 전시할 작품을 구상했습니다. 전시할 작품이 전시 공간과 어울려야 하니까요.

서예작품이 문자로 되어 있기 때문에 이 시대에 던지는 메시지가 있어야겠다고 생각해서 이 땅의 젊은이들에게 들려주고 싶은 이야기를 작품으로 하기로 했어요. 대표적인 작품이 「주거」(舟車)입니다.

「주거」(舟車)는 중국 오대(五代)의 재상 풍도(馮道)가 쓴 시 '우작'(偶作) 중 "배와 수레는 어디서든 나루에 안 닿을까"(舟車何處不通津)에서 발췌한 글자입니다. 문자이지만 두 개의 검은 수레바퀴와 붉은 배를 그린 그림처럼 관람객이 느끼도록 제작했습니다. 검은 바퀴는 중국 나시족이 지금도 사용하는 상형문자인 동파문자(東巴文字)체로 쓴 '수레 거'(車) 자고, 배는 3,000여 년 전의 갑골문체로 쓴 '배 주'(舟) 자입니다.

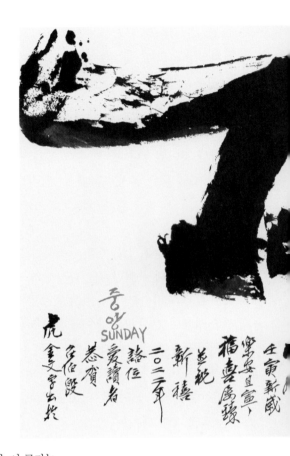

壬寅新歲
樂安且宜、
福喜爲瑗
並祝
新禧
二〇二二年
踏位
恭賀
名伯殷
虎
金文字出於

중앙
SUNDAY
愛讀者

호(虎)의 금문(金文)이다. 이 글자는
소백궤(召伯簋, 약 2500년 전 중국 서주시대 제사 용기)에 있다.
『중앙SUNDAY』애독자 여러분의 신년 행복을 삼가 경축하며
아울러 복과 기쁨이 자꾸자꾸 찾아오고 즐거움과 편안함 그리고
강녕하시기를 빈다. 임인(壬寅) 새해에는 현호(玄虎)의 위엄과
용맹으로 욕심 많고 잔인함, 간사하고 교활함을 다 쓸어 없애고,
또 허다한 역귀(疫鬼)들을 모조리 멸절시켜 장차 함께 잘 사는
태평성대를 보는 것이 나의 간절한 소망이다.
2022년 새해 아침에 하하옹. 금년 나이 76세.

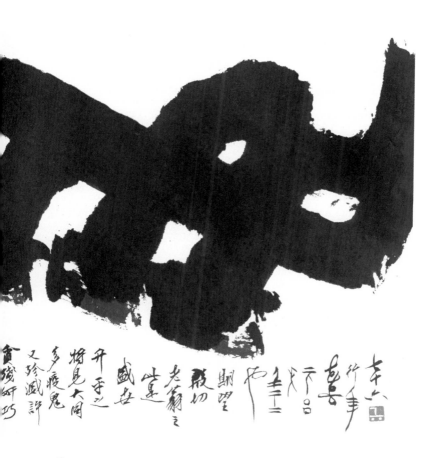

「호」(虎, Tiger), 박원규 作, 62×99cm, 화선지에 먹, 2022년

虎金文 字出於召伯簋
恭賀 중앙SUNDAY愛讀者諸位 2022年新禧
並祝 福喜屢臻 樂安且寧
壬寅新歲 用玄虎之威武 盪滌貪殘奸巧 又殄滅許多疫鬼
將見大同升平之盛世
此是老翁之殷切期望也
2022年 元旦 ㅎㅎ翁 行年七十六

요즘 젊은이들을 3포 세대(연애·결혼·출산을 포기한 세대)라고 하잖아요. 중국의 풍도도 능력이나 재물, 외모 등 열 가지가 없어서 '십무낭자'(十無浪子)라고 불렸던 사람입니다. 그런 사람이 11명의 황제를 모신 재상에까지 올라간 거예요. 그래서 그가 쓴 시를 젊은이들에게 전해주고 싶었습니다. 언젠가는 목적지에 도달하는 배와 수레처럼 꿈을 잃지 않고 묵묵히 노력하며 가다 보면 그 꿈에 다다를 거라고요.

— 최근 간간이 동파문자로 작품을 발표하고 계신데요, 이는 현대적인 서예를 염두에 두신 것인지요.

여러 작가가 서예의 현대성을 다양하게 시도하고 있는데, 저는 문자가 되는 범위에서 이루어져야 한다고 생각합니다. 동파문자는 중국의 나시족(納西族)이 현재도 사용하고 있는 상형문자인데 거의 그림문자에 가까워서 회화성이 뛰어납니다. 게다가 동파문자의 특징 중 하나는 모든 글자에 색이 들어가 있다는 것입니다. 연구해보면 굉장히 회화적이고 재미있어요. 무엇보다 작품에 다양한 색을 입힐 수 있어서 흥미롭습니다.

작품 「서」(書)는 동파문자로 작업한 것입니다. 화려한 책들이 책장에 꽂혀 있는 듯하고, 시각적으로도 현대미술의 미감을 보여주고 있지 않습니까?

저는 이러한 작업을 통해 서예가 고리타분하다는 통념을 깰수 있다고 생각합니다. '읽고 해석하는 서예'와 더불어 '보고 느끼는 서예'지요. 글씨의 근본인 필획은 곧 그림의 근본이라는 서화동원(書畫同源)의 의미를 보여주고자 했습니다.

「주거」(舟車, Boat and Wagon), 박원규 作
화선지에 먹과 주묵 아크릴
119.5×274cm. 2020년

「지」(書, Books), 박원규 作
화선지에 파파 아크릴
548.5×119.5cm, 2020년

━ 전각에 대한 이야기로 넘어가겠습니다. 최근 전각에 대한 관심을 가지는 사람들이 늘어나는 듯합니다. 젊은이도 있고 나이 지긋하신 분들도 있습니다. 이러한 이유가 무엇이라고 보시는지요.

우선 향수 같은 것이 아닐까요? 초등학생 시절 미술시간에 고구마나 무에 그림을 새겨서 찍어본 경험이 있잖아요. 또는 석고나 고무에 그림이나 글자를 새겼던 추억이 있을 겁니다. 이러한 경험이 다시 전각도를 잡게 하는 동력이 될 수 있습니다.

새기고 파고 하는 작업이 사실은 아날로그적이고 원시적인 행위 중 하나입니다. 그래서 누구에게나 이러한 작업에 대한 향수와 동경이 있는 것이지요. 전각은 컴퓨터 자판기나 스마트폰에 지친 현대인에게 원시성에 대한 매력을 호소할 수 있고, 또한 이를 통해 자기의 생각과 미감을 드러낼 수 있다는 것이 장점입니다.

전각을 할 때는 공간이 넓지 않아도 됩니다. 자기가 앉은 자리에서 바로 작업할 수 있기에 공간의 제약이 없다는 점도 매력으로 다가오지 않을까 생각됩니다. 작업 과정 속에서 지적 호기심을 채울 수 있음은 말할 것도 없고요.

━ 한국전각협회 회장을 역임하셨고 현재는 명예회장이십니다. 한국전각협회는 어떤 단체인가요?

한국전각협회는 현대 한국 전각의 산실입니다. 1974년 9월에 전각과 관련된 주요 인사 30여 명이 참여해 설립되었습니다. 청강(晴江) 김영기(金永基) 선생이 초대 회장이셨고, 2대

회장이 철농(鐵農) 이기우(李基雨) 선생이셨습니다. 이후에 심당(心堂) 김제인(金齊仁)(3대), 여초(如初) 김응현(金膺顯) (4·5대), 구당(丘堂) 여원구(呂元九)(6대), 초정(艸丁) 권창륜 (權昌倫)(8·9·10대), 남전(南田) 원중식(元仲植)(11대) 선생 등이 회장을 역임하셨고, 저는 12·13대 회장이었습니다. 현재 는 동구(東丘) 황보근(黃寶根) 선생이 회장을 맡고 계십니다.

1976년에 『대동인보』(大東印譜)를 발간한 것을 시작으로 1981년 '한중전각연의전'(韓中篆刻聯誼展)을 개최하고 『인보』 (印譜)와 『근역인예보』(槿域印藝報)를 5호까지 발행했으며, 이어서 지금까지 협회 회원들의 연간 작품집인 『인품』(印品)을 발행하고 있습니다.

━ 한국전각협회 회장을 역임하시는 동안 무엇에 중점을 두어 일하셨는지요.

전임 회장이었던 남전 원중식 선생께서 갑자기 타계하시자 회원들이 저를 추대해서 회장을 맡게 되었습니다. 저는 책임을 맡으면 최선을 다하자는 생각을 늘 하고 있습니다. 협회에 들 어가서 보았더니 일단 회원 수가 너무 적어요. 진개기(陳介祺) 기념관의 초청으로 중국에 가보니, 산동성 인구가 1억 2,000만 명인데, 산동성 전각 인구가 1만 2,000명이라는 거예요. 상당히 충격적이었어요.

그런데 우리나라는 나라를 대표하는 전각단체인 한국전각 협회 회원 수가 100명 정도라니 말이 됩니까. 무엇보다 회원 수 를 늘리는 것이 시급했습니다. 그래서 6년간은 무엇보다도 회

하석 박원규 작가의 작품집 가운데
전각이 중점적으로 실린 네 권

원 수를 늘리는 데 집중했습니다. 제가 취임할 당시 회비를 내는 회원이 80여 명 정도였는데 임기를 마칠 때는 300여 명까지 늘었어요.

— 반드시 회원이 많아야 단체가 발전할 것인가에 대한 회의적인 시각도 있었을 듯한데요?

우리나라의 서예인구나 문화수준 등을 감안해볼 때 전각협회의 회원 수는 1,000여 명 정도는 되어야 한다고 생각합니다. 그래서 전각의 기초만 알아도 가입시켰던 것입니다(웃음). 내실화도 좋지만 회원 수를 늘려서 많은 사람들이 즐길 수 있어야 한다고 생각했던 것이지요. 그 속에서 같이 공부하고 서로 발전해야겠다고 판단했어요.

— 재임 중에 발간하신 협회지 『인품』을 보면 회원들의 전각 작품의 구관을 탁본하던 관례에서 벗어나 사진촬영으로 대체하고 있습니다. 이렇게 하신 특별한 이유가 있었는지요.

구관을 탁본하는 게 전각 작품의 관례였지요. 왜 그렇게 했는지 생각해볼 필요가 있습니다. 아마도 명·청 시대에는 카메라가 없었고 인쇄기술이 발달하지 않아서 일일이 구관을 탁본할 수밖에 없었을 것입니다. 그러나 현대에는 문명의 이기인 카메라가 있기 때문에 굳이 탁본을 하지 않아도 돼요. 오히려 카메라로 찍으면 구관의 모습을 탁본한 것보다도 더 섬세하게 볼수 있습니다. 실제로 보는 것 같은 실감이 납니다.

카메라를 사용하면 여러 가지 연출이 가능합니다. 가령 변관을 새기고 그 위에 하얀 돌가루를 바른 후 사진을 찍으면 느낌

이 달라집니다. 갑골문처럼 붉은색을 칠하고 찍을 수도 있고, 또 인장석(印章石)이 흰 돌이냐 검은 돌이냐, 즉 돌의 색에 따라 다른 느낌을 줄 수도 있습니다. 탁본으로 하면 이러한 연출이 자유롭지 않습니다. 탁본 하나를 하더라도 시대상을 반영해서 해야 된다고 생각합니다.

이러한 시도를 저는 서예·전각 작품집인『무인집』(戊寅集, 1999)부터 시작했어요. 이후 2004년『계미집』(癸未集)에서도 선보였고요. 제가 해봐서 좋으니까 회원들 작품집에도 시도한 것입니다.

━전각에 대해 처음으로 알게 된 것은 언제이신지요.

제가 전각을 처음 접하게 된 것은 고등학생 때입니다. 우연히 사촌 형님댁에 걸려 있던「인지위덕」(仁之爲德)이라고 쓴 서예작품을 봤는데, 낙관이 찍힌 인주 색이 다른 거예요. 당시에 흔히 보던 붉은 매표 인주 색이 아니었거든요. 지금 생각해보니 미려주사(美麗朱砂, 짙은 붉은색의 인주)와 같은 인주였던 거지요.

━그때 인장의 느낌은 어떠했나요?

일반적으로 도장포에서 인장을 새기는 분들이 한 것과는 다르더군요. 그분들이 한 것은 획을 인위적으로 구부려서 구불구불한 그런 형태죠. 그런데 그 작품에 찍힌 인장은 나무 도장하고 느낌이 달랐어요. 당시엔 전각에 대해서 전혀 몰랐지만 나무에 인장을 새긴 것이 아니며, 또 사무용 인장처럼 새긴 것이 아니라는 걸 진작에 알아본 것이지요.

「철수현애」(撤手懸崖), 박원규 作
1996년, 『병자집』 수록

서화인장(書畫印章)은 대부분 사각형이라는 것도 그때 알았습니다. 이전까지 일상생활에서 볼 수 있었던 동그란 인장이 아니었거든요. 관인(官印)은 사각에 새긴다는 것을 아는 정도였는데, 그래서 처음에 낙관(落款)을 만들려고 인장 새기는 곳에 갔을 때 관인을 새기는 사각의 나무에 새겨달라고 했어요. 한마디로 말해서 석인(石印)을 몰랐을 때였죠.

— 처음 전각을 하시게 된 것은 언제부터인가요?

스승이신 강암(剛菴) 송성용(宋成鏞) 선생님께 서예를 배울 때였지요. 강암 선생님이 쓰시던 인장은 설송(雪松) 최규상(崔圭祥) 선생이 새기신 것이었어요. 저는 처음에는 전각도가 어떻게 생긴지도 모르고 나무 인장 새기는 칼로 혼자 새기기 시작했습니다. 그때가 20대였어요.

— 독학으로 하셨다는 말인데요, 그렇다면 실제로 다른 분이 전각하는 모습을 보신 것은 언제였는지요.

대만에 가서 이대목 선생님을 뵈었는데 이때 비로소 전각가가 전각하는 모습을 처음으로 보았습니다. 그 이전까지는 제멋대로 새겼다고 해야 되겠지요. 다른 전각가들과 교류가 있었다면 전각을 더 빨리 체득했을 텐데 당시에는 교류가 많지 않을 때였어요.

지방에 있으니까 견문에서도 차이가 났던 것 같아요. 대만에 가서야 비로소 전각다운 전각을 했다고 생각합니다. 전각도라는 것도 대만에 가서 처음으로 보게 됩니다. 당연히 구관을 어떻게 하는지도 몰랐어요.

「월인천강」(月印千江), 박원규 作
1996년, 『병자집』 수록

대만에 가서 이대목 선생님이 직접 새기시는 모습을 처음으로 볼 기회가 생겼습니다. 선생님을 뵙고, "저의 이름과 아호를 제가 보는 앞에서 처음부터 끝까지 한 번만 새겨주십시오"라고 부탁드렸기 때문이지요. 전각의 기법은 한 번 보고 이해하면 되는 것이고, 그 이외는 대부분 문자학에 대한 공부입니다.

━ 대만에 가셔서 이대목 선생께는 어떤 식으로 지도를 받으셨나요?

이대목 선생님은 무슨 은행장의 비서실장이셨어요. 대만 중앙은행인지 대북시의 은행인지 기억이 정확하지 않네요. 또한 대만문화대학의 회화과 교수를 겸직하고 계셨습니다. 그 은행 집무실에서 매주 목요일마다 저 혼자 선생님을 찾아뵙고 배웠어요.

제가 하고 싶은 것을 해서 일주일에 한 번씩 이대목 선생님을 찾아뵈었던 것이지요. 갈 때마다 전각 4~6방(方, 전각 작품은 개로 칭하지 않고 방으로 칭함) 정도 가져가서 보여드리곤 했습니다. 3년 동안 목요일 오후마다 찾아뵈었어요. 귀국해서도 전각한 것을 종이에 찍어서 우편으로 보내면 그 옆에 평을 써서 보내주셨지요. 그게 1980년대의 일입니다.

━ 한국으로 돌아온 이후에도 우편으로 이대목 선생님과 왕래를 하셨다고 말씀하셨는데, 언제까지 이어졌는지요.

이대목 선생님께서 돌아가시기 전까지 서신으로 연락을 드렸습니다. 편찮으시다는 소식을 듣고 병문안을 가기도 했고, 돌아가셨을 때는 장례식에 참석했습니다.

박원규 작가가 스승을 위해 제작한
『이대목인보』(李大木印譜)의 표지와 첫 페이지

━ 대만에서 공부를 하실 때, 중국어로 수업을 하셨을 텐데 이 대목 선생님의 말씀을 이해하시는 데 어려움은 없으셨는지요?

이대목 선생님께 공부하러 갈 때는 늘 통역을 대동했습니다. 전각에 관한 내용은 전문적인 내용이 있어서 말 한마디도 놓치지 않기 위해서는 제가 중국어를 배우는 것보다 실력이 좋은 통역을 대동하는 것이 나을 거라고 생각했습니다. 양씨 성을 가진 화교였는데 대만대학을 다니고 있었어요. 제가 대만에서 공부하는 동안 그분이 계속 통역을 해주셨습니다.

━ 대만에 있는 동안 기억나는 일이 있다면 어떤 것이 있는지요.

우산(友山) 송하경(宋河璟) 선생이 대만사범대 박사과정에서 공부할 때의 이야기입니다. 우산 선생은 저의 스승이신 강암 선생님의 아드님이어서 저와 친분이 깊었죠. 그런데 우산이 두충고(杜忠誥) 선생 집에서 묵고 있었던 거예요. 그래서 두충고 선생과 저의 인연이 시작되었고 서로 서예에 관심이 많았기에 금세 친하게 되었습니다.

두충고 선생과는 주로 필담으로 대화를 했습니다. 당시에는 중국과 수교 전이라서 대만에 유학하는 한국 학생이 많았습니다. 김병기(金炳基) 교수는 대만 문화대학에서 공부했고, 마하(摩河) 선주선(宣柱善), 도곡(道谷) 김태정(金兌庭) 선생 등도 문화대학에서 공부했어요. 임동석(林東錫) 건국대 교수의 박사 논문에 제호를 썼던 기억이 납니다. 고려대 한문학과 김언종(金彦種) 교수 등과도 교류하면서 지냈습니다.

━두충고 선생은 현재 대만을 대표하는 서예가이십니다. 당시에 두충고 선생은 어떤 식으로 서예 공부를 하고 계셨는지요.

두충고 선생과는 한 살 차이가 나는 친구예요. 그에겐 스승이 여러 분 계셨습니다. 전서는 해남훈(奚南薰), 예서는 사종안(謝宗安), 행서는 여불정(呂佛庭), 왕장위(王壯爲) 선생께 배웠어요. 대만에서는 여러 스승에게 배우는 것이 자연스러운 관행이었어요. 우리나라에서는 배사(背師, 스승을 배반함)라고 해서 스승을 여러 분 모신다는 것은 상상할 수 없었지만요.

두충고 선생은 집안이 어려워서 교육대학에 진학했는데, 학문적인 탐구심이 강했어요. 대만의 문화노벨상이라고 불리는 오삼련문예장(吳三連文藝獎)을 수상했고요. 그 상금이 그때 돈으로도 상당했어요. 상금으로 평생 공부만 할 수 있을 정도였습니다. 두 선생은 그 상금으로 일본 쓰쿠바대학으로 유학을 갔어요. 일본에서는 석사를 마치고 대만으로 돌아와서 박사학위를 받고 대만사범대 교수가 되었지요. 전공은 문자학이에요.

━선생님께서는 학위과정에는 등록을 하지 않으셨나요?

제 학부 전공이 법학이라서 대만으로 공부하러 갔을 때 원하는 예술관련 전공으로 석사를 하기엔 제약이 있었어요. 지금은 학부 전공을 중요하게 생각하지 않는데, 당시엔 학부 전공과 연계가 되어 있어야 했어요. 그래서 저는 그야말로 노는[遊] 유학을 한 셈이죠. 3년 정도 하숙하면서 박물관도 다니고 글씨도 쓰고 전각도 하면서 당대 유명한 대만의 서화가들과 교류하고 우리나라 유학생들과도 어울렸지요.

━ 전각의 매력에 이끌려서 대만에 유학까지 가셨는데, 전각의 매력은 무엇이라고 생각하시는지요.

전각의 매력은 문자라는 제약 속에서 보여주는 자유로움이지요. 한마디로 문자를 가지고 노는 것입니다. 서예도 마찬가지예요. 문자라는 소재의 제한 속에서 무한한 자유를 느끼게 하는 것이이요. 그게 매력이에요. 그림은 우리 주변의 모든 것이 소재가 될 수 있어요. 그러나 전각이나 서예는 문자라는 틀에서만 이뤄지게 됩니다. 본인이 지어낼 수도 없고, 보탤 수도 뺄 수도 없어요. 이러한 제약 속에 일반 사람들이 도달하지 못하는 경지를 보여주는 게 대가의 작품이죠. 꿰뚫어 보지 못하거나 제대로 알지 못하면 그 진수를 즐길 수 없습니다.

河石吾兄大鑒 久未晤教 為何年念也 弟以
雲夏《中國書法全集·台灣書法卷》
交稿後即全力投入批書「碧海掣鯨」述四
屏之制作 每已萬慮一息 其進亦疏於問候
邇來蜀似蘇緩函告上擾是尊懷之耶是
西泠巾或方睍窺菊龍跋卷多為能飯否耶
名望門大趣於沉一瓶 別託編二 仁者代為攜呈

御贊
兄意一敬樂也 實恐誅諸付弟易碎為慮
年邁未霙情蹤雲華之風聲 鷦喚眠食
固當珍攝樣云弟廢乃景大感染凉最好別
上羃廱吃飯仍勤用心積書寫字無事少出門
好且當敬心魂相守亦上策耶二咥 每祝

國家平安

弟 忠誥拜訊
內子附候

何石吾兄大鑒 久未晤 教時在念中 弟自客夏『中國書法全集·臺灣書法卷』
交稿後卽全力投入拙書「碧海掣鯨」巡廻展之創作 匆已葛裘一易矣 遂爾
疏於問候懸念曷似玆 隨函奉上拙展專輯乙冊呈 正從中 或可略窺 弟雖廉
頗老矣 尚能飯否耶 兄金門大麥老酒一瓶 別託祿二仁者代爲携呈聊發 兄
臺一醉樂也 實恐磁瓶付郵易碎爲慮耳 邇來疫情肆虐擧世風聲鶴唳 眠食
固當珍攝據云 餐廳乃最大感染源 近期最好別上餐廳吃飯 仍盼用心讀書
寫字無事少出門好 且留取心魂相守爲上策 哈哈哈 匆祝闔家平安 弟忠誥
再拜 五月廿六日 内子附候

하석 형은 저의 글을 대강 살펴보십시오. 뵈온 지가 오래되었습니다.
저는『중국서법전집·대만서법권』원고의 교정을 본 후,
작년 여름부터 온 힘을 다해 '벽해체경'(碧海掣鯨) 순회전 작품을
준비하면서 바쁘게 일 년을 지내느라 안부가 소홀했습니다.
그렇지만 항상 형을 생각하고 있었습니다.
부끄럽지만 저의 전시작품집 한 권을 이 편지와 같이 부칩니다.
틀린 곳을 고쳐가면서 살펴보시면, 이 아우가 옛날의 염파(廉頗)
장군처럼 늙었지만 아직은 밥을 먹을 만하다는 것(즉, 건재하다는 것)을
대략 아실 수 있을 것입니다.
그리고 오래된 금문고량주 한 병을 보내오니, 형의 책상에 올려놓고
한 잔씩 하시는 즐거움을 누리시길 바랍니다.
술이 도자기병에 담겨 있어 우편으로 부치면 깨질까 염려되어서
인편(노혁이 군을 통해)으로 따로 부탁하여 보내드립니다.
요즈음 전염병(코로나19)의 정황이 매우 심하여
온 세상에 울부짖는 소리가 들려옵니다. 잘 자고 잘 먹는 것이야말로
진실로 섭생에 중요하다고 합니다. 식당이 곧 최대의 감염원이라 하고,
최근에는 식당에서도 따로 먹는 것이 가장 좋다고들 합니다.
그래서 조용히 책을 읽고 글씨를 쓰면서 일 없는 외출을 삼가고
또 유념하여 마음과 정신을 잘 지키는 것이 상책인 것 같습니다. 하하하.
형의 집안 모두가 평안하시기를 빕니다.
5월 26일에 아우 두충고가 삼가 올립니다.
내자도 같이 안부를 올린다고 합니다.

「금파의송완학」(琴罷依松玩鶴), 문팽(文彭) 作

余與荊川先生善 先生別業有古松一株 畜二鶴于內
公餘之暇 每與余嘯傲其間 撫琴玩鶴 洵可樂也 余旣感先生之意
因檢匣中舊石 篆其事于上 以贈先生 庶境與石而俱傳也
時嘉靖丁未秋 三橋彭識于松鶴齋中

나는 형천(荊川) 선생과 가까이 지내는 사이다.
선생의 별장에는 고송 한 그루가 있으며
그 안에서 학 두 마리를 기르고 있다.
공무 중 틈이 날 때마다 나와 함께 그곳에서
주위를 의식하지 않고 거리낌 없이
마음껏 읊조리거나 노래하며
거문고 타고 학을 구경하니 참으로 즐겁다.
나는 이미 선생의 뜻을 감지하고 상자에서 오래된
전각석(篆刻石)을 꺼내어
그 일을 돌에 새겨 선생께 드린다.
아마도 정경(情境)이 돌과 함께 전해지리라.
때는 가정(嘉靖) 정미(丁未) 가을이다.
삼교(三橋) 팽(彭)이
'송학재'(松鶴齋)에서 기록하다.

余與
荊川先生善 先生少
業有古松一株高二丈

于中出諸之師兩與余
晡供其百按琴玩盡間
多□樂也余次歲

先生主意因抱画中曰
石家其子于以小炒
先生處境與石露

傅也同
蘇諸丁未狀三槲卦艺浅
于松管喬中

「하조무인채」(下調無人采), 정경(丁敬) 作

下調無人采 高心又被瞋 不知時俗意 敎我若爲人

此唐張洪厓先生句也 雖辭氣兀傲 而矩矱中庸 和光同塵之意
了然言外 吾友秀峰汪君 有會於懷 求予篆勒 以代韋絃
予素不喜作詩句閑散印 今一旦應秀峰之請者
蓋喜吾友之能希豐於先覺也 丁卯仲冬八日 鈍丁記事于硯林中

이는 당나라 때 장홍애(張洪厓) 선생의 시구다.
비록 글의 기세가 도도하다 할지라도 치우치지 않는
중용의 법도로 삼을 만하니 화광동진(和光同塵)의 뜻이다.
말 밖의 뜻이 명료하다.
나의 벗 수봉(秀峰) 왕(汪) 군이
마음에 깨달음이 있어 나에게 전각(篆刻)을 부탁했다.
위현(韋絃)을 대신하겠단다.
나는 평소에 시구나 한가롭게 기분을 푸는
문구는 새기기를 좋아하지 않는다.
이제 하루아침에 수봉 군의 부탁에 응한 것은
내 벗이 능히 선각(先覺)의 고삐를
잡을 수 있음을 좋아해서다.
정묘(丁卯) 중동(仲冬) 8일에 둔정(鈍丁)이
연림(硯林)에서 일을 기록하다.

此庵張洪厓先生句也...
氣亢傲而退處中庸和光全處
之意了然言外吾友秀峰汪
居有會於襄畫予篆勒以
代事經予素不喜作詩句
閱散即今旦庭秀峰之
諸君生喜三足之誰希峰
但先覺也丁�仲冬八日鈍丁
記事硯林中

「청리심처」(聽鸝深處),
하진(何震) 作

王百穀兄索篆贈湘蘭仙史 何震

왕백곡(王百穀)형이
상란선사(湘蘭仙史)에게 주려고
내게 전각을 부탁했다.
하진

當湖葛氏傳樸堂珍藏精品
古杭王禔獲觀
敬識眼福 戊寅七月

당호갈씨(當湖葛氏)의
진귀한 보물을 보관하고 있는
전박당(傳樸堂)의
정품(精品)이다.
고항(古杭) 사람 왕시(王禔)가
감상의 기회를 얻어
삼가 진기(珍奇)한 물건을
보게 된 복의 인연을 기록하다.
무인(戊寅) 7월이다.

제2장 ┃ 동양예술에 있어서 인장의 의미

━본격적인 이야기에 앞서 먼저 동양에서 인장이 지니는 의미를 정리해야 할 듯합니다. 최근에는 사인(sign)을 하는 서양문화가 급속히 퍼지고 있지만, 이전까지 우리 일상에서 인장은 친숙하게 쓰였는데요.

어린아이들에게 어떤 도구를 주면 이리저리 긋기도 하고, 때로는 표식을 남기기 위해 무언가를 새기기도 합니다. 이렇게 그림을 그리거나 기호를 새기는 행위는 어쩌면 인간의 가장 원초적인 행위 가운데 하나인지도 모르겠습니다. 그만큼 새김[刻]의 역사는 오래되고 그 뿌리가 깊어요. 말씀하신 대로 인장을 사용하는 문화가 점차 사라지고 있지만, 아직도 인감 등이 사용되고 있습니다.

전각예술은 동양예술에 있어 최고봉 중의 하나가 아닌가 생각됩니다. 중국의 명·청시대에는 글을 안다는 것이 최고의 엘리트층이라는 것을 의미했습니다. 우리나라에서도 마찬가지였고요. 한자문화권에서 시서화(詩書畵), 그리고 전각은 불가분의 관계예요. 그중에서도 전각은 문인아사들이 좁은 공간에서

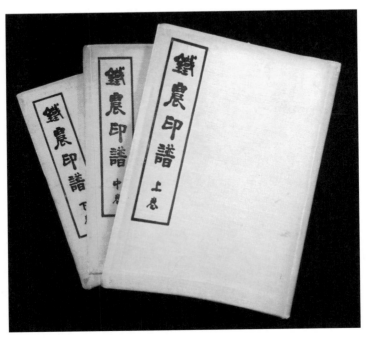

『철농인보』(鐵農印譜) 전 3권.
1972년 출판사 보진재에서 500권 한정으로 발간한
이기우(李基雨) 작가의 인보다.

자기를 표현하는 최상의 예술이었습니다. 그 격조가 남달랐거든요.

우리나라에서 전각예술이 주목받기 시작한 것이 오래된 일이 아니에요. 두 가지 계기가 있었는데 하나는 인보의 발간입니다. 1970년대 철농 이기우 선생이 『철농인보』(鐵農印譜)를 내기 전까지 대부분의 사람들은 전각예술에 주목하지 않았어요. 심지어 서예가들도 전각을 중요하게 생각하지 않았습니다. 『철농인보』가 나오면서 서예가들도 전각을 본격적으로 탐구해봐야겠다는 생각을 갖게 되었다고 봅니다. 그런 의미에서 『철농인보』가 아주 중요한 역할을 한 것이지요.

또 하나는 동아미술제를 들 수 있어요. 1979년에 동아미술제가 시작되면서 공모전에 처음으로 전각부문이 생겼습니다. 당시 서단이나 화단에서 전각에 대한 관심을 갖게 만든 계기가 되었던 것이지요. 이런 것이 공모전의 순기능입니다. 그때는 전각부문에 출품하려면, 모각(模刻) 1점, 창작 2점(백문白文 1점, 주문朱文 1점), 구관, 전서 임서작 1점을 모두 제출해야 했어요.

━ 고대(古代)에는 문자와 인장을 사용할 수 있느냐가 곧 그 사람의 신분을 드러내는 것이었다고 하던데요?

그렇지요. 인장이 곧 사회적 신분을 드러내는 것이었죠. 왕은 국새(國璽)를 가지고 있고요. 고대에는 사회적 신분을 인장으로 나타냈습니다. 그리고 인수(印綬, 인장에 달려 있던 끈)의 색이 관직에 따라서 차이가 났습니다. 중국 땅이 넓잖아요. 관직에 오르게 되면 임명을 받아 부임지로 향하게 됩니다. 그런데

중앙에서 수천 리 떨어져 있는 곳으로 가는데, 관직에 임명되었다는 것을 무엇으로 증명하겠어요? 이때 인장이 임명장의 기능을 하기도 한 것이지요. 인장을 반납하는 것이 그 직책에서 물러나는 것을 의미합니다. 도연명(陶淵明)의 시(詩)에 보면 "마침내 관인을 풀어놓고 고을을 떠나다"(遂解印去縣)라는 말이 나와요.

고대에는 인장이 지금처럼 돌이나 나무, 상아 등으로 되어 있지 않았어요. 주물로 뜨는 것이었기에 더욱 아무나 가질 수가 없었습니다. 관리마다 각 벼슬에 해당하는 인장이 존재했지요. 인장의 머리에 해당하는 부분을 '뉴'(鈕)라고 하는데, 그 뉴에 새겨진 동물도 관직에 따라 차이가 있었습니다. 승상은 승상인이 있고 장군은 장군인이 있었어요. 그것이 나타내는 위엄과 권위가 대단했지요. 관리나 장군에 임명되면 인장을 항상 허리에 차는 등 몸에 지니고 있었습니다. 앞에서 말한 것처럼 인장을 풀어놓으면 곧 사직을 의미하는 것이었죠.

초기 인장은 사회생활에서 하나의 신용 표시물 역할을 했습니다. 이는 지금도 마찬가지지요. 앞에서 말한 것처럼 몸에 차고 다니면서 신분을 증명하는 역할을 하는 것 이외에 문서를 봉하거나 검사하는 역할도 담당했어요. 후대로 오면서 점차 권력의 상징으로 더욱 광범위하게 사용되었습니다.

— 고대 인장에 대한 말씀을 들었는데, 인장의 기원은 어떻게 되는지요.

일반적으로 인장의 기원에 대해서는 사람마다 의견이 다릅

인수(印綬)가 달린 인장

니다. 상대(商代)부터라고 말하기도 하지만 아직까지 정론이 없어요. 다만 문헌 자료와 남겨진 실물을 종합해서 본다면 인장은 중국 춘추시대에 비롯되어 전국시대에 성행했다고 할 수 있습니다.

인장을 새인이라고 하는데, 황제가 쓰는 것만 새(璽)라고 하고, 신하와 백성이 쓰는 것은 인(印)이라고 부른 데에서 나온 말이죠. 인장이 신분을 드러낸다고 했지만 실제로는 처음에 그저 상업상 화물교류시의 증빙(證憑)으로 이용되던 것입니다. 진시황이 중국을 통일한 후에 비로소 인장이 권력의 상징이 됩니다. 진나라는 15년 존속했으니 상대적으로 짧은 시간입니다. 그래서 남긴 인장이 많지 않아요.

진나라의 인은 소전(小篆)으로 되어 있고, 「의야향인」(宜野鄕印)과 같이 직사각형 형태입니다. 한대(漢代)에 와서 정사각형으로 바뀌게 됩니다. 한나라는 전각 역사상 가장 찬란했던 시기라고 할 수 있을 겁니다. 대량의 인장이 세상에 전해져 오고 있고, 그중에는 걸작이라 할 만한 것들도 많아요. 그래서 흔히 말하기를 한인에서부터 전각공부를 시작하라고 하는 것입니다. 한나라 때부터 인장(印章), 장(章), 인신(印信)이란 말도 사용합니다. 진나라에서는 인을 새라고도 했는데, 인으로 명칭이 바뀐 것이지요. 왜냐하면 새의 중국 발음이 '죽을 사'(死)와 같기 때문이라고 해요.

━최초의 인장이라면 고고학적으로 의미가 있고, 전각 연구에 있어서는 상당히 의미 있는 발견이 될 듯합니다.

「상림낭지」(上林郎池)

「창무군인」(昌武君印)

「중행수부」(中行羞府)

「우마구장」(右馬廐將)

「의야향인」(宜野鄕印)

「사종시부」(寺從市府)

진인(秦印, 진나라 시대의 인장)

인장의 기원에 대해서는 두 가지 주장이 있어요. 먼저 일찍이 상대(商代)부터 인장이 사용되었다는 주장입니다. 1930년대 중반 하남성 안양현 은허(殷墟)에서 3개의 동인(銅印)이 출토되었습니다. 우성오(于省吾)의 「쌍검이고기물도록」(雙劍誃古器物圖錄), 호후선(胡厚宣)의 「은허발굴」(殷墟發掘), 정산(丁山)의 「갑골문소견씨족급기제도」(甲骨文所見氏族及其制度), 부포석(傅抱石)의 「중국전각사술략」(中國篆刻史述略) 등에서 모두 이 새인(璽印)을 언급하고 있습니다.

인장의 기원에 대한 또 다른 주장은 춘추시대 중엽부터 사용되기 시작했다는 것입니다. 『좌전』(左傳) 「양공(襄公) 29년」에 "계무자(季武子)가 변(卞) 땅을 점령하자 공야(公冶)로 하여금 공양의 안부를 묻고 서신에 새인을 찍은 뒤 쫓아가 양공에게 드리라고 시켰다"고 했고, 『주례』(周禮) 「장절」(掌節)에는 "화회(貨賄, 옥 등을 화貨라고 하고 포나 비단 같은 것을 회賄라고 함)를 주고 받음에 새절(璽節)을 사용한다"고 했습니다. 여기에서 '새절'은 오늘날 우리가 말하는 인장입니다.

이러한 기록은 춘추 말기에 인장이 이미 문서를 봉하고 검사하는 역할을 했으며, 당시 무역 거래에서 신용과 증명의 역할을 담당했음을 나타내는 것입니다. 따라서 인장의 기원은 인류의 사회경제 활동과 긴밀히 연관되어 있다고 말할 수 있는 것이지요.

━ 고대에 종이가 보편적으로 쓰이기 이전부터 인장이 활발하게 사용되었다면 도대체 어떤 식으로 사용했을까요?

하남성 안양현 은허에서 출토된 3개의 동인(銅印)

「비장군인장」(裨將軍印章)

「여오상국」(蠡吾相國)

「행비장군장」(行裨將軍章)

「기주자사」(冀州刺史)

「건위장군장」(建威將軍章)

「도정가승」(都亭家丞)

진나라의 관인

「광한대장군장」(廣漢大將軍章)

「비장군인」(裨將軍印)

「편장군인장」(偏將軍印章)

「비장군인」(裨將軍印)

「중부호군장」(中部護軍章)

「상장군인장」(上將軍印章)

전한시대(前漢時代)의 인장

종이가 발명되었지만 널리 사용되지 않았던 위진남북조시대 이전에는 대부분 길고 얇은 대나무나 나무 조각에 문자를 쓴 것을 연결해 책으로 만들었는데, 이를 간독(簡牘)이라고 합니다.

간독을 묶어서 매듭을 한 다음 다시 위에다 한 덩어리의 부드러운 진흙 덩어리를 더하고 인장으로 누르면 볼록한 인문(印文)이 나타나게 됩니다. 진흙이 마른 뒤에 딱딱한 흙덩어리가 형성되는데, 이를 봉니(封泥) 또는 니봉(泥封)이라고 합니다.

밀봉(密封)을 한 이유는 간독에 적혀 있는 비밀이 새나가는 것을 방지하기 위함이었고, 오늘날 봉랍하는 방법과 유사하다고 할 것입니다. 이것이 고대 인장의 주요한 용도 중의 하나입니다. 전각의 대가 가운데 오창석(吳昌碩), 조석(趙石), 등산목(鄧散木) 등이 봉니에서 영감을 받아 이를 응용한 작업을 했던 작가들입니다.

— 인장도 시대의 흐름에 따라 다양한 변화의 과정을 거쳤을 것으로 생각되는데요?

진·한의 인풍은 약 800여 년간 지속되었어요. 다음 왕조인 수나라 때는 고대 인장제도에 있어 혁신적인 사건이 일어나게 되는데, 바로 종이의 사용이었어요. 이전까지 사용되었던 간독(簡牘) 대신 종이를 사용하게 됨으로써 인장의 크기가 커지고, 또 인장을 허리에 차고 다니지 않아도 되었던 것입니다. 관리들은 이제 공인(公印)을 허리에 차지 않고 갑에 넣어서 관청에 보관하게 되었습니다.

「삭방장인」(朔方長印)

「번령지인」(蕃令之印)

「수승지인」(隨丞之印)

「녹령장인」(嵐泠長印)

「찬승지인」(酇丞之印)

「이석장인」(離石長印)

후한시대(後漢時代)의 인장

당나라 때는 보기(寶記), 주기(朱記) 등으로 인장을 새롭게 불렀어요. 인장의 뒷면에 해서(楷書)로 인문(印文)을 새기는 경우도 많아지고요. 감장인(鑒藏印, 서화 작품에 소장 및 감상 여부를 알리기 위해 날인한 인장)과 재관인(齋館印, 인문에 서재 및 별장의 이름을 새긴 인장)이라는 새로운 유형의 인장이 나타나기도 했습니다.

오대십국을 거친 송나라에서는 한때 오대의 구인(舊印)을 관인으로 그대로 썼어요. 나중에 공인을 주조할 때, 인문에 '신'(新) 혹은 '신주'(新鑄)라는 글자를 추가해서 오대의 공인과 구분했습니다. 이때의 관인은 반드시 동으로 주조했고, 관리의 직급 차이에 따라 크기가 구분되었습니다.

원나라 때는 왕면(王冕)이 화유석(花乳石)에 인장을 새기면서, 문인들이 인장을 사용하는 선례를 남깁니다. 명나라 때는 문팽(文彭)과 하진(何震) 등 서화가들이 청전석(靑田石) 등에 손수 전각을 해서 자신들만의 예술적 표현을 하기 시작했습니다. 이때를 기점으로 유파전각(流派篆刻)의 서막이 열리면서 전각이 하나의 독립된 예술로 발전하게 된 것입니다.

━ 시대의 흐름을 간략하게 말씀해주셨는데, 주요 시기별로 특이한 인장의 스타일이라면 어떤 것이 있는지요.

춘추전국시대를 보면 진나라가 통일하기 전에 제작된 것으로 보이는 인장이 많이 발견되고 있어요. 지금도 볼 수 있는 조충전(鳥蟲篆, 새와 벌레 모양을 본떠서 만든 전서) 같은 경우는 선진(先秦)시대부터 장식문자로 사용되었고요. 진·한시대에

「안창현개국남장」(安昌縣開國男章)

「광녕태수장」(廣寧太守章)

위진남북조(魏晉南北朝)의 관인

「관양현인」
(觀陽縣印)

수(隋)나라의 관인

「당안현지인」
(唐安縣之印)

당(唐)나라의 관인

「호익우제삼군제오지휘제오도기」
(虎翼右第三軍第五指揮第五都記)

송(宋)나라의 관인

「환술화창지기」
(桓術火倉之記)

금(金)나라의 관인

「친군시위장군수정사영관방」(親軍侍衛將軍隨征四營關防)

명(明)나라의 관인

는 주로 주물을 이용한 인장을 만들었습니다. 진·한과 춘추전국시대에 들어와서 백문과 주문을 구분하게 됐는데, 주백상간인(朱白相間印, 반은 음각으로, 반은 양각으로 섞어 새긴 인장)도 이때 나옵니다.

송나라 인장은 특유의 스타일이 있어요. 관인과 사인에서 볼 수 있는 구첩전(九疊篆, 글자 획을 여러 번 구부려서 쓴 서체. 인장을 새길 때에도 쓴다)이 그 예입니다. 그리고 명대에 와서야 비로소 석인(石印)이 나오기 시작합니다. 앞에서 이야기한 대로 화유석(활석)을 이용해서 사대부들이 인장을 새기기 시작했습니다. 그래서 전각 작품이 명대 이후에 많이 쏟아져 나오기 시작하는 것입니다.

— 고대에도 지금처럼 붉은 인주를 사용했는지 궁금합니다.

고대의 인장 사용법은 오늘날처럼 인주를 묻혀 종이에 누르는 것과는 달랐습니다. 가령 봉니를 사용하던 시기에는 인주가 필요하지 않았겠지요. 더러 인주를 쓴 경우도 있는데, 오늘날과 같이 붉은색으로만 하지는 않았어요. 당나라의 경우에는 먹색으로 인장을 찍기도 했습니다. 돈황(敦煌)석실에서 발견된 당나라 사경에는 붉은색 인주(다른 말로 인니印泥)가 대부분이지만 간혹 검은색의 인주도 보입니다.

또한 상을 당한 기간에 사용하는 인주는 별도의 규율이 있었어요. 예를 들면 부모상을 당했을 때 개인이 사용하는 인주는 100일 동안 붉은색 대신 마땅히 검은색으로 대체해야 한다는 것이었습니다. 명·청시대에는 황제가 죽는 국상을 당했을 때

「천추만세」(千秋萬歲)　　　　「영수가복」(永受嘉福)

「왕막서」(王莫書)　　　　「곽안국」(郭安國)

조충전(鳥蟲篆)

100일 동안 관인은 모두 남색을 사용했습니다.

— 그렇다면 오늘날 우리가 사용하는 붉은색 인주를 쓰게 된 것은 언제부터인지요.

인장에 인주를 묻혀서 비단이나 종이 면에 찍는 것은 남북조 시대부터 비로소 통용되기 시작했습니다. 남조의 양나라와 북조의 위나라, 북제의 정부 문서에 모두 이미 붉은 인주를 사용했고, 이러한 방법은 계승되어 현재에 이르게 된 것이지요.

— 문화가 독창적인 것이 있는 반면에 공통적인 것도 있습니다. 인장의 경우는 어떤 쪽으로 볼 수 있는지요.

인장은 세계의 주요 문명권에서 볼 수 있습니다. 인장의 기원은 대략 기원전 3,500년으로 알려져 있습니다. 발생 초기에는 주로 기하학적 문양이나 동물의 형태를 새기다가 이후에 사람의 이름을 새겨 넣는 방법으로 진화했고요.

인류역사상 최초의 문자를 발명했다고 전해지는 수메르인들은 주로 원통형 인장을 사용했습니다. 돌과 같은 견고한 물질을 둥근 원통 모양으로 제작한 이후 그 몸통에 문양을 새기고, 이를 아직 마르지 않은 진흙에 굴려 요철을 나타낸 것이 초기의 형태였어요. 원통형 인장은 당시에도 개인의 재산을 표시하는 등 사회의 공적인 기능을 수행했습니다.

메소포타미아에서 발생한 원통형 인장이 전 세계로 전해지면서 다양한 형태로 변형되었습니다. 예를 들어 고대 이집트의 풍뎅이형 인장, 고대 유럽의 반지형 인장, 이란에 남은 페르시아의 원통형 인장, 고대 인도의 모헨조다로에서 출토된 여러 형

태의 인장, 중국 고대의 패용(佩用) 인장 등이 그것입니다. 이렇듯 다양한 세계의 인장들이 어떤 경로를 따라 전파되었는지를 규명하기 어렵지만 모두 개인이나 집단을 상징하는 도구로서 기능했음은 분명한 사실입니다.

— 각 문명권의 인장에도 공통점과 차이점이 공존할 듯합니다.

인간의 행태라는 것이 어느 면에서 보면 서로 비슷한 것이 있어요. 인장도 마찬가지가 아닐까 합니다. 공통점을 생각해보면 문양이나 글자를 새겨 요철을 만든다는 점, 요철을 나타낼 때 진흙을 사용했다는 점, 개인이나 집단을 나타내며 물건이나 문서의 봉인을 목적으로 한다는 점 등을 들 수 있습니다.

중국에서 세계 최초로 종이가 발명되었고, 이후 종이에 인장을 찍기 위한 안료인 인주가 개발되면서 동양의 인장문화는 더욱 편리한 방향으로 발전되었습니다. 인장문화를 예술의 한 장르인 전각예술로 계승한 나라는 중국, 한국, 일본 등에 불과하다는 점 또한 주목할 만하지요.

— 인장의 역사가 오래된 만큼 이에 대한 연구도 일찍부터 시작되었으리라 짐작이 됩니다.

인장은 견고한 물질에 문자가 새겨진 형태로 전해지고 있기에, 금석학(金石學) 분야에서 연구하기 시작했습니다. 인학(印學), 새인학(璽印學), 전각학(篆刻學) 등으로 불리며 기원, 종류, 용도, 제작기법, 제도, 예술적 가치가 주요 연구 대상이 되었어요.

인장에 대한 연구는 대체로 북송대(北宋代, 960~1127)에 시

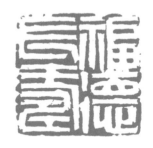

「복덕장수」(福德長壽), 박원규 作
1990년, 『경오집』수록

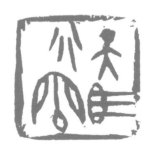

「천마행공」(天馬行空), 박원규 作
1992년, 『임신집』수록

작되었으며, 금석학의 발전과 함께 고인(古印)의 수집과 저술이 활발하게 진행되었습니다. 금석문을 수록한 저술을 보면 고대의 인장을 포함하거나 인문 뉴식(鈕式)을 모사해 실은 경우가 있었고요.

▬ 인장에 대한 연구는 어떤 식으로 이루어졌는지요?

앞서 말한 북송 때부터 본격적인 고인보(古印譜)가 출현했고, 원대에 들어 본격적인 연구서가 등장했습니다. 이 시기의 연구는 주로 문자학의 측면에서 전서(篆書)와 예서(隸書)의 기원과 전개를 비롯하여, 인장을 제작하고 문자를 다루는 방법을 제시하며 이론의 체계를 잡았습니다.

명대에 들어 새인학에 관한 논저가 한층 증가해 인장의 발달과 제도를 연구하고, 고인의 단대(斷代, 시대를 나누는 것) 및 진위를 고증하는 등 큰 진보를 보입니다. 청대 중·후기에는 관·사인과 봉니를 비롯해 대량의 비판(碑版), 기물(器物), 천폐(泉幣) 등 고대유물이 출토되어 금석학의 진전을 촉진했습니다.

▬ 우리나라의 인장에 대한 연구와 기록에 대해서 간단히 말씀해주신다면 어떤 것이 있는지요.

우리나라의 인장에 대한 것은 문헌기록을 통해 살펴봐야 합니다. 제도와 용도, 양식의 변천 및 그 밖의 관련 사실에 대한 중요한 정보를 알 수 있거든요. 조선시대 이전의 기록으로는 『삼국사기』, 『삼국유사』와 『고려사』가 있고 『증보문헌비고』에는 여러 자료를 중심으로 고대와 중세의 인장 관련 내용이 나옵니다. 한편 조선시대에 고인을 수습하고 고증한 실사 기록이 소수

지만 전해집니다.

조선시대의 기록으로는 『조선왕조실록』에 포함된 인장 관련 기사가 있습니다. 왕실 관련 인장은 조성(造成)과 개조(改造)에 대한 각종 의궤가 중요한 자료이며 『경국대전』 등 주요 법전에서 새보(璽寶)와 관인 사용의 규정을 명확히 하고 있어요. 또한 각종 문집에 인장의 연원과 제작, 사용에 대한 단편적 기록이 있어 유용하고요.

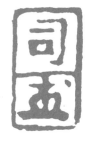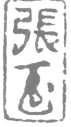

원(元)나라 시대의 화압인

이대목 作 박원규 作 , 1993년,
『계유집』 수록

화압인(花押印)

화압인(花押印)은 이름을 새기되
문자를 약간 흘려서
도형처럼 새기며
서압인(署押印)이라고도 한다.
주로 초서나 행서 등으로 써서
새긴 것인데
오늘날의 사인(sign)과 같은
형식으로 사용되었다.

「태화노옥」(菭華老屋), 정경(丁敬) 作

余江上草堂 曰帶江堂 堂之東有園不數畝
花木掩映 老屋三間 倚修竹 依蒼苔 頗有幽古之致
余名曰 菭華老屋 古梅曲砌間置身
正覺不俗 丙子春 丁敬篆幷記

강가에 나의 집이 있는데
'대강당'(帶江堂)이라고 한다.
집 동편에 동산이 있는데
두어 무(畝)가 채 되지 않는다.
꽃과 나무가 (집을) 가려준다.
오래된 세 칸 집,
긴 대나무와 푸른 이끼가 서로 어우러져
자못 그윽하고 예스럽다.
나는 '태화노옥'(菭華老屋)이라 이름 붙였다.
오래된 매화와 구부러진 돌계단 사이에
내 몸을 맡기노라면
정말이지 속세(俗世)를 느끼지 못하겠다.
병자(丙子) 봄이다.
정경(丁敬)이 새기고 기(記)도 새기다.

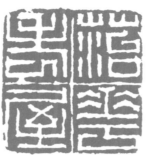

金溪王草堂最喜江
堂之東有團不
故設竹木掩映其
屋三間待修竹依
蒼蒼頓有
古

故余名曰吾愛
吾屋吾亦愛曲
身不俗
長戲
記

「포씨매택음옥장서기」(包氏楳垞吟屋藏書記), 정경(丁敬) 作

印記典籍書畵 刻章必欲古雅富麗
方稱今之極工 如優伶典幟耳 烏可
壬午冬日 鈍丁叟製應 采南吟侶之請
時年六十有八

문헌이나 고금의 도서,
서화(書畵)에 찍는 인장은
반드시 예스럽고 아치(雅致)가 있으며
웅장하고 화려해야 한다.
바야흐로 요즘 가장 솜씨가 뛰어나다는
사람의 작품은 마치 연극배우나 문서를
처리하는 소리(小吏) 정도의 수준이니
어찌 가능하겠는가!
임오(壬午) 겨울날이다.
둔정(鈍丁) 노인이 채남(采南) 시 짓는
벗의 부탁에 부응해서 제작하다.
이때 나이가 68세다.

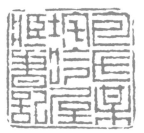

印記典籍書畫刻章必
欲古雅富饒安積令之
工如優伶典幟乎烏可

壬午今日鐙下雙製石
朱白各侶之清時年
六十有八

「길상지지」(吉羊止止), 장인(蔣仁) 作

辛丑小除夕 磨兜堅室
飯罷 為紉蘭居士製此印
頗覺超逸 惜鈍丁老人不及見也
女牀山民蔣仁 燈下記

신축(辛丑) 소제석(小除夕, 한 해가 끝나기 이틀 전날)이다.
마도견실(磨兜堅室)에서 식사를 끝내고,
인란거사(紉蘭居士)를 위해
이 인장을 제작했다.
자못 출중하여 범속하지가 않다.
애석하게도 둔정노인(鈍丁老人)이
볼 수 없는 게 한이다.
여상산민(女牀山民) 장인(蔣仁)이
등 아래에서 기록하다.

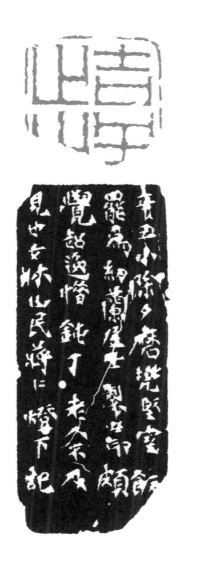

「강류유성단안천척」(江流有聲斷岸千尺), 등석여(鄧石如) 作

一頑石耳 癸卯菊月 客京口 寓樓無事 秋多淑裏 乃命童子置火具
安斯石於洪鑪 頃之取出 幻如赤壁之圖 恍若見蘇髥先生泛於蒼茫烟
水間噫 化工之巧也如斯夫 蘭泉居士吾友也 節赤壁賦八字
篆於石贈之 鄧琰又記 圖之石壁如此云

하나의 완석(頑石)일 뿐이다.
계묘(癸卯) 국월(菊月)에
경구(京口)를 여행할 적,
객사(客舍)에 별일은 없고
때는 가을, 마침 재미있는 생각이 떠올랐다.
바로 동자를 불러 화구(火具)를 준비시키고
이 돌을 붉게 단 화로에 안치시켰다가 조금 뒤에 꺼냈다.
기이하게 변화한 게
적벽지도(赤壁之圖)와 같았다.
황홀한 양이 마치 동파(東坡) 노인을
아득히 넓고 멀어 안개 자욱한 적벽강(赤壁江)에서
보는 것 같았다. 아아! 슬프다.
조물주의 기교가 이와 같음이여!
난천거사(蘭泉居士)는 나의 벗이다.
전적벽부(前赤壁賦)의 여덟 글자를
새겨 증정한다.
등염(鄧琰)이 또 기록하다.
그림의 돌 벽이 이와 같다.

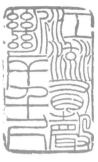

童子云丙辰火具而則
石枕漁綠頃之花生云如
赤粒之圓玫而之立相葦
先生遊於寄語的小圖意
化工之巧也乃為斯矣
蘭亦為生玉色久之節乐坐姑
八十多於於石錡之鄧瑞文記

圖之乃坐於山云

一頭
石有冷水
菊月同賞於
寓楊華寺
多海裏乃令

제3장 ▍ 전각, 방촌方寸의 예술로 거듭나다

━ 전각에 대한 이야기를 풀어가기 전에 먼저 용어 정리가 필요해 보입니다. 전각을 어떻게 정의할 수 있을지요.

전각이란 인면(印面) 위에 문자를 새기는 하나의 예술 행위입니다. 전각은 전서체를 위주로 하면서 서예와 조각이 서로 밀접하게 결합된 예술이고요. 시대에 따라 전각예술이 발전해 명·청시대 이후에는 이미 단독으로 전문적 예술 분야의 하나가 되었습니다. 전각은 서예, 회화와 더불어 동양의 독특한 예술이라 하겠습니다.

전각은 문자를 기본바탕으로 합니다. 그래서 서예가들이 전각을 하기에 유리하죠. 그렇지만 서예가라 하더라도 전각을 할 때는 공간 감각이 있어야 합니다. 시대에 따른 감각도 필요하고요. 또 광범위하게 글자에 대한 조형 감각이 있어야 합니다.

자전(字典)만 찾아서 되는 게 아니에요. 문자의 이치에 맞게 조합, 변주가 가능해야 합니다. 자전에 없어도 문자학적으로 알맞게 쓸 수 있어야 합니다. 자학(字學)에 대한 깊은 이해가 있어야 하고요. 따라서 전각가는 준문자학자가 되어야 합니다. 학

박원규 작가의 상용 인장 「규」

자들이 연구해 놓은 것을 깊이 있게 이해해서 자기 것으로 만들어야 합니다. 글자의 조형에 대한 깊은 연구도 필요합니다. 문자를 다방면으로 알아야만 작품을 넓고 깊게 할 수 있습니다.

━ 많은 분들이 낙관이라는 말과 전각을 혼동해서 부르기도 하는데요.

아무리 훌륭한 서예나 그림이라도 낙관이 없으면 미완의 작품으로 느껴질 만큼 동양예술, 특히 서화에서 낙관은 없어서는 안 될 중요한 요소입니다.

말씀하신 대로 전각이라는 말은 주로 서화 작품의 한 요소로 알려져 있는 낙관이라는 용어와 흔히 혼동되어 쓰이기도 합니다. 그러나 전각과 낙관은 분명히 구분됩니다. 일반적으로 낙관이란 서예나 문인화 등에서 작가가 글씨를 쓰거나 그림을 그린 뒤 그 완성의 표시로서 방서(傍書)를 하고 작가의 인장을 찍는 과정 자체를 이르는 말입니다.

여기서 낙관이라는 말을 살펴볼 필요가 있어요. 낙관(落款)이란 낙성관지(落成款識)의 준말입니다. 낙관에 낙(落) 자를 우리는 '떨어질 낙' 자로 잘못 알고 있어요. 건물이 완성되면 낙성식을 한다고 하잖아요? 그럴 때의 낙은 완성되었다는 의미예요. 낙관의 '낙' 자도 떨어진다는 의미가 아닌 완성되었다는 의미입니다. 한자 가운데 '이룰 성'(成)과 같은 의미를 갖습니다. 관(款)은 고대 청동기에 새긴 글자를 가리키는 관지(款識)에서 유래되었으며, 관기(款記) 또는 관서(款署)라고도 합니다. 글씨나 그림을 완성한 뒤 작품 안에 이름, 그린 장소, 제작

연월일 등의 내용을 적은 기록을 통칭합니다. 서명과 제작일 시만 기록하는 경우는 단관(單款)이라 하고, 누구를 위하여 그렸다는 등의 언급을 하는 경우 쌍관(雙款)이라 합니다. 따라서 낙관을 하는 것은 글씨나 그림 작업이 완성되었다는 의미입니다. 작품을 완성하고 각을 찍는 행위가 곧 낙관입니다.

그리고 이렇게 낙관할 때 쓰는 인장을 바로 전각이라고 하는 것입니다. 따라서 전각은 전자(篆字)를 비롯한 문자를 새겨 넣는 작업이나 그 결과로서의 인장 모두를 뜻한다고 할 수 있지요.

━전각 작품을 보면 전서가 아닌 서체로 된 것을 더러 볼 수가 있습니다.

애초에 한자 서체의 일종으로 진나라의 문자인 전서를 주로 쓴다고 해 이런 이름이 붙게 되었지만 그렇다고 전각이 반드시 전서로 새긴 것만을 의미하지는 않습니다. 저는 전서뿐만 아니라 금문, 갑골문, 초간(楚簡) 등 다양한 서체로 전각을 하고 있어요. 해서나 예서, 그림이나 문양, 또는 인물이나 동물의 형상을 그린 그림이나 거기에 문자가 곁들여져 있는 초형인(肖形印)도 모두 전각이라는 이름으로 불리는 것들입니다.

━전각을 '방촌의 예술'이라고도 합니다. 어떤 의미인지요?

전각은 보통 사방 한 치, 즉 가로와 세로가 각각 3.03cm가량 크기의 돌에 문자를 새겨 넣는 작업이기 때문에 흔히 방촌(方寸)의 예술이라고 불리며 이러한 전각의 아름다움을 '방촌의 미'라고 표현합니다.

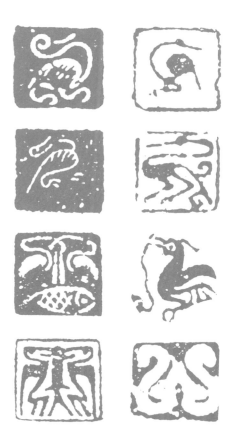

초형인(肖形印)

초형인(肖形印)은 사람의 얼굴,
새, 짐승 등의 모양을 새기는 것을 말한다.
물상의 특징만을 간결하게 나타내는
추상미가 아름답다.

전각에 있어서는 양각이니 음각이니 하는 각법(刻法)과 어떤 글귀를 어떤 조형으로 담고 있느냐에 따라 작가의 정신세계와 심미안이 드러나기 때문에 작품의 느낌도 그에 따라 달라진다고 할 수 있지요.

물론 우리가 일상생활에서 사용하는 인장도 넓은 의미에서 보면 전각의 범주에 들어간다고 할 수 있지만 전각이라 함은 그런 실용적인 인장의 역할에 머무는 것이 아니라 거기에 작가의 예술정신과 미의식을 조형적으로 형상화해 그 자체로서 하나의 독립된 예술작품을 이루는 것이라고 말할 수 있습니다.

━ 전각이 예술일 수 있는 이유가 어디에 있다고 보십니까?

전각을 하더라도 사람마다 작품이 전부 다르게 표현됩니다. 전각을 하는 사람의 성정, 미감, 학덕 등에 따라서 다르게 나타납니다. 인여기인(印如其人)이라고 할 수 있지요. 새기는 인문의 내용 또한 곧 그 사람을 드러내기에 문구를 통해서도 어떤 사람인지 미루어 짐작할 수 있는 것이고요.

━ 전각이 일상에서 사용하는 실용 인장과 차이점이 있다면 어떤 것이 있는지요.

전각은 공예성이 매우 강한 예술입니다. 자법, 서법, 도법, 장법(章法) 등 많은 종류의 기교를 포괄하고 있어요. 그러나 좋은 전각 작품을 얻으려면 이런 종류의 기교만으로는 충분치 못합니다.

앞에서도 언급했지만 문자학, 역사, 문학, 회화 등의 방면에 상당한 학문적 지식이 있어야 하는 것입니다. 만약 일정한 예술

적 수양이 없다면 전각을 예술이라 칭할 수 없을 것입니다. 한편으로는 이것이 (도장포 등에서) 단순히 인장을 새기는 사람과 전각가 사이의 근본적인 구별점이 됩니다.

전각이 애초에는 실용성의 측면에서 제작되었어요. 그런데 후대로 오면서 조형성과 회화성을 갖춤에 따라 더 훌륭한 예술작품이 될 수 있었던 것입니다. 마치 옛날에는 실용적인 일상의 도구로 사용되던 질그릇이나 섬유 작업이 오늘날에는 장식성과 조형성을 위주로 하는 도예나 공예가 되어 예술의 한 장르로 자리매김하고 있듯이 말이죠.

— 전각이 실용적인 것에서 시작되어 어떻게 동양의 중요한 예술로 형성되었는지에 대해 이야기하도록 하겠습니다. 먼저 전각 예술의 역사를 간단하게 정리해주실 수 있는지요?

춘추전국시대에서 오늘에 이르기까지 전각예술의 역사를 총괄한다면, 그것은 실용예술로부터 감상예술에 이르는 역사요, 부차적 예술로부터 독립적 예술에 이르는 역사라고 할 수 있을 것입니다.

— 그렇다면 예술로서 전각은 어떻게 정의하실 수 있으신지요?

몇 가지로 규정해볼 수 있을 것입니다. 인장에 문양을 새기는 행위는 인류의 생활에 따른 산물이며, 생활의 필요에 의해 비롯된 것인 만큼 광범위한 실용성을 지니고 있습니다. 아울러 일상생활에서 물질적 욕구를 충족시키는 외에도 일정 부분의 정신적인 것, 다시 말해 문화생활의 요구를 만족시키는 심미성도 담보하고 있습니다.

한편으로 인문(印文)을 생각해볼 필요가 있어요. 인문은 공간예술로서 사물을 그대로 모방해내는 재현성에 치중하지 않고 추상적인 정서와 의미를 표현하는 데 중점을 두고 있습니다. 전각은 한글도 있지만 아직도 한문을 주로 새기는데, 한문이 상형문자에서 비롯되어 다양한 형태로 발전한 것에 기인한다고 볼 수 있고요. 어쩌면 다른 예술 장르보다 형식미를 더욱 강조하고 있다고 할 수 있습니다.

━ 전각이 실용에서 예술로 발전하는 과정에서 초기에는 실용성이 강조되었을 것으로 보입니다.

인장은 권력의 상징이자 신용의 상징으로 출발해 광범위하게 사용되었는데, 실용에서 예술로 이행하는 과정은 인학(印學)이 형성되기 이전에 이미 기나긴 발전과정을 거쳐왔기에 가능했던 것이지요.

루쉰도 『태감인존』(蛻龕印存)의 서문에서 "예술의 유래라고 하는 것은 원래 실용에서 기인하는 것으로 오래전 원시시대에는 무척 소박하기만 할 뿐 화려한 조각 없이 사용만 할 수 있으면 충분했으나, 시간이 지나면서 점차 장식이 가해지게 되었다"고 말하고 있거든요. 인장이 실용품에서 예술작품으로 변화하는 시기는 당·송·원(元)의 삼조(三朝)에 걸쳐 있다고 할 수 있습니다.

━ 말씀하신 대로 당·송·원대에 이르는 동안 발전 요인이 다양했을 것으로 보여지는데요?

먼저 염두에 두어야 할 것은 인장의 발전과정은 인장 사용방

「엄도귤승」(嚴道橘丞) 「부우위인」(涪右尉印)

「동심국승」(同心國丞) 「현미리부성」(顯美里附城)

봉니(封泥)

법의 변화와 밀접한 관련이 있다는 것입니다. 수·당 이전까지 인장은 몸에 차고 다니는 것 외에 주로 봉니로 사용되었습니다. 즉 목판 위에 부드러운 진흙을 바르고 그 위에 인장을 찍어 문서나 서신에 봉인했던 것이지요.

당대(唐代)에는 물이나 꿀로 된 인주를 종이 위에 찍어 사용하기 시작했고, 오대(五代)에 이르러서는 기름, 붉은색 염료, 애융(艾絨, 쑥잎을 말려 부수어서 원추형으로 만든 것)의 세 가지 성분을 혼합해 만든 인주를 사용했습니다. 인주의 출현은 인장의 사용 범위를 확장시켰으며 인장의 표현 형식을 풍부하게 만들었다고 미루어 짐작할 수 있습니다.

— 이러한 흐름에서 변화의 시작점이 된 사건이 있는지요?

감장인(鑑藏印)의 출현을 들 수 있어요. 당나라 때 인장은 풍격(風格)이 다른 두 가지 스타일이 있었습니다. 하나는 관인의 일종인데, 새겨진 문자는 구불구불했으며 순수하게 실용적인 인장이었습니다. 다른 한 종류가 바로 감장인인데, 실용성 외에도 예술로서의 감상적인 가치를 겸비하고 있지요.

이는 당나라 조정의 통치자 및 당시의 사회적 기풍과도 밀접한 관련이 있습니다. 최초의 감장인은 당나라 태종의 연호인 정관(貞觀)이 새겨진 인장입니다. 이 인장의 출현은 당대의 수많은 문인과 묵객들에게 서화예술에 대한 관심을 불러일으켰으며, 동시에 서화의 창작과 감상 수준을 높이는 데 기여했습니다.

이러한 인장들은 서화 위에 부속품과 같이 첨가된 것이므로 독립적인 순수 예술작품으로 대우받지는 못했어요. 하지만 예

「벽해체경」(碧海製鯨)
박원규 作, 1991년
『신미집』 수록

或看翡翠蘭沼上未製鯤魚碧海中
客秋往遊臺北時 研農吾兄摘取杜工部詩句中 四字 屬治印
弟無礙辛未冬

"혹 난초 연못 위 비취새는 볼 수 있어도
푸른 바다 속의 고래는 끌어 잡지 못하네."
작년 가을 타이페이에 갔을 때 연농(研農) 형이
두보 시구에서 네 글자를 취하여 새겨달라고 부탁한 각이다.
신미년(1993년) 겨울에 박원규.

전각 작품 「벽해체경」(碧海製鯨)을 제작하게 된 경위를 자세히 적어 놓았다.
이러한 내용은 구관에 새기게 되는데, 이렇게 기록으로 남기기도 한다.

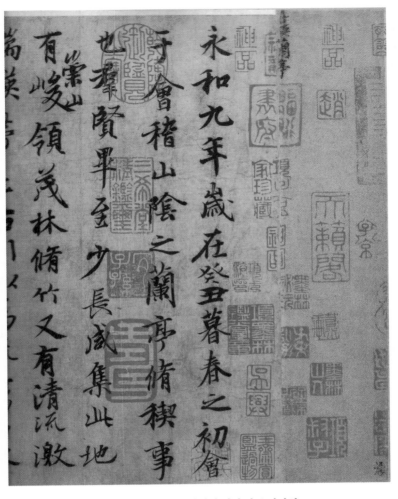

「난정서」(蘭亭序)의 시작 부분과 여기에 찍힌 각종 감장인

「불이선란도」(不二禪蘭圖)에 찍힌 다양한 감장인.
장택상(張澤相), 손재형(孫在馨), 김재수(金在洙),
김석준(金奭準) 등의 감장인이 찍혀 있다. 장택상이 5방,
손재형이 2방, 김석준이 2방, 김재수가 1방의 인장을 찍었다.

술품 위에 찍힌다는 점에서 비교적 높은 예술적 수준을 갖추도록 요구되었습니다.

객관적으로도 인장은 서화와 함께 예술적 감상 대상이 되는 것이기에 예술의 영역을 넓혀놓았으며, 서화와 인장의 결합은 인장이 실용품에서 벗어나 예술작품으로 질적인 전환을 촉진하는 원동력이 되었던 것이지요. 더욱 중요한 것은 당대(唐代)에 만약 이러한 전환이 없었다면 인장이 독립된 예술 장르가 되지 않았을 것이라는 점입니다.

— 명가의 작품에는 다양한 감장인을 볼 수 있는데, 그 수준 또한 상당합니다. 이러한 이유를 어디에서 찾아야 할까요?

명가의 작품을 수집하기 위해서는 무엇이 필요할까요? 먼저 재력입니다. 상당한 재력이 있지 않고는 명작을 수집할 수 없습니다. 여기에 더해 문견이 필요한 것이지요. 안목이라고도 할 수 있겠습니다. 돈은 많은데 좋은 작품을 볼 수 있는 문견이 없다면 명작을 수집할 수 없겠지요. 그래서 수장가가 누구인지도 중요하게 보는 것입니다.

그렇게 수장한 작품에 당대 최고의 감식가들에게 감장인을 찍을 기회를 주는 것인데, 작품에 함부로 찍을 수 없는 것이지요. 작품을 전체적으로 보고 구도에 영향을 미치지 않을 구석에 감장인을 찍고는 했어요. 그러한 이유에서 감장인은 당대 최고의 엘리트 집단에서 찍었다고 보면 될 것입니다.

— 인장이 예술적인 것으로 인식된 계기는 무엇이었나요?

문인의 참여를 들 수 있을 것입니다. 문인의 참여는 그 연원

을 따져보면 가장 이르게는 진대(秦代)로까지 거슬러 올라갑니다. 당대(唐代) 장회관(張懷瓘)의 「서단」(書斷)에 이르기를 "시황이 화씨벽(和氏璧, 춘추시대 초楚나라 변화卞和가 발견한 보옥)을 다듬어 옥새를 만들면서 이사(李斯)에게 글자를 쓰게 했다"고 했으며, 명대(明代) 하진(何震)의 「속학고편」(續學古篇)에도 역시 "진나라 사람들의 크고 작은 옥새에는 대전(大篆), 소전(小篆), 비갈(碑碣), 도서, 인장에 쓰이는 자체(字體), 회란(回鸞) 등의 문자를 썼는데 모두 이사가 쓰고 손수(孫壽)가 새긴 것이다"라는 기록이 보입니다.

황제의 옥새는 국가권력의 상징이자 소유품으로 당연히 귀중한 것으로 여겼습니다. 보통은 황제가 지명한 유명한 학자 혹은 훌륭한 서예가가 인문을 쓰고, 이것을 정밀하게 조각해 옥새를 완성했습니다. 새긴 것이건 주조한 것이건 하나같이 전문가에 의해 만들어져 후대에까지 이어져 내려왔던 것이지요.

송나라가 분열될 즈음에는 옥새에만 이런 제작 방법을 이용한 것이 아니라, 몇몇 사대부나 학자들도 인장에 문장을 새겨 넣어 사인(私印)으로 사용하기 시작했습니다. 심지어 스스로 인장을 새기는 사람도 생겨나기 시작했고요. 이처럼 개인이 사용하는 감장인이나 서화인이 출현함에 따라 인장의 사용 방법은 더욱 확대되었던 것이지요. 실용적 목적뿐만 아니라 아름다움에 대한 욕구를 만족시키도록 더욱 강렬히 요구됨으로써 인장은 점차 예술품 가운데 하나로 자리 잡게 되었던 것입니다.

━ 진대와 당대의 특징에 대해 언급해주셨는데, 송대에 일어난

특별한 변화가 있다면 어떤 것이 있는지요.

인보(印譜)가 나타난 것을 가장 큰 변화로 들 수 있을 것입니다. 인보는 인장의 예술성에 대해 눈이 뜨이게 된 12세기 초 송대에 비로소 생기게 되었습니다. 송나라 휘종의 『선화인보』(宣和印譜)를 비롯하여 조극일(晁克一)의 『집고인격』(集古印格), 강기(姜夔)의 『집고인보』(集古印譜)가 있었으나 지금은 모두 사라지고 없습니다. 이들 인보는 인장이 실용품에서 예술품으로 질적인 전환을 하는 데 있어 새로운 촉매제로 작용했어요.

인보는 문헌적 가치뿐만 아니라 예술적 가치를 가지고 있습니다. 당시 사람들은 의식적으로 인장도 서화예술과 함께 작가의 정신이 깃들어 있는 것으로 봄으로써 인장을 일종의 창작품으로 여겼던 것이지요.

인보의 출현과 발전 및 송·원대 문인들의 참여를 통해 예술적 심미안을 가지고 인장을 창작하게 되었으니, 이 시기에 들어와 인장은 비로소 독립된 예술의 한 장르로서 역사적 지위를 부여받게 된 것입니다.

━송·원대 인장의 다른 특징이 있다면 어떤 것인가요?

송·원시대는 '문인인'(文人印)이 널리 유행하던 시기였습니다. 고대의 인장은 금속을 주조해 만든 것이건 끌이나 정으로 쪼아서 만든 것이건 모두 장인들이 만들었어요. 그런데 이들은 대부분 자신의 이름을 남기지 않았습니다.

━당시 문인인이 가지고 있던 의미는 어떤 것인지요.

전통 관인이나 사인에 사용된 인문으로는 당시 사람들의 심

미적인 요구를 만족시킬 수 없었기 때문에 한장인(閑章印, 자신의 취미나 기호 또는 좋은 시구나 경구를 새긴 인장)이 출현했고, 여기에 문인들이 참여함으로써 송대에 인장이 크게 발전했습니다. 이렇듯 문인인은 두 가지 의미를 가지고 있다고 할 수 있어요.

먼저 송대 문인들이 진·한시대 이래 전승되어온 사인이나 관인 외에 그림이나 책, 혹은 서신 등에 개인적으로 이용하던 '한장인'을 뜻합니다.

두 번째는 문인들이 인장 제작에 참여하여 인문을 쓰거나 혹은 직접 새기기까지 한 전각 작품들을 지칭합니다.

━ 원나라로 넘어가면서 주목해볼 만한 전각가가 있는지요?

원나라 말 왕면(王冕)은 화유석(花乳石)을 이용하여 인장을 새기는 방법을 창안했는데, 이것은 전각의 새로운 지평을 열었다고 평가됩니다. 그의 공헌으로 화유석 인장이 탄생하자, 문인 학자들은 단순히 인장에 글씨만 쓰던 것에서 벗어나 직접 새기는 작업까지 해낼 수 있게 되었던 것이지요. 그러나 애석하게도 돌에 글씨를 새겨 인장을 만드는 왕면의 이 새로운 방법은 사회적으로 광범위하게 보급되지는 못했습니다.

그럼에도 불구하고 인장에 대한 문인들의 전면적인 참여는 전각예술에 지대한 발전을 가져왔습니다. 오늘날 왕면의 전각 작품은 회화에서나 찾아볼 수 있는데 남아 있는 작품으로 볼 때 그의 인장은 힘의 안배가 지극히 자연스러워 한나라 인장의 풍격과 유사한 느낌을 줍니다. 인장학의 역사에서 왕면은 손꼽히

王漸翁嘗有聊以自娛四字朱文印 其具款云
傳吳缶老刻印以刀身擊邊再於鞋底擦磨之 欲其古也
石濤云 古者識之具也 與古爲新 與新爲古 爲之皆在人爾 解者其誰之何
研農道兄索刻 余亦擬吳缶老印式成此 辛未除月弟 朴無礙

일찍이 왕장위 선생께서 료이자오(聊以自娛) 네 글자로
주문(朱文) 각을 하셨는데 구관에 이렇게 새기셨다.
"오창석은 각을 할 때 칼몸으로 가장자리를 치고 다시 가죽신 바닥에
문질렀다고 전해진다. 각을 예스럽게 하고자 해서다.
석도(石濤)가 이르기를, 예스럽다는 것은 모두 갖춘 것이라고 했다.
옛것을 새롭게 하고 새로운 것을 예스럽게 하는 것은
모두 사람에게 달린 것이다. 이를 이해할 사람, 누가 있으리오."
연농(研農) 형이 각을 부탁해 나도 오창석의 방식을 본받아 이를 완성했다.
신미년(1991년) 섣달에 박원규.

전각작품「사십삼세등장성」(四十三歲登長城)을 제작하게 된 경위를 자세히
적어놓았다.

「사십삼세등장성」(四十三歲登長城)
박원규 作, 1991년, 『신미집』수록

王澍嘗有聊以自娛
四字朱文印其欵云

傳吳缶老刻印以刀身擊
邊再於鞋底擦磨之。

欲其古也石濤云古者
識之具也与古爲新

新爲古之所自皆在人甫
解者其謂之何

研菖道兄需刻余必擬
吳缶老印式咸此

辛未除月
朴参

「화은」(畵隱)
문팽(文彭) 作

「운중백학」(雲中白鶴)
하진(何震) 作

는 전각가 중 한 사람이라고 할 수 있을 것입니다.

━ 명·청시대의 전각 흐름에 대해 간단하게 말씀해주신다면 어떻게 정리할 수 있으신지요.

명나라 중기 문팽(文彭)·하진(何震) 등은 인장의 역사에서 새로운 길을 연 사람입니다. 이들은 인장의 역사에 백화제방(百花齊放, 온갖 꽃이 만발하여 수많은 학설이 자유롭게 토론하며 발전하는 모습)의 시대를 열었고, 명·청시대 다양한 전각예술의 유파가 탄생하는 길을 열었습니다.

명·청시대 전각 유파의 형성은 인장이 실용에서 예술로 전환하는 과정에서 초래된 필연적 결과라 할 수 있습니다. 이것은 또 사회 발전에 따른 정치적인 요소와 관계가 있을 뿐 아니라, 인장예술의 심미관과 재료적 변화와도 밀접한 관계를 가지고 있어요.

특히 명나라와 청나라 때에 실력 있는 전각가들이 많이 배출되었습니다. 그들의 작품은 도법(刀法), 장법(章法), 전법(篆法) 등 각 방면에서 모두가 저마다의 예술적인 특징을 지니고 있습니다. 그리고 동시대 사람들 및 후계자들이 그들의 다양한 풍격을 취합함에 따라 종횡으로 새로운 전승관계가 발생하고 또 다른 전각 유파가 형성되었던 것이지요.

주요 전각 유파를 살펴보면 문팽과 하진으로 대표되는 문하파(文何派), 하진으로 대표되는 환파(晥派, 휘파徽派라고도 함), 정경(丁敬)으로 대표되는 절파(浙派), 등석여(鄧石如)로 대표되는 등파(鄧派) 등 다수입니다. 이들의 출현이 전각예술의 발

인장의 아름다운 뉴(紐).
뉴란 인장의 손잡이 부분을 말한다.
각종 조각을 새겨 인장의 격조와 품위를 더한다.
주로 동물을 새기기도 하고
사면을 돌아가면서 산수 경치를 연결해넣기도 한다.

전에 지대한 공헌을 했다고 할 수 있습니다.

━ 전각의 역사적인 발전과정에 대한 말씀을 들었는데, 전각을 하게 되면서 얻게 되는 효과가 있다면 어떤 것이 있는지요.

우선 책을 많이 보게 됩니다. 전각을 하게 되면 "전각을 통해서 동시대 혹은 이전 작가들의 작품과는 다르게 나를 어떻게 드러낼 것인가?"라는 생각을 하게 되거든요. 그러기 위해서는 문장의 선택, 즉 "선문(選文)을 어떻게 할 것인가"부터 고민하게 됩니다. 다른 작가들의 인보를 보면서 연구하게 되고요. 문자학에 대해서도 깊고 넓게 공부하게 됩니다. 고전도 많이 찾아보게 되고요. 결과적으로 책을 가까이하게 됩니다.

다른 하나는 공간에 대한 인식의 차이를 만들어준다는 것입니다. 서예에만 집중한 작가와 전각까지 겸비한 작가들의 작품을 보면 공간 구성이 다르다는 것을 느낄 수 있습니다.

거듭 이야기하는 것 같은데, 전각이란 것이 문자를 다루기에 문자학에 대한 이해가 높은 서예가들은 상대적으로 유리하게 할 수 있습니다. 그런데 서예가라고 전각을 다 할 수 있는 것이 아닙니다. 평소 문자학에 대한 연구와 탐구심이 없는 서예가라면 전각을 하는 데 한계를 절감할 수밖에 없습니다.

「화추정장」(畵秋亭長), 황이(黃易) 作

余好硯林先生印 得片紙如球辟 先生許余作印未果 每以爲恨
胡兄潤堂 雅有同志 得先生作畵秋亭長印 卽以自號
好古之篤可知 復命余作此 秋窓多暇 乃師先生之意 欲工反拙
愈近愈遙 信乎前輩不可及也 乙未八月 黃易在南宮刻

나는 연림(硯林) 선생이 새긴 인장을 좋아한다.
연림 선생이 쓴 종이쪽지만 얻어도 옥처럼 여긴다.
선생이 내게 인장을 새겨주기로 했는데
아직 받지 못한 게 매양 한이 되었다.
윤당(潤堂) 호(胡) 형이 평소 뜻이 나와 같다.
연림 선생이 새긴 「화추정장」(畵秋亭長) 인장을 취득했다.
바로 자신의 호를 '화추정장'이라고 했다.
옛것을 얼마나 독실하게 좋아하는지 알 만하다.
다시 내게 '화추정장'을 새겨 달라고 한다.
마침 틈이 나 가을 창가에서 연림 선생의 뜻을 본받아
잘 새겨 보려다 오히려 망친 것 같다.
선생의 각풍(刻風)과 가까운 것 같기도 하고
먼 것 같기도 하다.
참으로 선배의 솜씨에는 미칠 수 없다.
을미(乙未) 8월 황이(黃易)가 남궁(南宮)에서 새기다.

可知道邊命余佐此秋窗多
眼入師先生之意欲此工及
批含返含逗信子前董來
南官剤巴乙未八月黄易左

如余好研林先生印得右絕
黑奇廠先生許余佐印右未絕
有同妄叭爲順胡兄開堂雄
長印即叭得自残生此畫秋專
　　　　先生好古之篤

「진씨오언실진장서화」(陳氏晤言室珍藏書画), 황이(黃易) 作

南宮過重九 無蟹無華 蕭瑟已甚 惟幽窗長几 羅列圖書
一室清歡 不異故國 興到 爲西堂作此 以寄斯時晤言室 秋花滿逕
晚桂猶香 三五良朋 論詩味古 此樂定無虛日 天涯游子
能不神往哉 乙未九月 小松刻于邢子愿之彈琴室

남궁(南宮)에서 구양절(九陽節)을 보낸다.
게도 없고 꽃도 없다.
너무 쓸쓸하다. 어두운 창, 긴 책상에는
책이 줄지어 놓여 있다.
방이 청아하고 아늑하다. 고향과 다를 게 없다.
흥이 나서 서당(西堂)을 위해 이 인장을 새겨
사시오언실(斯時晤言室)로 보낸다.
가을꽃이 길에 가득하고
계수나무에서는 향기가 난다.
셋이나 다섯 정도의 정다운 벗들과 시를 논하고
고전을 이야기한다면 이러한 즐거움은
결단코 끝날 날이 없을 것이다.
먼 타향의 나그네라 마음만이라도 나와서
놀아야 하지 않겠는가!
을미(乙未) 9월에 소송(小松)이
형자원(邢子愿)의 탄금실(彈琴室)에서 새기다.

靈曰　神淮　松竹　論詩　晚桂　時晤　為西　龍長　學八　書宮過重九典醬無

于乾　天涯　才永　未古　猶香　言室　堂作　歡不　蕭疑　已圖書惟幽窗

邢乙　游子　室　此　三秋　此以　羅　疑巳　典典

夕未　殷　樂宜　五學　守斯　興故　圖書　一幽室窗無

庚九月　良滿　明廷　國興　到室宙無

小　無明　廷斯

「위씨상농」(魏氏上農), 황이(黃易) 作

文衡山筆墨秀整 沈石田意態蒼渾 是畵是書 各稱其體
余謂印章與書畵 亦當相稱 上農之書工絶 余印殊愧粗浮
譬之野叟山僧 置諸繡戶綺窓之下 見之者未有不掩口胡盧耳
小松作于淮石之珠溪

문형산(文衡山)의 서화 작품은 빼어나고 엄정하다.
심석전(沈石田)의 작품은 정신과 자태가 웅건하다.
그림이나 글씨는 각각 체가 있다.
나는 인장도 서화와 꼭 같다고 말하겠다.
상농(上農)의 글씨는 공교하고 빼어나다.
나의 인장은 비록 거칠고 가벼운 게
부끄럽지만 비유하자면 시골 늙은이나
산에 사는 중 같다고나 할까!
이 인장을 비단 창가에 놓아두면
본 사람은 입을 가리고 낄낄거리며
웃지 않는 사람이 없을 것이다(보잘것없다는 겸손의 의미).
소송(小松)이 회석(淮石)의
주계(珠溪)에서 새기다.

文衡山筆墨秀整沈石田意態蒼渾是畫品書各是畫品書各

余印殊愧粗浮疑畫之野史山僧置諸綺户綺窗之下

擱其體余謂印重與書畫亦當相埒上農之畫畫絕

見之者未有不掩口胡盧且小松作于淮石之珠溪

「유여춘산방(留餘春山房)」, 황이(黃易) 作

縮月先生屬余刻此五字 遲遲未報

乙未夏 客京華 將往握別

始成是印 征夫匆邃 不暇計工拙也

同里黃易 在淮上舟中記

관월(縮月) 선생이 이 다섯 글자를

새겨 달라고 했다.

차일피일 늦어져 아직껏 새기지 못했다.

을미년 여름에 국도(國都, 수도首都)에 있었다.

장차 헤어지려 할 때

비로소 이 인장을 새겼다.

나그네가 바빠서 잘 새기고 못 새기고를

따질 틈이 없다.

동리(同里) 사람 황이(黃易)가

회수(淮水)의 배 안에서 기록하다.

縮月先王屬余剔此五字遲二
末報乙未夏客京華掃注揩別
始成是印証為僞遂不暇計工別
批之同里黃易左淮上舟中記

「절정」(切正), 박원규 作
2022년

제4장 | 전각의 토대, 금석문과 문자학

━앞에서 전각을 배우는 사람들은 금문과 문자학에 대한 이해와 관심이 있어야 한다고 말씀하셨습니다. 이에 대한 이야기를 해보겠습니다. 먼저 금석문이란 무엇인가요?

금석문(金石文)은 말 그대로 철이나 청동 같은 금속성 재료에 기록한 금문(金文)과 비석처럼 석재에 기록한 석문(石文)을 합해 일컫는 말입니다. 우리 역사에 나오는 금석문의 실례를 보면 이해가 쉬울 것입니다. 백제에서 일본으로 보낸 칠지도라는 철검의 양면에 글자를 새기고 금을 상감해 이 칼을 보낸 사연을 기록한 것, 고구려 광개토대왕의 의례용 그릇 바닥에 호우(壺杅)라는 명칭을 도드라지게 주조한 것, 불상 광배에 그것을 조성한 이유를 새겨 넣은 것 등이 고대 금문의 대표적인 예입니다.

석문의 예는 무수히 많습니다. 고구려의 광개토대왕비, 신라의 진흥왕순수비, 죽은 이의 신원과 행적을 기록한 고려의 각종 묘지(墓誌), 조선 지방관들의 선정을 기리는 송덕비와 같은 것을 들 수 있습니다.

하지만 일반적으로 금석문이라 하면 금문, 석문뿐 아니라 토기에 기록한 토기 명문(銘文), 잘 다듬은 나무 조각에 쓴 목간(木簡)의 기록, 직물에 쓴 포기(布記), 고분의 벽에 붓글씨로 기록한 묵서명(墨書銘), 칠기(漆器)에 기록한 묵서, 기와나 전돌의 명문 등을 포괄해 부르기도 합니다.

— 금석문의 대상 범위가 생각보다 넓은 듯합니다.

종이로 만든 문서나 서책이 아닌 물건, 이를테면 돌·금속·나무·직물·토기·기와 같은 소성품(燒成品) 등에 기록한 문자나 기호를 금석문이라 부르다 보니 범위가 넓어진 것이지요. 고대 중국에서 거북의 등껍질과 짐승 뼈에 기록한 갑골문은 이를 연구하는 별도의 학문분과가 있어요. 인장의 인문을 금석문에 포함시키는 경우도 있습니다. 금석문에 대한 연구가 진전되면 그 정의나 범위도 좀더 넓게 규정할 수 있을 것입니다.

— 금석문에 대한 개략적인 말씀을 들었는데, 전각이 금석문과 관계되는 것이 있다면 어떤 것인지요.

역사를 보면 금석학이 발전한 시대에는 서화나 전각의 수준도 향상되었음을 알 수 있습니다. 이는 전각가들이 종종 새롭게 출토된 문물의 정수를 취해 인장에 도입함으로써 새로운 풍격의 실마리를 열었기 때문이지요.

예를 들면 청나라 말기의 등석여(鄧石如)·조지겸(趙之謙)·황사릉(黃士陵)·오창석은 모두 금석학에 정통했던 전각가들인데, 새롭게 출토된 문물과 전해오던 예전의 문물을 이용해 "인장 밖에서 인장을 구한다"는 인외구인(印外求印)의 정신으로

석문의 대표적인 예, 고구려 「광개토대왕비」 탁본

전각예술의 새로운 경지를 개척했습니다. 이들은 창조적으로 전폐(錢幣)·비각(碑刻)·석고문(石鼓文)·봉니·와당(瓦當)의 문자들을 인장에 도입시켜 또 다른 풍모를 갖추었던 것입니다.

고고학의 새로운 발견과 최신 금석자료는 전각에 지대한 영향을 주고 있어요. 이제는 당연한 이야기가 되었지만 전각을 배울 때 금석학의 영향을 결코 간과해서는 안 될 것입니다.

— 전각을 하기 위해서는 금석학과 더불어 문자학에 대한 이해가 필요합니다. 문자학에 대한 공부를 어느 정도까지 할 것인지가 문제가 될 듯합니다.

서예와 전각 모두 문자를 다루는 예술이기에 문자가 틀리면 안 되는 것이지요. 틀린 문자를 새긴 전각작품을 더러 볼 수가 있는데 이는 문자학 공부를 경시했기 때문에 나타나는 결과입니다. 문자학 지식은 전각에 뜻이 있는 사람이라면 반드시 정통할 것까지는 아니더라도 어느 정도 갖추어야 할 기본적인 학식입니다.

전각을 배우는 사람이 고문자(古文字)에 대한 소양을 갖추려면 흔히 사용하는 주요 고문자의 형태를 알아야 합니다. 그러려면 여러 고문자의 자전을 구비하고 있어야 하겠지요. 또 문자학의 상식과 문자의 변천 규율과 고문자 결구(結構, 자획 간의 연결과 배치)의 특징을 파악하고 있어야 합니다. 이외에도 서로 시기와 유형이 다른 고문자의 일반 특징과 풍격까지 파악하고 있어야 합니다. 여기서 특별히 지적할 점은 문자학 자전을 볼 때 그 책의 서문·발문·범례 등을 정독해 그 내용을 숙지하는

석문의 대표적인 예, 신라 「진흥왕순수비」 탁본

것이 고문자 지식을 쌓는 열쇠라는 것입니다.

또한 문자학에 관한 공부 이전에 한문에 대한 공부가 어느 정도는 되어 있어야 합니다. 『사서』만 본 사람은 『삼경』까지 본 사람과 그 수준 차이가 큽니다. 한문에 대한 폭넓은 지식을 이 야기하는 것인데, 예를 들어보면 '자리 위'(位) 자가 들어가는 작품을 갑골문으로 하려고 하는데, 갑골문에는 이 글자가 없습니다. 그런데 갑골문에는 '설 입'(立) 자는 있어요. 그러면 이 '위'(位)를 '입'(立)으로 대체할 수가 있는 것입니다.

이에 대한 근거는 『춘추좌씨전』(春秋左氏傳)의 「은공 3년조」에 나오는데, 여기에서 '위'(位)와 같은 의미로 '입'(立)이 대체되어 쓰이고 있다는 것입니다. 그래서 평소에 한문을 많이 읽으면 작품도 풍부해집니다. 가령 『사서』에서는 '없을 무'를 '無'로 쓰는데, 『삼경』(三經)에서는 '없을 무'를 '无'로 쓰거든요. 없을 무를 어떤 글자를 선택해서 쓰는지만 봐도 그 사람의 책 읽은 수준을 알 수가 있는 것이지요.

— 문자학에 문외한이라면 처음에는 어떤 방법으로 공부해야 할지요.

문자학에 대한 기본적인 책들이 시중에 나와 있으니 참고하면 좋을 듯합니다. 가령 일본의 문자학자인 시라카와 시즈카(白川靜)의 저작물을 읽는 것도 도움이 됩니다. 국내에 그의 저서가 여러 권 번역된 것으로 알고 있습니다.

반복해서 말하지만 문자학을 깊이 알기 위해서는 결국 한자를 많이 알아, 읽고 해석하는 데 막힘이 없어야 합니다. 그러기

傅厚廣編著

篆

刻

啟

蒙

臺灣 學 て 書 局
印行

박원규 작가가 전각 관련 이론서 중 가장
아끼는 책인 『전각계몽』(篆刻啟蒙).
스승인 이대목 선생님을 처음 방문했을 때
전각 공부를 위해서 주신 책이다.

위해서 한문 공부가 필요합니다. 제가 추천하는 공부법은 "대가를 찾아가서 공부하라"는 것입니다. 경험을 해보니, 어떤 것이든 그 분야 최고 전문가에게 배우는 게 가장 중요합니다. 한문 공부는 경서가 기본이 됩니다. 경서는 주로 인간의 도리 혹은 실천윤리에 관한 내용이고, 조선시대 한문 교육의 기본서였던 『통감』은 주로 역사적인 이야기를 다루고 있어요.

예전에는 경서부터 배워서 어느 정도 세상의 이치에 대한 판단이 섰을 때 역사서를 배웠어요. 실제로 문장을 읽고 해석하는 데는 역사책이 좋아요. 인간의 감정이나 기타 날씨 등이 나와 있으니 글을 쉽게 짓고 이해하는 데 도움이 됩니다. 그러나 경서를 읽은 사람들의 문장은 그 격조가 다릅니다. 훨씬 중후하지요.

━ 작품을 하다 보면 쓰려고 하는 문자가 고문자로 나와 있지 않은 경우도 있습니다. 이럴 경우에는 어떻게 하시는지요?

서예가 중에는 자전에 안 나오는 글자는 스스로 조합을 해서 만들어 사용하시는 분들도 있어요. 저의 경우는 만들어 쓰는 대신 먼저 이 글자가 어떤 글자와 같게 쓰였는지를 면밀하게 따져봅니다. 앞에서 설명한 것과 같이 이체자(異體字)를 연구하는 것이지요.

앞에서 예를 들었던 '자리 위'(位) 자가 갑골문에는 없습니다. 이럴 경우 일부 서예가들은 '설 입'(立) 자에 사람인변(亻)을 붙여서 새롭게 쓰자는 거에요. 자전에 안 나와 있으니까요. 그런데 문자학적으로 있지 않은 글자를 조합해서 만들어 쓰면

晶之屬皆从三日凡

景景景景景
精光也从三日凡

晴晴晴
通雅

晶晶
晶

啓

霽

【姓】
5891
说文解

甲、〔廣韻〕疾盈切〔集韻〕慈盈切骨晴 庚

乙、〔集韻〕幽勢切 菁争 庚不韻

ㄐㄧㄥˋ　ㄑㄧㄥˊ　jeng

▲『청인전예자휘』
(淸人篆隷字彙)에
나와 있는 '개일 청'(晴)
관련 내용

▲ '개일 청'(晴)의 이체자에 대한
『중문대사전』(中文大辭典)의 설명

▼『중문대사전』의 '개일 청'(晴) 관련 내용

【晴】
14313

〔廣韻〕疾盈切〔集韻〕〔韻會〕慈盈切 骨晴 庚

ㄑㄧㄥˊ chyng

晴 夏至伊 晴 检警帖 晴 王羲之 晴 王羲之 晴 初公權

一三七一

어떻게 되겠습니까? 뒷날 웃음거리만 되는 거예요. 글자를 선택해서 쓰는 것은 결국은 문자학에 대한 깊이의 문제입니다.

다른 예를 들어보겠습니다. '개일 청'(晴) 자도 전서에는 없어요. 그렇기에 '날 일'(日) 변에 '푸를 청'(靑)으로 만들어 쓰자는 서예가들이 있지요. 그런데 개일 청(晴)과 같은 글자로 '저녁 석'(夕) 자 옆에 '날 생'(生) 자를 결합한 글자가 있어요. 여기 『중문대사전』(中文大辭典)과 『청인전예자휘』(淸人篆隸字彙)를 찾아보면 이러한 식으로 夕자 옆에 生이 붙은 자 晴으로 쓰일 수 있으며, 日변에 靑을 붙여서는 쓰지 말 것을 언급하고 있습니다.

또 한편으로 자전에만 전적으로 의존하면 터무니없는 게 나오기도 해요. 자전이라면 모두 옳다고 생각하는데, 자전도 문자학에 대한 이해 없이 만든 것이 있어요. 잡화점처럼 그냥 마구잡이로 글자만 모아놓은 것이 있거든요.

따라서 자전을 보는 사람이 글자를 판별할 능력이 있어야 해요. 그런 측면에서 자전을 출간한 출판사가 무엇보다 중요합니다. 신뢰할 만한 출판사에서 나온 것이라야 합니다. 또 스스로 문자학에 대한 이해가 있어서 자전에 나타나는 오류를 지적할 수 있어야 합니다. 뒤에서 이야기할 기회가 있겠지만 가령 전서의 경우 자법에 맞느냐가 매우 중요합니다.

━ 앞에서 강조하신 대로, 전각을 위해서 금석학·문자학과 더불어 서예에 대한 이해도 반드시 필요해 보입니다.

"인장은 글씨로부터 시작하고, 인장의 품격은 글씨로부터 나

온다"(以書入印 印從書出)는 말이 있습니다. 전각을 배우는 데 있어 무엇보다 서예가 그 기본이 된다는 뜻이지요. 제가 이 대담을 통하여 전하고 싶은 가장 중요한 핵심이기도 합니다.

서체 중 전서를 통하지 않고, 역대 서체의 특징을 연구하지 않고, 서예의 변천과정을 이해하지 못하면 근본적으로 훌륭한 전각작품을 제작할 수가 없습니다.

특히 전서의 결구 특징 등을 연구하지 않고 새긴 작품은 어딘지 모르게 어색하고 심지어 웃음거리가 될 수도 있어요. 앞에서도 언급했지만 서예가라고 다 인장을 새길 수는 없어도, 전각가라면 반드시 서예, 그중에서도 전서를 쓸 수 있어야 합니다. 그래서 과거 『동아미술제』와 같은 전각 공모전에서 전서작품을 전각작품과 함께 제출하라고 한 것이지요.

여기서 한 걸음 나아가 전서체 이외에 기타 서체를 인장에 도입하고 구관에서 새로운 변화를 나타내고자 한다면, 전서뿐 아니라 예서 · 해서 · 행초서(行草書)도 쓸 수 있어야 합니다. 역대로 보면 전각의 명가들은 하나같이 서예에 정통한 것을 기초로 삼지 않은 사람이 없습니다.

━ 전각을 하기 위해서는 특히 전서에 대한 이해가 필수적이라고 말씀해주셨는데, 이번에는 전서에 대하여 말씀 나누고자 합니다. 전서란 무엇인지요.

전서의 학습은 서예는 물론 전각예술을 배울 때 반드시 거치는 필수과정이지요. 전서는 3,000여 년 이상의 역사를 지닌 오래된 문자이고, 인장의 탄생이나 전각예술의 발전과 불가분의

「장락무강」(長樂無疆), 박원규 作
1992년, 『임신집』 수록

「고요」, 박원규 作
1997년, 『정축집』 수록

관계가 있습니다.

전서는 서예의 기본이면서 글자의 원류입니다. 서예 공부를 제대로 하려면 해서가 아닌 전서에서 시작해야 합니다. 전서는 붓을 종이에 댈 때 역입(逆入)하지 않으면 안 됩니다. 획의 굵기가 일정하고, 글자에서 균간(均間)이 무엇보다 중요하고 좌우가 대칭이 되어야 합니다. 그래서 전서하면 떠오르는 단어가 대칭·균일·균간이지요. 전서를 쓰면서 붓을 꺾을 줄 알아야 하고, 더불어 붓을 굴릴 줄 알아야 합니다. 또한 회봉(回鋒)이라고 하는데, 붓의 탄력을 이용해서 붓이 다시 돌아오는 것을 익혀야 합니다.

— 전서는 대전(大篆)과 소전(小篆) 두 가지로 구분할 수 있다고 알고 있습니다. 기준이 되는 것이 무엇인지요.

진대(秦代)가 기준점이 됩니다. 일반적으로 소전은 진대에 나온 것이고, 대전은 시간적으로 말해 주로 진대 이전의 고문자를 말합니다. 그런데 진대 이전의 문자를 모두 대전으로 부르는 것은 서예사적으로 생각해봐야 할 문제입니다. 저는 진대 이전의 문자를 전부 대전으로 부르기보다 갑골문·금문 등으로 나누어 부르는 것이 맞지 않나 생각합니다.

— 진대 이전의 문자인 갑골문에 대해 간략히 말씀해주세요.

갑골문 자전인 『갑골문편』(甲骨文編)에 수록된 글자 수를 전부 세어보았더니 1,739자더군요. 이렇게 한정적인 글자로 작품을 하기는 사실상 굉장히 어려운 것이지요. 『설문해자』(說文解字)에 나오는 전서들은 전부 한나라 이전에 사용하던 것입

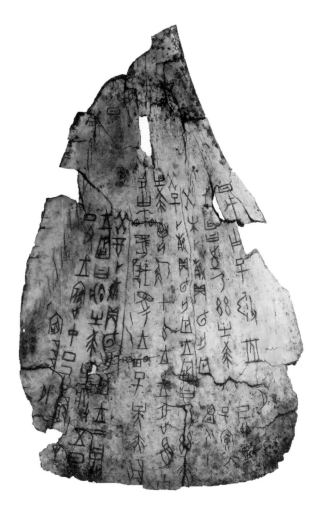

갑골문은 중국 상나라 때 점을
치는 일에 사용했던 귀갑과 수골에서
발견된 고대 문자다.

갑골문의 대표적인 자전인
『갑골문편』(甲骨文編)에 나와 있는
다양한 '호랑이 호'(虎) 자

니다. 한나라 이후에 새로 나온 전서가 없어요. 그렇기에 전서로 작품을 하려면 문자학에 대한 지식이 필요합니다.

일반적으로 갑골문은 상대(商代)에 점복(占卜)을 행한 후 그 내용을 거북이 등껍질, 소의 어깨뼈 위에 계각(契刻)한 문자이기 때문에 붙여진 이름으로 복사(卜辭)·계문(契文)·복문(卜文)으로도 불립니다. 또 출토된 지역이 하남성 안양(安陽, 고대 상은商殷 시기의 옛 도읍지)이기 때문에 은허문자(殷墟文字)라고도 부르지요.

갑골문은 실제로는 3,000여 년의 역사를 지니고 있지만, 청대 광서(光緒) 25년(1899)에 발견되었기 때문에 발굴된 역사는 겨우 130년 정도입니다. 그러나 출토된 갑골문의 실물을 보면, 일반적으로 먼저 쓰고 이후에 새긴 것으로 점획(點劃), 결구(結構), 장법(章法) 모두에서 서예예술의 요소를 구비했을 뿐만 아니라 일정한 예술적 풍격도 지니고 있어요.

— 갑골문 이후에 나타난 문자가 금문인지요.

용경(容庚)이 펴낸 자전인 『금문편』(金文編)에 보면 지금까지 해독된 금문이 2,572자고, 해독되지 않은 금문이 1,351자예요. 따라서 서예가의 입장에서는 갑골문보다는 금문으로 작품하기가 더 수월하지요. 금문이 나온 시대를 보면 양자강을 중심으로 강북에는 종정문(鐘鼎文)이 활발했고, 강남에는 초간 등 간독(簡牘)이나 백서(帛書)가 주류를 이룹니다.

중국 땅이 워낙 광활하다 보니 이러한 현상이 나타났는데, 당시의 문화를 보면 북쪽은 『시경』(詩經) 등 경전을 숭상했고, 남

쪽에서는 『초사』(楚辭) 등 굴원(屈原)의 시문이 주류를 이루었습니다. 종정문이나 초간 등은 같은 시대에 유행했기에 서로 영향을 주었어요. 임서를 하고 연구를 하다 보니 그러한 것들이 보입니다. 금문을 쓰다가 부족한 점이 있어서 초죽서(楚竹書)를 찾아보면 보완되는 점이 있었거든요. 이러한 것을 염두에 두고 접근하면 이해가 빠를 것입니다.

일반적으로 금문은 주로 선진(先秦) 이전 즉 상대 말기에 흥기해 주대의 각종 청동기 명문에 성행했습니다. 금(金)은 고대에 금·은·동·철 등 금속류의 총칭이지만, 단지 동만을 가리키기도 했습니다.

당시의 문자가 이로써 전해졌기 때문에 금문이라는 이름이 붙여진 것입니다. 옛날에는 종정문·길금문(吉金文)·관지문(款識文) 등의 호칭이 있었습니다.

금문은 시대와 장소에 따라 드러나는 풍격과 특징이 각각 다릅니다. 상은과 서주의 금문은 웅혼하고 장대하고 꽉 차 있으며 전아하고 공교한 풍격을 지닙니다. 춘추전국시대의 서예는 역사와 서로 상응하듯이 그야말로 다양하게 나타납니다. 이름이 알려진 금문으로는 모공정(毛公鼎)·산씨반(散氏盤)·대우정(大盂鼎)·대극정(大克鼎) 등이 있습니다.

▬ 대학 시절 서예 동아리에서 전서를 시작하면 선배들이 먼저 석고문 임서를 시켰던 기억이 있습니다. 석고문도 대전이라고 할 수 있는지요.

엄밀하게 말하면 석고문은 금문에서 소전으로 넘어오는 과

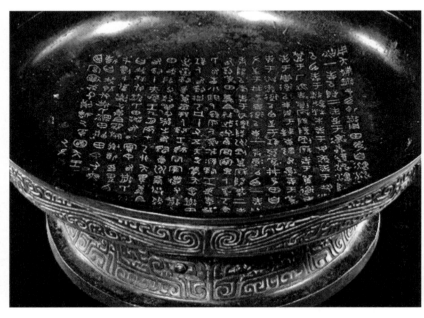

산씨반(散氏盤)
19행 305자의 금문이 새겨져 있다.
금문은 청동기에 주조되거나
새겨진 문자를 말한다.

虎
大師虘簋　虎裘　戒方鼎　虎臣　九年衛鼎　虎筥

衛盉　赤虎兩　簋　彔伯　簋　師酉　簋　師虎　簋

吳方　彝　鼎　伯晨　師袁　簋　番生　簋　厝鼎　毛公　訇簋

召伯　簋　召伯　簋二　師兌　簋　盠姫　媵虎　簋

散盤　旅虎　臣

용경의 『금문편』에 나와 있는
'호랑이 호'(虎)자

도기적 서체입니다. 대전과 소전 사이의 서체로 이해하면 될 것입니다. 따라서 석고문을 연구하면 금문과 소전을 공부하는 데 유리합니다.

석고문은 알려진 대로 현존하는 최초의 석각문자(石刻文字) 가운데 하나고, 춘추전국시대의 유물입니다. 이것은 당대 초에 섬서성 봉상(鳳翔)에서 출토되었는데, 열 개의 북 모양 돌 위에 문자가 새겨져 있고, 높이는 약 100cm고 지름은 약 60cm입니다. 돌마다 4언 운문시 한 편이 돌아가며 새겨져 있는데, 그 내용은 진나라 군주의 사냥에 관한 것이고요.

석고문은 결체(結體)가 방정하고 고르고 활달하며, 필획은 꽉 차고 원만하며, 필의가 농후하지요. 진대(秦代)의 소전에 많은 영향을 주었고, 동시에 당대 이후 역대 서예가의 찬사를 받았습니다. 특히 청대의 오창석 같은 대가들이 이를 통해 자신의 세계를 열어간 만큼 서예를 학습하는 데 있어 귀중한 자료입니다.

━ 이번엔 소전에 대하여 알아보겠습니다. 소전을 한마디로 정의하신다면 어떻게 말씀해주실 수 있을까요?

소전은 진나라가 중국을 통일한 이후에 출현한 일종의 간화(簡化)된 규범문자입니다. 재상 이사(李斯)가 진나라 대전의 기초 위에서 육국(六國)의 고문(古文)을 합치고 문자를 통일[書同文]하면서 탄생시킨 것이지요. 이사가 소전을 만들었다는 책도 있는데, 그가 정리했다는 표현이 정확할 듯합니다. 소전은 시대의 발전에 따라 점차적으로 다른 서체로 대체되었습니다. 소전의 연구를 위해서는 진한대의 전서에 대해 중점적으로 연

此鼓裝本天下雄吉一下止下四族雷本坦旂脫 [落款]

「석고문」탁본. 중국에 현존하는 최고(古)의 각석(刻石).
당대에 섬서성 보계현 봉상(鳳翔)에서 발견되고
한유(韓愈)와 위응물(韋應物)이 시문을 지어 유명하게 되었다.
수렵에 관한 운문이 측면에 새겨져 있으므로
「엽갈」(獵碣)이라고도 불린다. 현재는 베이징 고궁박물원 소장.

구할 필요가 있습니다.

— 소전의 대표적인 것으로는 어떤 것이 있는지요.

여러 가지가 있지만 먼저 살펴볼 것이 각석류(刻石類)입니다. 각석은 종류가 많아요. 특히 진대 이후의 비갈(碑碣)·묘지(墓志)·탑명(塔銘)·경당(經幢)·조상(造像)·마애(磨崖) 등은 모두 공적의 기술, 사건의 기록, 공덕의 찬양이 주목적이었습니다. 진대의 각석도 예외가 아니었습니다.

사료에 기재된 바에 따르면 진시황이 중국을 통일한 후 일찍이 여러 차례 각지를 순행하면서 "강한 위엄을 보여 사해를 복종시킨다"며 역산(嶧山)·태산(泰山)·낭야(瑯耶)·지부(芝罘)·동관(東觀),·갈석(碣石)·회계(會稽) 등에 이르러 공덕을 찬양하는 내용을 돌에 새겨 천하에 보이고자 했습니다.

현재는 태산·낭야대의 각석을 제외하면 잔석만을 찾을 수 있을 뿐 나머지는 사라졌습니다. 「태산각석」(泰山刻石)은 산동성 태안(泰安)의 혜묘(岱廟) 내에 전합니다. 이 비는 자형이 엄격하며, 필획이 원만하면서도 강건합니다

「낭야대각석」(瑯耶臺刻石)은 단지 86자만 남아 있지만 분명히 알아볼 수 있는 상태이며 현재 중국역사박물관에 있습니다. 「역산비」(嶧山碑)는 원석이 이미 사라지고 현재는 모각인 송대 복각본만이 전합니다. 글자가 분명하고 방원(方圓)이 적절해 독특한 정취가 있습니다.

「태산각석」(泰山刻石) 같은 것을 보면 획의 굵기가 일정합니다. 대칭이 엄밀하고, 균간이 일정하지요. 그래서 초학자들이

「낭야대각석」(瑯邪台刻石) 탁본.
전국통일 후 3년째가 되는 시황 28년(B.C. 219) 산동성으로 행차,
태산과 지부산을 거쳐 제성현의 낭야산에 올라
검수(黔首, 백성) 3만 호를 이주토록 하고
12년간 면세를 베푸는 동시에 대사(台榭)를 짓게 해 이 각석을 세웠다.

전서를 연습하기에 최고의 교과서가 됩니다. 반듯하고 좌우대칭이 잘 되어 있으니까요. 또한 결구가 굉장히 엄밀한데, 이것을 기초로 해야 전서를 제대로 익힐 수 있습니다.

— 전서는 청대로 오면서 비로소 꽃을 피웠는데, 이렇게 된 특별한 이유가 있었나요?

명대의 유신(儒臣, 선비)들은 청대가 들어서면서 정계로 진출하지 못하게 됩니다. 당시 이들은 엘리트들이면서 예술을 사랑했던 사람들이었어요. 만주족이 정권을 잡자 정계 진출이 막히면서 예술과 학문에 뜻을 두어 정진했고 이러한 분위기가 곧 청대의 찬란한 문화가 되었던 것이지요.

글씨를 보면 당나라의 해서가 여전히 중심이었지만 육조시대(六朝時代)로 거슬러 올라가게 됩니다. 안진경(顔眞卿)이나 구양순(歐陽詢)의 글씨가 좋지 않아서가 결코 아니었습니다. 이들 명가의 글씨가 오랫동안 전해져오면서 원래의 비석을 탁본한 것이 아니라 탁본한 것으로 다시 비석을 만들고 이를 탁본한 것이 전해지게 됩니다.

한마디로 번각(飜刻)의 번각이 이뤄지게 되었어요. 그러다 보니 자연히 구양순과 안진경 글씨의 본래의 모습을 잃게 된 자료가 남았던 것이지요.

그러던 때에 땅속에서 위(魏)나라 묘지명(墓誌銘) 등이 출토되었는데, 땅속에 오랫동안 있다 보니 보관 상태도 좋았어요. 또한 이것들로부터 당나라의 해서가 출발한 것이기에 더욱 의미가 있었던 것이지요. 그래서 당나라 이전으로 가자는 주장들

이 나오게 된 것입니다.

이렇듯 명나라의 주류 세력이었던 한족이 청대에 와서는 예술과 학문에 정진하게 되면서 청대에 전서가 꽃을 피우게 되었습니다.

━ 전각을 공부하기 위해서 반드시 전서에 대한 이해와 학습이 필요하다고 말씀하셨습니다. 전서의 학습은 어떻게 시작하면 될까요?

전서의 학습은 반드시 소전에서 시작해야 합니다. 이것은 소전이 고대의 정형화된 표준문자이기 때문만은 아닙니다.

중요한 것은 그것이 용필(用筆)과 결구 등의 기본 필법에서 기타의 서체보다 전서의 진수를 익히기 쉽다는 것입니다. 소전은 점획의 변화가 크지 않고 결구가 균형과 대칭을 중요한 특징으로 하기 때문입니다. 전서는 다양한 서예적 표현을 가지고 있어요. 엄정하면서 정대하지요. 한마디로 정제미가 있습니다.

「태산각석」에서는 꺾는 부분 즉 절필(折筆)을 배울 수 있고, 남성적인 아름다움이 있다고 할까요. 「삼분기」(三墳記)에서는 붓을 굴리는 전필(轉筆)을 중점적으로 배울 수 있어요. 섬세하면서 정교한 아름다움이 있어요. 여성적인 곡선이 많고 획의 굵기는 가늘지요. 섬교미(纖巧美, 섬세하고 교묘한 아름다움)라고 부르고 싶어요. 앞의 「태산각석」에 비해 기교가 많이 들어간 전서입니다.

따라서 학습 순서는 먼저 「태산각석」을 배우고, 그다음은 「삼분기」, 다음으로는 청나라 등석여의 전서를 배워야 합니다. 진대

(秦代)와 청대 전서의 차이점도 인식해야 합니다. 청나라 시대의 전서는 진대의 전서에 비해 변화가 풍부하고 리듬감이 강한데, 이것은 주로 기필(起筆, 붓을 들어 쓰기를 시작함)이 중요함을 말해줍니다. 기필을 어떻게 하느냐에 따라 글자의 품격이 결정되기 때문입니다.

청나라 등석여의 전서를 임서했다면, 등석여처럼 『설문해자』에 나와 있는 전서를 전부 써볼 필요도 있습니다. 금문을 쓰기 전에 과도기적 서체인 「석고문」을 쓰면 금문에 대한 이해를 높일 수 있습니다. 이후에 금문을 쓰면 좋습니다. 금문은 투박하면서 결구가 자유스러워서 자유분방한 자연미가 있어요. 질박하면서도 꾸미지 않은 맛이지요. 금문으로는 「모공정」(毛公鼎)과 「산씨반」(散氏盤)이 임서하기에 적당해 보입니다. 금문과 소전의 필법은 기본적으로 같습니다. 단지 금문은 곡선의 필획이 많을 뿐입니다.

━ 전서 학습에 있어 초학자들이 배우기 좋은 본보기를 소개해주셨습니다. 문자학 학습에 있어서 참고할 만한 도서들을 추천해주신다면 어떤 것이 있는지요.

전서 학습에 있어 범본(範本)에 대한 임서도 중요하지만 전서 자체에 대한 이해도 중요합니다. 한나라 허신(許愼)이 편찬한 『설문해자』는 최초의 자전으로 여기에는 모두 9,353자가 수록되어 있습니다. 각 전서의 자형과 편방 구조를 분석했고 글자의 뜻을 해석했으며 소리와 읽기를 분별했기 때문에, 처음 전서를 배우는 사람의 참고서로는 가장 적당합니다.

「삼분기」(三墳記)의 탁본.
「삼분기」는 당나라 대력 2년(767)에 새긴 것이다.
현재 섬서성 서안의 비림에 보존되어 있다.

「하석」(何石), 박원규 作　　　「하석」(何石), 박원규 作
1988년,『무진집』수록

「하석」(何石), 박원규 作　　　「하석」(何石), 박원규 作
2005년,『을유집』수록

「하석」(何石), 박원규 作　　　「하석」(何石), 박원규 作
2004년,『갑신집』수록　　　2005년,『을유집』수록

「하석」(何石) 인장 1

「하석」(何石), 박원규 作
2007년,『정축집』수록

「하석」(何石), 박원규 作
2001년,『신사집』수록

「하석문하」(何石門下)
박원규 作

「하석」(何石) 인장 2

『설문해자』(說文解字) 중 인(印)에 관한 내용

執政所持信也 凡有官守者皆曰執政 其所持之卩信曰印

"나라의 정사를 관장하는 사람이 지니고 있는 신물(信物)이다.
직위와 직책이 있는 모든 관리를 집정(執政)이라고 한다.
그가 지니고 있는 신표가 될 만한 물건을 '인'(印)이라고 한다."

단옥재(段玉裁)의 『설문해자주』도 참고할 만합니다. 갑골문을 배울 때는 고고연구소에서 편찬한 『갑골문편』(甲骨文編)이 있고, 종정문은 용경(容庚)의 『금문편』(金文編)·『삼대길금문존』(三代吉金文存), 고새는 나복이(羅福頤)의 『고새문편』(古璽文編)을 보면 기본적으로 그 글자에 해당하는 것을 조사하고 열람할 수 있습니다.

　　이외에 서문경(徐文鏡)이 편찬한 『고주회편』(古籀匯編)에서 각종 대전 문자를 조사하고 열람할 수 있고, 원일성(袁日省)과 사경경(謝景卿)의 『한인분운합편』(漢印分韻合編)과 나복이의 『한인문자징』(漢印文字徵)은 인장을 새기기 전에 새인문자(璽印文字)를 조사하기에 가장 편하고 믿을 수 있는 자전입니다. 계복(桂馥)이 지은 『무전분운』(繆篆分韻), 맹소홍(孟昭鴻)이 지은 『한인문자류찬』(漢印文字類纂)도 참고할 만합니다.

「빈나암주」(頻羅菴主), 해강(奚岡) 作

印刻一道 近代惟稱丁丈鈍丁先生獨絶 其古勁茂美處
雖文何不能及也 蓋先生精于篆隷 益以書卷 故其所作
輒與古人有合焉 山舟尊伯藏先生印甚夥 一日出以見示
不覺爲之神聳 因喜而仿此 鐵生記

전각이라는 한 도(道)는 근대에 오직
정둔정(丁鈍丁) 한 분이 홀로 뛰어나다.
그 고경무미(古勁茂美, 예스럽고 웅건하며 노련하고 아름다움)는
비록 문팽과 하진이라도 미칠 수 없다.
대개 선생은 전예(篆隷)에
정통하고 독서의 기운을 보태어
작품을 하기 때문에 바로 옛사람과
부합함이 있다.
산주(山舟) 존백(尊伯)께서 선생의 인장을
매우 많이 소장하고 있다.
어느 날 꺼내어 보여주는데
넋이 나간 줄도 몰랐다.
기쁜 나머지 이렇게 본뜬다.
철생(鐵生)이 기록하다.

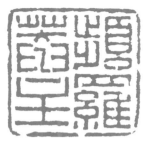

印刻一道近代推稱丁文鈍
丁先生獨絕其古勁茂美
豪雖文何不能及也盖先
生精于篆隸益以書卷之故

其所條瓣与古人有合焉
山舟尊伯藏先生印甚影
一日出以見示不覺為之神
聳因喜而仿此 鐵生記

「희렴지인」(希濂之印), 진예종(陳豫鍾) 作

製印署款 昉于文何 然如書丹勒碑 然至丁硯林先生 則不書而刻
結體古茂 聞其法 斜握其刀 使石旋轉以就鋒之所向 余少乏師承
用書字法造一二字 久之 腕漸熟 雖多亦穩妥 索篆者必兼索之
爲能別開一徑 鐵生詞丈尤亟稱之 今瀫水大兄極嗜余款 索作跋語于上
因自述用刀之異 非敢與丁先生較優劣也 甲寅長夏 秋堂幷記

인장의 서관(署款)은 문하(문팽과 하진)에서 비롯되었다.
비문(碑文) 같은 경우는 먼저 비석에 붉게 글씨를 쓴 후에 새겼다.
그러나 정연림(丁硯林, 정경)에 이르러 돌에 글씨를 쓰지 않고 새겼다.
결구가 매우 고아하다. 들으니 그 새기는 법은
전각도를 비스듬히 쥐고 전각 돌을 돌려가며 칼날을 향하게 한다.
내가 어려서 선생에게 배운 게 모자라 붓글씨를 쓰는 법으로
새기려 하니 한두 글자를 새기는 데도 시간이 오래 걸렸다.
솜씨가 점점 익숙해져서 비록 여러 자를 새겨도 짜임새가 있다.
인장을 새겨달라는 사람은 반드시 서관(署款)까지도 함께 구했다.
능히 따로 길 하나를 열었다고 할 만하다.
철생사장(鐵生詞丈)께서 가장 칭찬을 자주 하셨다.
이제 곡수대형(瀫水大兄)이 나의 서관을 너무도 좋아하여
인장석에 발어(跋語)를 부탁했다.
그래서 칼 쓰는 법이 다름을 자술한다.
감히 정 선생과 우열을 견주려는 게 아니다.
갑인(甲寅) 장하(長夏, 음력 6월) 추당(秋堂)이 아울러 기록하다.

製印署款防于文何殊乎其丹井勒碑然
宝石硯林先生則不肯而刻結體古戌閒其
法針喙其力使石施轉以就鋒之呼向余少之

卸承用篙字法意造二記久之腕斷欻難
多乐稳妥索篆者必重索之為能別開一
徑鵰生詞大乜區辨之　敷水大乜坡篦余款

索作跋語于上因口述用刀之異非敢為丁先
生較優劣也甲寅長夏秋世荣記

「강도임보증패거신인」(江都林報曾佩琚信印), 진홍수(陳鴻壽) 作

前人論書云 大字難于結密 小字難于寬展 作印亦然 曼生此作
于逼仄中 得掉臂遊行之樂 亦自可存 作印全藉目力
童時游戲遂成結習 恐後此目眵手戰難爲繼耳 小桐其勿輕視此
癸亥四月十五日 曼生記

옛날 사람이 논서(論書)에서 이르기를
"큰 글자는 획과 획 사이를
빽빽하고 조밀하게 하기 어렵고
작은 글자는 획과 획 사이를
넉넉하고 여유 있게 하기 어렵다" 했다.
인장을 새기는 것도 그렇다.
만생(曼生)의 이 인장은 획과 획 사이가
몹시 좁음에도 불구하고
자유자재로 노니는 즐거움을 얻었으니
스스로 둘 만하다고 여긴다.
인장을 새기는 일은 전적으로 시력에 의존한다.
아이 때 마음을 기울이지 않고 장난삼아 하는 일이
오래 쌓여서 고칠 수 없는 습관이 되고
훗날 눈에 눈곱 끼고 손에는 수전증이 생겨
이어가기 어렵게 될까 염려될 뿐이다.
소동(小桐)은 이 인장을 우습게 보지 마시기를.
계해(癸亥) 4월 15일 만생(曼生)이 기록하다.

前人論書云大字難於結密而無間小字
難于寬綽作印亦然夢生以上
應從申得擒解游行至樂而自

可存化印全籍月力董時
游戲遂成結習思後此目略
于戰難為繼耳小摭其句輟

硯北癸亥四月七五日口夢生記

「전호화음」(錢湖華隱), 조지침(趙之琛) 作

杏樓雅嗜山水 春秋佳日 嘗集同人領略西湖風月
遙吟俯唱 逸興遄飛 余極欣慕焉 因跋數語
以誌同好 道光丙午五月 次閑幷記于補羅迦室

행루(杏樓)는 산수(山水)를 좋아한다.
봄과 가을 온화하고 청명한 날에
언제나 동인(同人)들을 모아
서호(西湖)에서 풍월을 감상한다.
먼 곳을 바라보며 시를 읊조리기도 하고
허리를 굽혀 소리 높이 노래를 부르기도 하니
세속을 벗어난 호탕한 흥취가
왕성하게 일어난다.
나는 이러한 모임을 지극히 흠모했다.
그런 이유로 두어 마디 말을 끝에 붙여
취향이 서로 같음을 기록한다.
도광(道光) 병오(丙午) 5월,
차한(次閑)이 보라가실(補羅迦室)에서
아울러 기록하다.

杏樓雅瑩山水長秋佳
日嘗集同人須略西湖
風月遙吟留逐興遊
思今披听莫馬回跋敎

滋此誌同好
道光丙午三月元開序
記于諸羅世堂

제5장 ▌전각의 형식미: 장법·전법·도법

━ 앞에서 전각의 토대가 되는 문자학과 전서에 대하여 알아 보았습니다. 전각의 형식미를 드러내는 요소에는 문자 이외에 어떤 것이 있는지요?

전각을 말할 때 반드시 장법·전법·도법에 대한 이야기를 하게 됩니다. 전각의 형식미는 하나의 인장에서 전법미·장법미·도법미를 종합적으로 나타냅니다. 앞에서 이미 전법미에 대해서는 이야기를 했고요. 이 가운데서 또한 중요한 것은 장법입니다. 설령 몇십 년 인장을 새겼더라도 장법에 대한 연구는 여전히 중요한 과제입니다. 우리가 전각을 통해 조형성을 키우는 것은 결국은 서예와 나아가 다른 미술 장르를 하는 데도 많은 도움이 되기 때문입니다. 장법은 요지경과 같이 변화무쌍해 일정한 경지에 도달하기가 결코 쉽지 않아요.

━ 문자의 배치가 곧 장법이고, 작품의 구도라고 볼 수 있지 않을까요?

장법을 구도(構圖)라고도 하지요. 전각 전문용어로는 분주포백(分朱布白)이라 합니다. 한마디로 붉은색과 흰색의 조화

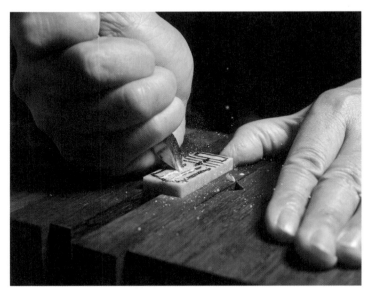

새김의 순간, 전각도가 지나가면서
돌이 튀어 오르고 있다.

라고 할 수 있지요. 이는 인문을 설계하고 안배하는 능력으로, 작가의 능력을 포함해 금석·서예·문자학·미술 등 각 방면의 수양을 나타내며, 복잡하고 변화가 풍부한 분야라고 할 수 있습니다.

예를 들면, 네 글자를 인장에 새길 때 작가는 각각의 문자를 분석해 1행과 2행에 어떻게 조화롭게 구성할지 그리고 전체적인 글자의 배치는 어떻게 처리할지를 고려해야 합니다. 더 나아가 주문 아니면 백문, 방필 혹은 원필, 단정하게 또는 거칠게 드러낼지 등 표현 방식을 놓고 고민하는 것이지요.

치밀하게 구상하고 설계하며, 선의 굵고 가는 변화와 여백의 붉은 공간과 인장의 가장자리 처리까지 고려해야 합니다.

— 말씀을 요약해보면 장법은 종합적이고도 극히 복잡한 과정이며, 또한 기계적으로 문자를 배열하는 것이 아니라 일정한 규율이 있는 예술적인 구성임을 알 수 있습니다.

장법의 설계는 인면에 실제로 적용되는 것이기에 해당되는 문자를 유한한 공간 속에 합리적으로 구성하는 것이지요. 그렇기에 장법은 전각가가 작품의 주제와 이를 표현하기 위해 일정한 공간에서 특정한 문자와 그것들의 위치를 안배(按排)하고 처리해 개별 혹은 부분적인 형상을 마침내 전체적인 예술의 조합으로 구성해내는 것이라고 할 수 있어요.

통상적으로 전각 장법의 설계는 먼저 입의(立意)가 있어야 하고 이후에 그 입형(立形)을 이끌어내야 한다고 합니다. 다시 말해서 작가의 의도가 형상으로 나타나는 것이지요. 전각 장법

을 처리하는 기교를 배우려면 인장에 사용하는 문자를 예술적으로 조합하는 능력을 향상시켜야 합니다. 이 점은 전각 초학자에게 매우 중요한 것이지요.

— 다양한 장법이 존재하지만 그중에서 기본적인 것으로는 어떤 것이 있는지요.

인장 장법의 변화는 헤아릴 수 없이 많고, 바로 이것이 전각 예술의 생명력이지요. 명대 서상달(徐上達)이 『인법참동』(印法參同)에서 "무릇 인장 안의 글자는 한 가족처럼 혼연일체가 되어야 한다"고 했습니다.

전각에서 문자의 안배는 누군가에 의해 하나의 격식으로 규정될 수 없는 것입니다. 왜냐하면 인장에 사용하는 문자의 수와 획수, 표현되는 평이함과 특이함 및 추구하는 예술 풍격 등과 직접적으로 관계가 있기 때문입니다.

장법을 더 쉽게 말하자면, 문자를 안정감 있게 늘어놓느냐, 불규칙하게 안배하느냐를 나타내는 것입니다. 이러한 것은 문자를 인면에 몇 자를 새기느냐에 따라서 다양하게 나타낼 수 있어요. 네 자를 새길 것이냐, 두 자를 새길 것이냐에 따라서 달라지는데, 어떤 공간에 몇 자를 새기느냐에 따라서 그 표현이 변화무쌍해지거든요.

가령 두 자를 새긴다고 할 때, 문자를 좌우로 해서 새길 수도 있고, 상하로 해서 새길 수도 있어요. 또한 인면에 테두리선[괘선]을 치고 문자를 배치할 수 있고요. 또한 한 글자는 백문으로 새기고, 한 글자는 주문으로 새길 수도 있습니다. 좌우로 두 자

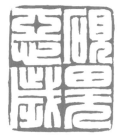

「연전무악세」(硯田无惡歲)

「소산천주」(小山天舟)

「석미각」(析美閣)

「당경각」(唐經閣)

만실형(滿實形)의 장법을 보여주는 사례

「신」(愼)

「아신아도」(我信我道)

「옥지당」(玉芝堂)

허실형(虛實形)의 장법을 보여주는 사례

를 새기면서 가운데 중심선을 넣을 수도 있고요. 인문의 테두리를 남기게 되는데 이것을 가늘게 남기느냐, 굵게 남기느냐에 따라 그 느낌이 달라집니다. 이렇듯 두 글자를 할 때에도 다양하게 새길 수가 있는 것이지요.

━ 인장의 장법을 두고 작가마다 표현하는 방식이 다른 듯합니다. 어떤 작가는 꽉 채우는 것을 중요하게 생각하는 듯하고, 어떤 작가는 여백을 충분히 남기기도 합니다. 이것이 곧 작가만의 개성인지요.

그렇지요. 개성이 곧 미감의 차이라고 말할 수 있어요. 선진(先秦)의 고새에서 명·청시대 전각 유파의 인장에 이르기까지 그 작품 수는 이루 다 헤아릴 수가 없을 정도입니다. 인문은 대략적으로 살펴보면 그 장법은 만실형(滿實形)과 허실형(虛實形)의 두 가지에서 크게 벗어나지 않아요.

만실형은 인장의 가장 기본적인 장법이고, 특히 한대(漢代)의 인장에서 차지하고 있는 비중이 아주 큽니다. 허실형은 장법 결구에 자연스러운 공백을 남겨 주백(朱白)이 서로 상응하는 것입니다. 이러한 것을 통해 감상자에게 예술적 미감과 공간적인 상상을 전달해, 보는 사람의 마음과 눈을 즐겁게 하는 것이지요.

전각예술에서 형식미 법칙의 중심은 바로 정제와 균형, 대칭과 평형, 비례와 대비, 다양과 통일이에요. 이렇게 표현된 예술적 방법은 그 변화가 무궁해 작품마다 각각 다른 색채를 띱니다. 이것으로 인해 초학자들이 상당히 어려움을 겪게 되는 것이

「단거실」(端居室) 「양진」(楊晉)

「황후지새」(皇后之璽) 「제인」(帝印)

평정(平正)·균등(均等)의 장법을 보여주는 인장

지요.

　역대 전각가의 좋은 작품과 고대 새인을 성실히 분석해 기본 장법의 변화 규율을 파악하고, 고인(古印)의 방법을 연구하는 것이 필요합니다. 이를 통해 여러 가지 장점을 취하게 되고, 이 과정 속에 장법에 대한 전체적인 이해가 가능해지는 것입니다. 이후에 본인이 생각하는 이상적인 작품을 만들어낼 수 있습니다.

━ 장법에 세부사항이 상당히 많은 것으로 알고 있는데, 대표적인 것 몇 가지만 사례를 들어 설명해주시지요.

　가장 일반적인 것이 평정(平正)과 균등(均等)입니다. 특히 한인(漢印)에서 이러한 것을 많이 찾아볼 수 있습니다. 이러한 유형의 인장이 고대 인장과 명·청대 유파 인장에서 대부분을 차지하고 있어요. 문자의 크고 작음과 필획의 굵고 가늚을 막론하고 모두 고르고 덤덤하게 표현하고 있습니다.

　필획을 부분적으로 이동시키고 변형해 필획이 많은 곳은 복잡하지 않도록 하고, 필획이 적은 곳은 공간을 느끼지 않도록 하는 것이 중요합니다. 초학자에게는 표현하기 어려운 것이지요. 초학자들이 저지르기 쉬운 오류는 마음대로 필획을 구부려서 공간을 촘촘하게 메우거나 혹은 지나치게 고르게 배열해 인장 전체가 평범하고 판에 박힌 것 같아서, 전각 본연의 맛이 없어지는 경우입니다.

　소밀(疏密)과 통일도 중요한 요소입니다. 소밀은 서화와 전각에서 허실(虛實)과 대비되는 표현 수단으로 작품을 생동감

황사릉(黃土陵)의 인장
「복덕장수」(福德長壽) 인면

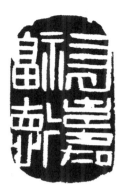

「복덕장수」(福德長壽), 황사릉(黃士陵) 作
날인과 탁본.
조화와 통일의 모습이 드러난 인장이다.

있고 활발하게 하면서 금석기의 정취를 나타낼 수 있게 합니다. 그렇지 않으면 작품에서 예술적 성취가 드러나지 않아요. 옛사람이 장법의 허실과 소밀의 대비를 매우 형상적으로 비유한 말이 있어요. "성근 곳은 말을 달리게 할 수 있고, 조밀한 곳은 바람을 통하지 못하도록 한다"(疏處可以走馬 密處不使透風)는 것이지요. 서예를 하시는 분들은 많이 들어보셨을 것입니다. 명작 가운데는 찬찬히 들여다보면 소밀의 정수를 체득할 수 있는 작품들이 많습니다.

통일의 범위는 매우 넓습니다. 통일이 무엇일지 이해를 돕기 위해 예를 들어보겠습니다. 예술적 일관성을 갖지 않고 마음대로 종정문(鐘鼎文)과 한나라 문자를 하나의 인장에 섞거나, 혹은 몇 개의 전서를 글자에 섞어 마음대로 만든 인문을 사용하는 것 등은 통일을 얻지 못한 사례가 될 것입니다.

약간 생소할 수 있는데 장법에 있어 세부사항으로 교졸(巧拙)과 조세(粗細)를 들 수 있어요. 교졸에서 교(巧)는 기교가 있는 것이고, 졸(拙)은 어리숙해 보이는 것입니다. 조세에서 조(粗)는 거친 것이고, 세(細)는 섬세하고 정교한 것을 의미하는 것이지요. 전각작품에서 공교함과 졸함은 서로 다른 풍격인데, 사실 여기까지 도달하는 것은 결코 쉽지 않아요. 전각에 대한 상당한 수준의 심미안이 있어야 할 수 있는 것입니다.

교졸은 『노자』에 나와 있는 대교약졸(大巧若拙)의 졸함을 말함인데, 졸함도 일부러 어리숙하게 할 수 없는 노릇이에요. 일부 작가들의 습작을 보면 고의적으로 졸함을 표현하기도 하

는데, 근거가 없는 졸함이 오히려 부자연스러워 보일 때가 많습니다. 상대적으로 말하면, 졸함은 공교함보다 더욱 어렵습니다.

인문을 새길 때 굵고 가는 필획이 있으면 서예의 필의(筆意)를 충분히 체현하며 인장에 생동감과 절주감(節奏感)을 불어넣을 수 있습니다. 이는 마치 한 곡의 음악과 같아 같은 음을 연속할 수 없고, 같은 음과 악기라도 반드시 고음과 저음이 있는 것과 같아요.

━ 앞에서 장법에 대한 설명을 듣고 보니 도달하기가 결코 쉽지 않겠다는 생각이 듭니다.

오직 끊임없는 반복과 노력뿐이지요. 진지하게 역대 전각가들의 작품과 고대 새인을 분석해 기본 장법 변화의 규율을 파악한 다음에 시간을 내어 새겨봐야지요. 모든 것이 그렇지만 이렇게 하는 것이 우리가 고전으로부터 나의 것으로 습득하는 순서입니다.

장법의 기본 원칙은 결국 조화와 통일입니다. 이는 문자의 대소, 비수(肥瘦, 두터운 것과 가는 것), 방원(方圓, 각진 것과 둥근 것), 곡직, 조세 등을 통해 미의 경지에 도달하는 것이지요. 그렇기 때문에 많은 분석과 연구, 그리고 실천이 있어야 비로소 자신만의 장법이 나올 수 있는 것입니다.

━ 이번에는 실제로 철필을 쓰는 방법에 대하여 알아보겠습니다. 도법이라고 하는 것인데, 기본적인 규칙이 있는지요.

청대의 전각가 오선성(吳先聲)은 『돈호당론인』(敦好堂論印)에서 "운도(運刀)의 묘는 마음과 손이 서로 상응해야 한다"

라고 말했습니다. 한마디로 인면에서 내가 가고자 하는 곳으로 칼이 나가야 한다는 말입니다. 서예의 획이 그러하듯 칼로 만드는 획도 마찬가지지요.

━ 서예를 할 때 붓 쥐는 법부터 배우듯이 전각을 시작할 때 철필을 쥐는 법이 중요할 듯합니다. 칼을 쥐는 방법에 대하여 말씀해주시지요.

칼을 쥐는 법, 즉 집도법(執刀法)이라고 할 수 있겠네요. 그런데 사실 특별한 방법이 없어요. 예로부터 집도에는 정설이 없다는 것이 정설이므로 배우는 사람의 개인적 습관에 따라 전각예술의 효과를 충분히 표현하는 것이 올바른 방법입니다.

그래도 굳이 말한다면 크게 두 가지 정도로 나눌 수 있지 않을까 생각합니다.

첫 번째는 중봉(中鋒)으로 글씨를 쓸 때와 같은 모습으로 전각도를 쥐는 방법입니다. 붓을 중봉 집필법으로 쥐는 형식으로 전각도를 쥔다고 해서 중봉 집도법이라고 이름붙여 보았습니다.

엄지와 검지 그리고 중지를 마주해 칼자루를 집고, 약지로 중지를 받치고 소지로 약지를 받치며 전방에서 안쪽으로 새깁니다. 약지는 전각할 때 인석의 가장자리에 긴밀히 붙여 힘이 균등하게 엄지, 검지, 중지의 세 손가락을 관통해 칼끝에 이르도록 합니다.

두 번째는 악필(握筆)이라고 하는 붓을 쥐는 법이 있어요. 그야말로 다섯 손가락으로 붓을 한꺼번에 꽉 쥐는 모습인데, 이

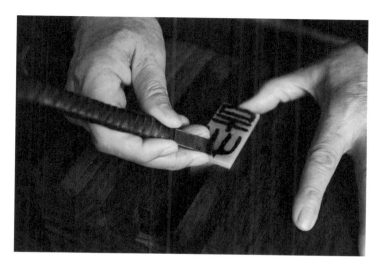

중봉 집도법으로 전각하는 박원규 작가

악도법으로 전각하는 박원규 작가

와 같이 전각도를 쥐고 각을 새기는 방법입니다. 이 방법을 저는 악도법(握刀法)이라고 부릅니다.

주먹을 쥐는 것처럼 손바닥으로 칼자루를 쥐고, 다섯 손가락으로 밖에서 싸고 안을 향해 힘을 다하고, 칼끝이 안쪽으로 기울게 하여 전방에서 안쪽을 감싸면서 새깁니다. 이 집도법은 비교적 크고 딱딱한 인재를 새기는 데 많이 사용되고, 세밀한 처리에는 단점이 있어요.

그 밖에 집경필법(執硬筆法)이라고 만년필이나 볼펜을 잡는 방법과 같이 해서 새기기도 하는데 힘이 들어가지 않기 때문에 자주 사용하는 방법은 아닙니다.

━ 칼을 쥐었으면, 이제 철필을 운영하는 법을 익혀야 할 것입니다. 철필을 움직여가는 방법에는 어떤 것이 있는지요.

운도법(運刀法)에 대하여 간략하게 설명해보겠습니다. 칼 쓰는 법은 간단합니다. 여러 전각과 관련된 서적을 보면 이름을 어렵게 해놓아서 그렇지 실제로 보면 간단한 것입니다.

역대 전각가의 용도(用刀)기법에도 각각 그 특색이 있습니다. 일반적으로 작가가 추구하는 예술효과에 근거해 이러한 효과를 가장 잘 전달해줄 수 있는 기법을 선택하는데, 대체로 한번 방법을 정하면 좀처럼 변하지 않아요.

전각의 운도법에는 주로 일도법과 절도법의 두 종류가 있고, 그 운도 횟수로 보면 쌍도법과 단도법의 구분이 있습니다.

일도법(一刀法)은 그야말로 한 번에 한 획을 긋는 것을 말합니다. 전각도를 운용해 각인하는 것은 칼날의 정봉이 직접 들어

가서도 안 되고 칼자루와 인면이 대략 30도를 이루어야 합니다. 일단 새기는 곳이 정해지면 대담하게 운도해야 할 뿐만 아니라 목표가 정확해야 거듭 새기는 것을 피할 수 있습니다. 이를 잘 하려면 칼을 움직일 때 엄지, 검지, 중지를 칼에 붙이는 것 외에 약지와 소지로 인석의 우측 가장자리를 받쳐 운도가 비교적 안정되게 할 수 있어야 하고, 힘이 과도해 제어할 수 없는 경우를 방지할 수 있어야 합니다.

절도법(切刀法)은 한 번에 긋기 어려운 획이 있을 때 두세 번에 걸쳐서 끊어서 작업하는 방법을 말합니다. 연속 동작으로 한 칼 한 칼씩 연속해서 새겨 필획의 한쪽을 이루는 것이고, 끊고 다시 하는 사이에 칼의 흔적이 매우 분명해집니다. 주의해야 할 점은 칼이 선조(線條, 획)의 가장자리에 긴밀히 붙고 칼자국이 자연스럽게 맞물리고 방향이 일치해야 들쭉날쭉한 모양이 나타나지 않습니다. 절파에 속한 여러 명가의 작품은 절도법을 잘 운용한 전형입니다.

쌍도법(雙刀法)은 일정한 방법에 따라 두 번의 칼질로 하나의 획을 완성하는 것입니다. 주문을 새길 때에는 필획 바깥쪽의 오른쪽 끝을 따라 칼을 운용해야 합니다. 필획의 끝까지 새기고, 다시 인석을 회전시켜 상술한 방법에 따라 한쪽을 새깁니다. 이렇게 해서 비로소 한 획이 만들어지게 됩니다.

단도법(單刀法)은 하나의 필획을 기본적으로 한 칼로 새기는 것입니다. 단도의 방법으로 각인하려면 운도가 과단성 있고 힘이 강력해 정체나 머뭇거림이 있어서는 안 됩니다. 칼이 지나

「복운기길」(卜云其吉), 박원규 作
1993년, 『계유집』수록

「타우」(τ), 박원규 作
1992년, 『임신집』 수록

「하가」(下可), 박원규 作
1993년, 『계유집』 수록

는 곳에서 한쪽은 평평하고 가지런하고 다른 한쪽은 거친 모양이어야 합니다. 대부분 자연스럽게 획의 맛이 드러납니다. 단도법은 일반적으로 단기간에 익숙해지기가 쉽지 않아요. 제백석(齊白石)과 같은 명가의 작품에서 볼 수 있습니다.

— 서예를 처음 시작할 때 선 긋기부터 시작되는데, 전각의 기초도 마찬가지가 아닐까 생각됩니다.

그렇습니다. 직선과 곡선에 대한 이해와 이에 대한 연습이 필요합니다. 실제로 기본 도법의 숙련 과정을 파악하는 연습입니다. 전각예술에서 선조는 직선과 곡선이라는 두 개의 기본 필획으로 조성되는데, 집도법과 운도법을 이해한 후에는 반드시 전각의 기본 필획을 연습해야 합니다.

예를 들어 S자형 지그재그형, 회문형(回文形) 등을 통해 직선과 곡선에 대한 연습을 해야 하고, 다양한 점에 대한 훈련도 이뤄져야 합니다. 특히 점을 연습할 때는 그 방향을 달리해가면서 해야 합니다.

— 이 과정에서 특별히 주의해야 할 것이 있을까요?

원의 연습에 대한 이야기를 해볼까 합니다. 원을 그리는 훈련을 하는데, 칼을 굴리지 말아야 합니다. 구체적으로 설명해보겠습니다. 원을 그리는데 칼을 뉘어서 한 번에 다 하는 게 아니고 원을 일정한 간격으로 자릅니다. 원 하나를 그리기 위해 약 여덟 개 정도 구간으로 나누고, 각각의 구간을 직선으로 새기는 것이지요. 앞에서 이야기한 절도법으로 새기는 셈입니다. 직선으로 각 구간을 새기지만 그 직선이 모여서 하나의 원이

원의 모양을 통한 연습에 대한 사례

되는 것입니다.

칼날을 세우면 세울수록 새기는 선은 가늘어집니다. 반면 칼날을 눕힐수록 선이 굵어지는 것을 이해하는 것도 중요하고요. 이러한 원리를 이해하고 선 혹은 획의 변화를 연습해야 합니다. 새길 때에는 본인이 원하는 바를 생각해보고 그러한 것을 얻을 수 있도록 실행하면 되겠습니다.

▬ 도법의 훈련에 있어서 염두에 둘 것이 있다면 무엇이 있는지요.

도법의 훈련을 위해서는 일단 많이 새겨봐야 하고, 다양하게 새겨봐야 합니다. 다양하게 새긴다는 것에 대해 말씀드려보겠습니다. 보통 인문은 전서로 새기고, 나중에 설명하겠지만 구관은 해서로 새깁니다. 일반적으로 그렇다는 것이지 꼭 그런 것

「시평공조상기」(始平公造像記)의 탁본

은 아닙니다.

한 가지 서체로 단조롭게 새기지 말고 연습과정에서부터 다양한 서체로 새겨봐야 합니다. 그래야만 칼 다루는 것에 능(能)이 납니다. 전서·해서를 비롯해 행서·초서·목간·예서를 골고루 새겨봐야 합니다. 왕장위 선생 같은 경우에는 구관을 거의 행초서로 새겼어요.

가능한 모필의 맛이 나도록 새기는 것이 중요합니다. 각을 해놓은 것만 봐서는 붓으로 쓴 것인지, 각을 한 것인지 구분이 안되는 수준까지 가면 좋겠지요. 해서 중에서는 묘지명이 좋은데, 특히 「조상기」(造像記)가 좋아요. 그중에서도 「시평공조상기」(始平公造像記)를 꼭 새겨볼 것을 권합니다.

앞에서 이야기한 장법도 어느 서체로 새기느냐에 따라 그 느낌이 완전히 달라지거든요. 장법은 결국 문자에 대해서 얼마나 깊이 있게 연구했느냐에 달려 있어요. 인장을 보면 그 작가가 한인만 연구했는지, 전와(磚瓦) 혹은 도문(陶文), 갑골이나 목간까지도 연구했는지 보입니다.

서체에 대한 연구의 깊이에 따라 장법의 수준이 비례하게 되는데, 도법에서도 마찬가지입니다.

— 오랜 시간 전각의 형식미에 관하여 말씀을 나눴습니다. 어리석은 질문이 될 수도 있겠는데, 장법, 전법, 도법 가운데 중요도가 높은 순으로 말씀해주신다면 어떻게 되는지요.

세 가지 중에 제일 중요한 것은 전법입니다. 계속해서 강조하고 있지만 글씨 수준만큼 전각도 할 수 있기 때문입니다. 문

자에 대한 다양한 정보가 입력되어 있어야 다양한 작품을 할 수 있기 때문이기도 합니다. 그다음은 장법이 중요하고요. 마지막은 도법이라고 생각합니다.

「호진장수」(胡震長壽), 전송(錢松) 作

聽香精篆刻 深入漢人堂奧 每惡時習亂眞 故不輕爲人作 己酉歲
來自富春 見予爲存伯製印 咄咄稱賞 以二石索刻 予最樂爲方家作
又不樂爲方家作 盖用意過分也 九月十有三日丁未 風雨如晦
興味蕭然 午飯後煮茗 成此破寂 隨意奏刀 尙不乏生動之氣 賞者難
得 固當如是 不審大雅以爲然否 耐靑幷識於曼華盦 老盖爲鼻山作
七十餘印此其始也

청향(聽香)은 전각에 정통하다. 한(漢)나라 사람의 비밀스런 경지까지
깊이 들어갔다. 번번이 옳은 방법을 어지럽히는 평상시의 타성에 젖은
연습을 싫어한다. 그래서 경솔하게 남을 위해서 각을 하지 않는다.
기유(己酉)년, (청향이) 부춘(富春)으로부터 와서 존백(存伯)을 위해
새긴 나의 전각을 보고 감탄과 칭찬을 아끼지 않았다.
인장석 2과(顆)를 내놓으며 내게 전각을 부탁했다.
나는 전각에 정통한 분을 위해서 전각하기를 즐거워한다. 한편으로
전각에 정통한 분을 위해서 전각하기를 즐거워하지 않는다. 아마도
신경을 쓰는 것이 내 분수를 넘기 때문이리라. 9월 13일 정미(丁未)다.
비바람에 사방이 어둡다. 기분이 쓸쓸하다. 점심 후에 차 마시고
이 인장을 새겨 적적함을 이겨낸다. 뜻 가는 대로 새겼는데 오히려
살아 움직이는 기운이 모자라지 않는다. 이 전각을 제대로 감상할
수 있는 사람을 만나기는 쉽지 않다. 진실로 또한 당연히 그렇다.
'청향' 대아(大雅)께서 그렇다고 생각하실지 그렇지 않다고
생각하실지 모르겠다. 내청(耐靑)이 만화암(曼華盦)에서 새기고 쓰다.
비산(鼻山)을 위해 70여 인을 제작했는데, 이는 그 시작이다.

彫章精美刻深入淺入豈
與此為慮時習氣亂真於不
拙為人作已而戊未自富
秦兑予為伊似製印咄

此種貴吸之刻宜
漢滿芳軍作又不興矣
方家陳作蓋用意鴻分也
加以一百三可不俱而

如脶鬥味蕭然下飯後
焦芭成此破余頃惠
吝刀尚不足生勤之藏
賞音雖得圓常如是

不容大雅以為然否
耐奇平識於另學盈
答蓋為真此作仝
能印以此給性

「호비산호비산인」(胡鼻山胡鼻山人), 전송(錢松) 作

予爲恐齋弟作 本不敢索應 況此石溫潤可愛 今時罕見
若苟意篆刻 日磨日短 豈不可惜 己酉十月 恐齋有義鄉之行
速予奏刀 漫擬漢人兩面淺刻之 方家論定焉 耐靑識

나는 공재(恐齋) 아우를 위해서 작품을 했다.
원래 처음부터 감히 부탁에 응할 수 있는
실력이 되지 못하는데
하물며 이 인장석은 감촉이 부드럽고 윤기가 있어
사람에게 즐거운 흥취를 불러일으킴에 있어서랴!
요즈음 보기 어려운 인장석이다.
진실로 전각을 되는대로 그럭저럭 하는 거라고
생각한다면 날마다 갈아내기 때문에
날마다 짧아질 터이니
어찌 애석한 일이 아니겠는가!
기유(己酉) 10월이다.
고향에 갈 계획이 있어 서둘러 새기다.
마음가는 대로 한인양면인(漢人兩面印)을
흉내 내어 얕게 새기다.
전각에 정통한 분들께서 논평하고 정정(訂正)하시리라.
내청(耐靑)이 기록하다.

子苦恐齋若怕不不敢
索應況此而溫潤可愛今
將軍乳若尚寶其刻日
磨日稹豈不可惜巳酉一川

恐齋句義鄉之行述子
長日湯揿漁人兩面後刻
之今家論定焉耐之自識

「범화인신」(范禾印信), 전송(錢松) 作

咸豊五年嘉平之初 穉禾以太和開始平公造像眙余 此刻陽文凸起
世所罕覯 穉禾與余搜羅金石 考證字畵 誇多而鬪靡者也
割愛見貺 余實深感其德 此印就仿六朝鑄式 所謂如驚蛇入艸
非率意者 奉爲審定眞跡 叔盖記

함풍(咸豊) 5년 12월 초다.
치화(穉禾)가 태화(太和) 연간에 탁본한
「시평공조상기」(始平公造像記) 탁본을 내게 주었다.
이 조상기는 양각이어서 글자가 볼록 튀어나와 있다.
세상에서 보기 어려운 탁본이다.
치화(穉禾)와 나는 금석을 널리 모을뿐더러
글자와 획에 대해 고증을 하고 서로
독서의 양과 문채의 화려함을 두고 다투는 사이다.
그런데 자신이 아끼는 것을 나누어 내게 주었으니
진실로 나는 치화의 덕에 깊이 감동할 뿐이다.
이 인장은 육조(六朝)시대의 주식(鑄式)을
모방하여 완성했다.
이른바 놀란 뱀이 풀 속에 쏙 들어가듯,
산뜻한 느낌을 주는 작품이랄까.
생각나는 대로 함부로 한 게 아니니
감정한 작품이 진적(眞跡)일 때 그 진적에 찍으시기를.
숙개(叔盖)가 아울러 기록하다.

成室玉室無匹之構 經末以大和閣名中心 徒後賭余呼割暇之

心理烊淬年觀經末 与余坦羅金石令 驗字畫一絆多開關

虚者也割愛見脫 余實哭感其德世 印就肾六朝鑄式

因謂如鷲宮人帥 非率憲資表為 崇官真跡亦畫記

「엄해장진」(嚴荄藏眞), 전송(錢松) 作

根復耆書畵而品題極眞 鼻山嘗與我言 淸閟之富 每思慕之 戊午冬
客滬上索觀 謂予曰 宋元諸家 流傳極少 贗本日多 莫云唐矣 所收悉
有明國初物 初物皆當時愜意筆 此論卽可見其精嚴 秉燭披賞 其扇
冊五十 尤爲出色之品 令人眷眷 因贈此印記之 在坐秀水周存伯
富陽胡鼻山 叔盖刻

근복(根復)은 글씨와 그림을 좋아할 뿐만 아니라
품평과 제사(題辭)가 매우 진실하다.
비산(鼻山)이 일찍이 나에게 청비각(淸閟閣)의 수장품의 많음에
대해 말했는데 말을 할 때마다 청비각을 부러워했다.
무오(戊午) 겨울 호(滬)에 있을 때 감상을 함께하며 내게 말하기를
"송대와 원대의 여러 대가들의 작품은 전해지는 게 매우 적으며
가짜 작품은 날이 갈수록 많아진다.
당대의 것은 말할 필요도 없다.
수장품은 모두 명대 초의 물건으로
초창기의 물건은 당시의 걸작들이다."
이 논의를 통하여 그의 정밀함과 엄격함을 알 수 있다.
촛불을 밝히고 작품을 펴가며 감상했는데
그의 부채와 책 50권은 더욱 뛰어나 보는 사람으로 하여금
못 잊어 자꾸 되돌아보게 하는 작품이다.
이로 말미암아 이 인장에 (전후 사정을) 기록하여 증정한다.
수수(秀水)의 주존백(周存伯)과 부양(富陽)의 호비산(胡鼻山)이
자리에 함께 있었다. 숙개(叔盖) 새기다.

根溟著畫亟而品題
極真真山海与我言
清秘之富每恐慕文

戊午冬客滬上親観
謂午日宗元堵家流
傳坂少鷹本日多真
云庚吴所收恭有明

國初物沓當時惬意
筆此論即可見其精
嚴東燭坡青其扇

冊五十九為出色之品
今人春三國贈此印記
之在笑秀木周存伯當
陽胡黙山冊盍別

「중수안복」(仲水眼福), 전송(錢松) 作

昔周公謹有雲煙過眼 接金石書畫 但得過眼
便是福緣 仲水此印存未虛室三月之久
一月自滬來歸 亟宜報之 信手而成
我行我法 鑑者當謂何似 余則曰不悖乎字法而已矣
丙辰三月十六日鐙下 西郭叔盖并刻記

옛적에 주공근(周公謹)이
운연과안(雲煙過眼, 사물이 순식간에 사람짐을 비유한 말)이라고
했는데 금석서화(金石書畫)를 가까이하여
다만 눈만 스쳐도 곧 복연(福緣)이 된다고 했다.
중수(仲水) 이 인장석은 미허실(未虛室)에
석 달여 있었다.
1월에 호(滬)에서 돌아와
서둘러 복명하는 게 마땅하다고 여겼다.
손이 가는 대로 내 법대로 새겼다.
감상자는 누구를 닮았다고 하겠지만 나는
자법(字法)에 어긋나지 않을 뿐이라고 말하겠다.
병진(丙辰) 3월 16일 등불 아래에서
서곽(西郭) 숙개(叔盖)는 아울러 기록하다.

普圓曰謹有雪煙囡
眼根金石書畫理□
退眼便呈福緣

竹水母印尿禾虚
靈三月之久一住一目
㮈美㮡㮡

信手而成戮行我
法瑩督守謂何
似泉則日不悴子

宇波兩己火内侯
二月十六日鑿石品
郭休盦□淨刱記

제6장 ┃ 고전의 임모와 새롭게 창작하는 방법

━이번에는 전각의 임모에 대해 말씀을 나누겠습니다. 서예에서 체계적인 학습을 위해서는 고전을 임서하듯 전각도 마찬가지가 아닐까 하는 생각이 듭니다. 전각에서도 임모가 학습의 첫걸음이겠지요.

먼저 임모(臨摹)란 말에 대한 이해부터 해야 합니다. 서예의 임모라는 것은 원작을 보면서 그 필법에 따라 충실히 베끼는 것을 의미합니다.

낱말을 보면 의미의 차이가 있어요. 임(臨)이라는 것은 임을 하는 사람이 자신의 생각을 넣어서 만드는 것입니다. 한마디로 개성을 드러낼 수 있는 것입니다. 흔히 말하는 의임(意臨)인 것이지요. 예를 들어 제백석의 각을 모각했더라도, 외형보다는 작가의 의도를 중요하게 여기는 만큼 다 새겨놓아도 누구의 각을 모각했는지 모를 수가 있다는 것입니다. 새기는 사람의 개성이 허용되니 그렇습니다. 서예의 경우를 보면, 하소기(何紹基)가 수많은 한비(漢碑)에 나와 있는 예서를 임서했는데, 모양은 거의 닮지 않은 경우가 많거든요. 임서를 해도 하소기의 개성

이 드러나고 있어요.

모(摹)라는 것은 대상을 그대로 닮게 하는 것입니다. 사람을 그린다고 하면 점 하나까지 놓치지 않고 똑같이 그리는 것이지요. 여기서 그 기준이 되는 것은 똑같이 그렸느냐는 것입니다.

임(臨)과 모(摹)는 전통적인 동양 예술, 이를테면 서예·회화의 전통적인 학습 방법입니다. 인장을 임모하는 것도 초학자에게는 중요한 수단입니다.

— 인장을 임모할 때 원작자의 제작 의도를 파악하면서 그 뜻을 재해석해 새겨보고, 다른 한편으로는 정교하게 세부적인 사항까지 염두에 두면서 새기는 것을 말씀하셨는데, 이러한 방법이 임모의 전부라고 볼 수 있는지요.

옛 인장의 임모는 전각예술을 학습하는 첫걸음이기에 중요합니다. 한편으로 비슷하지만 기능이 다른 두 가지 학습 방법이 있을 수 있어요.

먼저, 모인(摹印)은 원래의 인장을 충실하게 따르는 것입니다. 뒤에서 설명하겠지만, 종이로 베끼고 다시 인석 위에 원래의 인문을 가능한 한 잘 새기는 것입니다.

또 다른 하나인 임인(臨印)은 원래의 인장과 대조해가며 방각(倣刻)하는 것이므로 모인에 비해 더욱 원활해야 합니다. 원래의 도법에 치중하거나 원래의 장법을 취할 수도 있지만 전적으로 같을 필요는 없습니다. 글씨로 말하면 의임(意臨)이라고 할 수 있습니다. 이 두 가지는 상보적인 학습방법입니다.

원대 강기(姜夔)가 『속서보』(續書譜)에서 서예의 임무에 대

해 "임서(臨書)는 고인(古人)의 위치의 안배를 잃기 쉬운 반면 고인의 필의를 얻는 경우가 많다. 모서(摹書)는 고인의 위치의 안배는 얻기 쉬우나 고인의 필의를 잃기 쉽다"고 한 것을 염두에 둘 필요가 있습니다. 전각의 학습은 이 두 가지가 밀접하게 결합해야 비로소 형신(刑神)이 겸비된 효과를 얻을 수 있습니다.

— 전각의 대가들이 어떤 과정이나 방식으로 임모를 했는지 궁금합니다.

대가들의 전각 학습도 처음에는 임모에서 시작되었어요. 역대로 수많은 전각가의 작품에서 그 증거를 찾을 수 있습니다. 고새(古璽)나 한대(漢代)의 인장은 말할 것도 없고, 또한 많은 전각가가 선인들의 전각작품을 최선을 다해 마음과 정신을 모아 임모했던 것입니다.

가령 청대 서령팔가(西泠八家)의 한 사람인 전송(錢松)은 특이하게도 왕계숙(王啓淑)이 소장한 한대의 인장 2,000여 뉴(鈕)를 직접 임모해 후세의 칭송을 들었습니다. 수많은 옛 인장을 선택적으로 임모한 바탕 위에서 자기만의 기법을 완성했으며 임모를 통해 노력한 흔적을 엿볼 수 있지요.

— 임모의 과정을 전체적으로 설명해주실 수 있으신지요. 그 과정을 실제로 보고 싶습니다.

일단 모각(摹刻)하는 방법에 대하여 설명해보겠습니다.

첫 번째로는 인장 고르기입니다. 모각하고자 하는 전각작품을 선정해 모각의 대상으로 삼습니다. 당연한 이야기지만 모각

「석곡」(石曲), 박원규 作
2003년, 『계미집』 수록

「중례」(中禮), 박원규 作
2022년

할 만한 수준의 작품인지 고심해야겠지요.

그다음은 인재 고르기입니다. 모각을 하고자 하는 인장과 새기려고 하는 인면의 크기가 같은 것이 좋겠지요. 이에 적당한 인재를 선택해 인면을 고르고 사포로 세밀하게 다듬은 후 사용합니다. 다듬은 인면은 다시 손을 대는 것을 피해야 합니다. 손에 있는 기름이 묻으면 먹이 잘 묻지 않기 때문에 인고하기가 쉽지 않거든요.

인면에 바둑판 모양으로 아홉 개의 공간을 만듭니다. 아홉 개의 공간이 같은 크기여야 합니다. 그 위에 인고(印稿)를 뜨는 것입니다. 통상적으로 반투명의 복사지나 트레이싱 페이퍼 등으로 임모하고자 하는 인탁(印拓)을 덮고 붓에 농묵을 적셔 모양에 따라 자세하게 본을 뜹니다. 새기고자 하는 인장의 붉은색은 먹으로 본뜨고 흰색은 공백으로 남겨 원래의 인장과 똑같은 상태에 도달하도록 합니다. 나중에 어느 정도 익숙해지면 이러한 방법을 생략하고 새기고자 하는 인장을 거울을 보면서 인면에 직접 인고를 뜨고 새길 수 있습니다.

그다음으로는 인고를 상석(上石, 돌 위에 그대로 글자를 쓰는 작업)하기입니다. 완전히 본뜬 인고의 복사지나 트레이싱 페이퍼를 인면에 정확히 붙이고 손으로 사방을 누르며 맑은 물로 인고를 적십니다. 이때 만약 비뚤어져 있으면 즉시 인고를 조정할 수 있습니다. 그런 연후에 흡수지(화선지)로 인고를 덮고 여분의 수분을 흡수시킨 다음, 다시 그 위에 종이를 덮고 엄지손톱으로 인면을 반복적으로 문지릅니다. 주의해야 할 점은, 세심

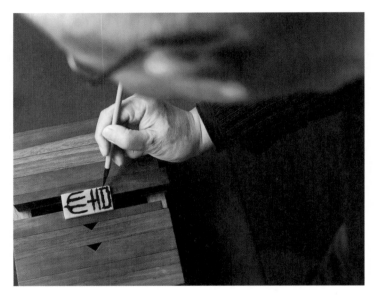

인면 위에 붓으로 인고(印稿)를 뜨는 박원규 작가

하고 신속하게 문질러야 한다는 것입니다. 그래야 인고지가 마른 후에 인석 위에서 마음대로 움직이는 것을 방지할 수 있습니다. 인고지를 붙인 후 만약 인면에 명확하지 않은 부분이 있다면 붓으로 다시 덧그릴 수 있습니다.

인고를 만들어 그렸으면 이제 새겨서 완성해야지요. 원래 인장에 의거해 상석한 글자를 본뜨고 일정한 도법에 따라 원래의 인장과 대비해가며 모각을 합니다. 이때 원래 인장의 모든 세부 사항까지 모각해야 합니다.

一 이렇게 되면 다 완성된 것인가요?

모각을 마치면 수정할 것이 없어요. 종이를 붙여서 그대로 새긴 것이기에 창작하는 인장과는 달리 교정할 것이 거의 없게 됩니다. 그래도 부족한 것이 있다면, 모인이 완전히 끝나면 인면을 깨끗이 닦습니다. 그리고 인면에 인니(印泥)를 묻혀 찍어본 후 다시 원래의 인장과 비교해가며 정리하고 교정합니다.

一 임모를 할 때 단순하게 형태를 그대로 모방하는 데 그치지 않고, 학습효과를 극대화하기 위해서는 어떤 것에 주의해야 할지요.

인고가 있기 때문에 장법도 세밀히 보지만 도법을 정확하게 사용해야 합니다. 칼을 대기 전에 원래의 인장을 꼼꼼히 살펴 장법과 선조의 특징을 전면적이고 체계적으로 분석해 어떤 도법으로 처리해야 좋을지를 고려해야 합니다.

무엇보다 필획과 선조의 세부적인 변화를 이해해야 합니다. 모각을 하는 이유가 바로 이것 때문입니다. 초학자로 말하자면,

가령 모각하고자 하는 인장의 본을 뜨고 새길 돌 위에 올려서 각을 하면 선조의 대체적인 효과는 쉽게 파악되지만, 종종 미세한 곳을 소홀하게 됩니다.

선조의 기필, 수필(收筆, 붓을 거둠), 전절(轉折, 획을 갑자기 변화시킴) 등은 매우 주의해서 임모해야 합니다. 전각가의 풍격은 바로 이러한 미세한 지점에서 높은 예술적 수준을 보여주는 데 있습니다.

또한 결구 사이의 호응에 주의해야 합니다. 훌륭한 전각작품은 모두 획과 획 사이, 문자 사이의 호응 관계를 매우 중시합니다. 특히 자유분방하고 변화가 큰 작품일수록 결구 사이의 호응이 아주 중요하지요.

다음으로는 잔파(殘破)를 적당히 제어해야 합니다. 옛 인장의 잔파는 장구한 세월의 자연스러운 풍화로 인해 형성된 흔적이거든요. 이것을 다른 말로는 석화(石花)라고도 합니다. 돌이 마모되고 깨진 흔적인데, 마치 돌에서 꽃이 핀 것 같이 보인다고 해서 이러한 이름이 붙은 것으로 알고 있어요. 이러한 것이 인장에게 새로운 생명력을 부여하고, 아득하게 시간이 소요된 듯한 미감을 불러일으킵니다. 그런데 초학자가 과연 어디까지가 잔파인지 구별해내기가 쉽지 않아요. 그래서 자전을 찾아보고, 새기고자 하는 문자에 대해 연구해야 합니다.

옛 인장의 잔파는 방금 말했듯이 일정한 예술적 규율에 의해 진행된 것이 아니었습니다. 그러므로 임모된 옛 인장을 성실하게 살펴 부적당한 파손을 구분해내고 정확한 문자에 근거해

합리적이고 완전하게 표현해야 합니다.

마지막으로 선조와 필획의 실제적인 조세를 잘 파악해야 합니다. 원래 인장에 근거해 본뜬 인문 선조의 조세는 오차 없이 정확하게 새겨져야 원래의 인장을 모방한 효과를 낼 수 있습니다.

전각작품의 새긴 깊이를 보면 칼이 U자가 아닌 V자로 새겨져 있어요. 이런 상태에서 시간이 흘러 오래되면 비석의 글자나 전각의 획이 윗부분부터 사라져 점차 가늘어지게 됩니다. 마모되어 깎이기 때문이지요. 따라서 이렇게 마모된 획 모양을 유추할 수 있어야 하고, 이러한 것을 감안해서 새겨야 합니다.

그러므로 임모할 때에는 백문은 조금 굵게, 주문은 조금 가늘게 해야 이상적인 효과에 도달할 수 있습니다.

━ 고대로부터 지금까지 전해온 전각작품은 매우 많습니다. 위로는 선진(先秦)과 진·한(秦漢), 아래로는 명·청(明淸)에서 다양한 예술 풍격이 창조되었습니다. 초학자들에게 전각 공부를 어떻게 시작할 것인가는 매우 중요한 문제입니다. 처음에는 어떤 것을 임모해야 하겠습니까?

일반적으로 진·한대 인장으로부터 시작해서 명·청대 전각 대가들로 점차 범위를 확대해 가라고 합니다. 그러한 것도 좋은 방법이지만, 저는 일단 문자의 획수가 간단한 것, 단순한 것부터 임모할 것을 권합니다. 인장 중 문자가 한두 자로 구성된 것부터 임모하는 것이 좋습니다. 획이 적은 것을 선택하여 모각할 인장보다 큰 인석(印石)에 연습하는 것도 좋은 방법입니

「문제행새」(文帝行璽)

「백수익승」(白水弋丞)

「원이」(垣耳)

「조말」(趙眜)

계선형(界線形)
계선은 인장에 경계나
한계를 나타내
글자의 경계를 구분하는 선이다.

「허보인신」(許普印信)

「마희지인」(馬姬之印)

「이흡인신」(李翕印信)

「제안」(齊安)

사인형(私印形)
사인이란 사적인 용도로 제작된
개인적인 인장이다.
공적인 용도인 관인(官印)과는 구별된다.

「우락지인」(牛樂之印)

「공손사인」(公孫郁印)

「주장유」(朱長孺)

「이시지인」(李市之印)

주백상간인(朱白相間印)
한 개의 인장 안에
주문과 백문이 섞여 있는 것을
주백상간인이라고 부른다.

「봉구령인」(封丘令印)

「삭방장인」(朔方長印)

「아양장인」(阿陽長印)

「신서하좌백장」(新西河左伯長)

주인형(鑄印形)
주물을 부어 만든 인장의 형태다.
인장을 크게 나누면 주인(鑄印)과
각인(刻印)으로 나눌 수 있다.

「대후지인」(軑侯之印)

「중산사공」(中山司空)

「장사사마」(長沙司馬)

「남향」(南鄕)

착인형(鑿印形)
착인은 주로 전쟁이 벌어지면
갑자기 지휘관들을 임명하게 되므로
주로 이들에게 지급하기 위해 급히 만들었다.
다른 이름으로 급취장(急就章)이라고 했다.

다. 반드시 한인이나 청나라 대가의 작품이 아니어도 괜찮아요. 한두 글자로 된 문자로 새기면 이것을 다시 본인의 유인(遊印, 작가가 좋아하는 시구나 글귀를 새겨 만든 인장으로 서화작품의 빈 공간 등에 공간 처리를 할 때 찍음)으로 쓸 수도 있어요. 이렇게 한두 자를 새긴 후 자신감이 생기면, 모각 대상 인장의 문자를 세 자 혹은 네 자로 늘려가야 합니다.

처음에는 반드시 한인이 아니더라도 한인풍으로 새겨진 명가들의 인장을 찾아서 새기는 것도 좋은 방법이 될 것입니다. 한인풍이 좋은 이유는 담담한 가운데 소박하거든요. 오래 봐도 질리지 않고요.

한인풍을 새겨 본 후에는 선진시대의 금문으로 새기는 것도 시도해보고, 청대의 명가 중 휘파, 등파, 서령팔가(西泠八家, 중국 청대 후기 절강 항구에서 활약한 정경丁敬, 장인蔣仁, 황이黃易, 해강奚岡, 진예종陳予鍾, 진홍수陳鴻壽, 조지침趙之琛, 전송錢松 8인의 전각가를 말함) 등의 작품을 참고로 해서 두루 새겨보는 것이 좋습니다. 더러 현대 전각가의 작품 중에서도 인상적인 것이 있다면 새겨봐도 좋을 듯합니다. 이러한 이유는 고금을 함께 알아야 하고, 오늘날의 작가 가운데에서 뒷날 고전이될 작품을 하고 있는 분들이 많으니까요.

— 한인풍의 작품을 모각하라고 하셨습니다. 한인 가운데 초학자들이 규범으로 삼을 만한 것들을 소개해주시면 처음 시작하시는 분들에게 많은 도움이 될 듯합니다.

수많은 명가들이 한인의 임모로 전각에 입문했습니다. 한인

의 연구를 통해서 전각에 대한 시야를 틀 수 있었고요. 한인 중 초보자들이 모범으로 삼아야 할 것을 추려보겠습니다. 한인을 몇 가지 스타일로 나눠볼 수 있을 듯합니다.

먼저 방정함·짜임새·문자가 적은 것을 본보기로 해야 합니다. 또한 선조에 조세의 변화가 있는 것에 주목해야 합니다. 비록 인장의 풍격이 규칙적이고 평평하더라도 새길 때에는 선조의 미세한 경중의 변화에 주의해서 표현해야 합니다.

한인을 모각하는 이유는 솔직함과 졸박함이 드러내는 아름다움 때문입니다. 또 한인의 경우 세월이 흐른 만큼 잔파가 있을 수 있으므로 임모하기 전에 문자의 필획 관계를 명확히 해 문자의 오각(誤刻)을 피해야 합니다. 동시에 필획과 문자 그리고 인장 전체의 변화된 특징을 이해해서 변화가 있으면서도 통일되게 해야 하고요. 이렇듯 몇 가지 유형을 놓고 집중해서 임모해야 비로소 일정한 수준에 진입할 수 있습니다.

━ 한인에 대한 임모가 어느 정도 이뤄진 후에는 어느 쪽으로 학습범위를 확대해 나아가야 하는지요?

점차 자신의 취향에 맞는 작가들을 탐구하는 것이 좋을 것입니다. 절파의 인장을 훈련하는 것이 한 방법인데, 사실 절파의 인장은 대부분 한대의 인장을 본보기로 삼았어요.

조지겸의 작품을 훈련하는 것도 좋습니다. 조지겸은 젊었을 때에는 절파를 스승으로 삼았고 이후에는 등석여(鄧石如)와 오희재(吳熙載)를 본받습니다. 등파의 인장을 훈련하는 것도 한 가지 방법이 될 것입니다.

한국 전각가인 여초 김응현 선생처럼 오창석의 작품으로 연습할 수도 있습니다. 오창석은 청대의 저명한 전각가입니다. 그가 본받고 취한 방법은 상당히 광범위해 문자의 전법은 물론 장법과 도법에서 독특한 점을 가지고 있습니다.

황사릉이나 제백석의 작품을 훈련할 수도 있습니다. 제백석의 인장을 살펴보면 장법이든 도법이든 항상 종횡무진하고, 기세가 웅혼하고, 통쾌하고 힘차며 개성이 선명하지요. 바로 이러한 특징으로 인해 제백석 작품은 임모하기 까다롭습니다. 앞에서 말한 것처럼 임모의 연습은 먼저 반듯하고 짜임새 있는 표준이 될 수 있는 한 작품에서 시작한 후에 다시 기이한 변화를 추구해야 하는데, 그의 작품이 바로 이러한 범주에 해당하기 때문입니다.

— 이러한 임모 과정에서 특별히 주의해야 할 점이 있는지요.

인장을 임모할 때에는 다양하게 사고해야 합니다. 즉 칼을 어떻게 썼는지, 강약조절을 어떻게 했는지, 운도의 속도까지도 유추해야 하는 것이지요. 아울러 자신의 모각과 원작과의 미세한 차이를 잡아내는 것도 진실로 머리를 쓰지 않고는 도달하기 어려운 과정입니다.

— 임모 과정이 명가들의 작품을 통해 전각의 아취를 익히고 결국은 자신만의 스타일을 만들어가기 위한 과정이라고 볼 수 있습니다. 평소 '임서도 창작이다'라고 주장하시는데, 전각에서도 마찬가지가 아닐는지요.

옛 인장의 임모가 마치 아이가 어른의 도움을 받아 걸음걸이

를 배우는 것과 같다면, 임모 창작은 아이가 어른에게서 벗어나 스스로 걸어가는 것으로 초보적인 비약이라고 할 수 있습니다. 일정한 수량을 임모해야만 비로소 초급 단계의 창작을 진행할 수 있습니다.

그러므로 임모 창작은 비교적 높은 단계의 연습 과정이라고 할 수 있어요. 그것은 단순한 임모가 아니라 창조적인 발전입니다. 모방을 잘하면 명가들을 초월하는 작품을 창조할 수 있거든요.

임모 창작의 방법은 여러 가지가 있습니다. 먼저 풍격의 모방인데, 이것은 모방 창작의 첫걸음이고 가장 기본적인 방법입니다. 초학자들은 먼저 전체적인 모방을 진행해야 합니다. 대가들의 사례를 보면 결국 모방 작품의 영향에서 벗어나 또 다른 유파의 저명한 전각가가 되었습니다. 이것이야말로 우리들이 본받아야 할 것이 아니겠어요?

다른 것으로는 형식의 모방입니다. 대가들의 작품을 보면 고새와 한대 인장의 형식을 모방한 것을 볼 수 있습니다. 마지막으로 도법의 모방입니다. 도법은 전각창작을 하는 사람이라면 반드시 수련해야 하는 기법입니다.

이것은 유구한 전통예술의 결과이고 또한 학습자가 반드시 지나가야 하는 과정입니다. 그러나 청대 이래로 성취를 이룬 전각가들을 살펴보면 창조적인 도법을 구사하지 않은 사람이 없었습니다. 이를 통해서 도법 모방의 중요성을 알 수 있어요.

— 임모를 많이 하는 것이 중요하지만 전각의 학습에서 그것이

조지겸의 인장「조」(趙)의 인면

「조」(趙)를 찍어 놓은 모습과
구관 탁본

전부는 아닐 듯합니다. 전각 학습에 있어 꼭 들려주시고 싶은 말씀이 있다면 어떤 것이 있는지요.

전각을 독학하는 것은 결코 어렵지 않아요. 전문가들이 전각을 하는 모습을 처음부터 끝까지 지켜보면 충분히 이해할 수 있을 것입니다. 저도 대만에 가서 이대목 선생님께서 전각하시는 모습을 보고 이해했어요. 그런데 관건은 정확한 학습방법을 알아야 한다는 점입니다.

우선, 이론과 실천을 긴밀히 결합시켜야 합니다. 이론적인 지식만 있고 실천 능력이 없으면, 즉 말만 앞세우고 연습을 하지 않으면 결과적으로 전각예술에 입문할 수 없습니다. 반대로 실천만 있고 이론적인 지도를 받지 못하면 비록 인장을 새긴다 하더라도 예술성을 갖기는 힘들어요. 또한 전각의 학습에서 정확한 학습방법과 순서를 파악해 지속적으로 학습하는 것도 매우 중요합니다.

그리고 글씨 공부, 서체 공부를 많이 하라고 말하고 싶어요. 문자에 대한 연구가 깊을수록 남들이 흉내낼 수 없는 작품을 할 수 있습니다. 이러한 연구가 없다면 다른 작가들과 비슷한 수준의 작품을 하게 되어 있어요. 책을 많이 봐야 하고요. 저의 경우 독서를 하다가 가슴에 와닿는 문구를 작품으로 하곤 합니다. 저는 다른 작가들이 새기지 않은 문구로 작품을 해요. 몇 해 전 예술의전당 서예박물관에서 '치바이스-목공에서 거장까지'라는 전시가 열렸는데, 제백석을 주제로 찬조작품을 출품해달라고 해서 작품 문구 선정에 고민을 했습니다. 문득 꿈속에서

오창석의 인장「가전」(稼田)의 인면

제백석이 새긴 인장 「택민」(澤民)의 인면과 찍어 놓은 모습

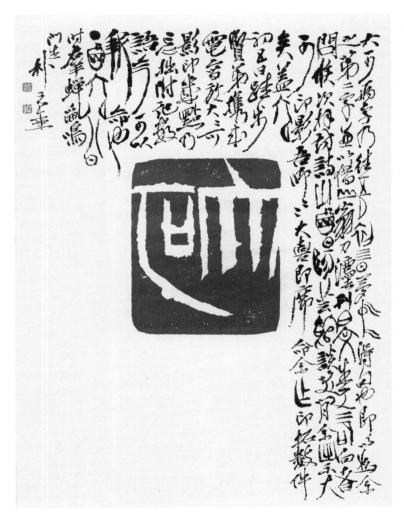

「대가」(大可), 박원규 作
화선지에 먹 프린트,
240×120cm, 2017년
'치바이스–목공에서 거장까지' 출품작

「대가」(大可), 박원규 作
화선지에 먹 프린트,
240×120cm, 2017년
'치바이스-목공에서 거장까지' 출품작

문장이 떠올라서 「대가」(大可)라는 작품을 제백석 전각풍으로 해서 출품한 적이 있어요. '항상 작품에 대한 고민을 하면 꿈속에서도 그것이 보이는구나' 하고 생각했습니다. 제가 늘 하는 이야기지만 전각은 자신의 글씨 수준만큼 하게 되어 있어요. 글씨 공부가 그래서 중요한 것입니다.

— 끊임없는 연구를 강조하셨는데, 전각의 기능적 측면보다는 관련 학문 배우기를 즐겨 하는 것이 중요하다고 하신 것과 같은 맥락으로 이해됩니다.

우리가 왜 전각을 문인아사의 취미라고 하겠습니까? 도장포에서 파는 인장과는 어떤 차이가 있을까요? 앞에서 설명한 것과 같이 금석학, 문자학, 서예 등을 그 기저에 깔고 있기 때문입니다. 동양의 고전에 보면 배우는 것에 대해 "널리 배우고, 깊이 묻고, 신중히 생각하고, 분명히 구별하고, 힘써 행하라"고 했습니다. 이것은 바로 학습할 때에는 널리 다방면에 걸쳐서 하고, 성실하고 세세하게 가르침을 구하고, 냉정하고 신실하게 사고하고, 분명하고 명확하게 분별하며, 자신의 언행 속에서 착실하게 운용하라는 의미입니다. 전각예술의 학습도 이와 마찬가지라고 생각합니다.

한편으로 전각예술에서 풍격의 형성은 결코 일반적인 의미의 '임모'와 '모방'을 통해서 실현되는 것이 아닙니다. 전각가는 모두 어떤 특정한 역사 시기에 생활하고 있기 때문에 그 창작사상은 반드시 그 사회의 정치경제, 문화와 풍속의 영향을 받고 시대가 예술가에게 부여한 감정적 색채를 지니고 있기 마련

입니다.

역사적으로, 하나의 심리적 경향이 사람들의 필요를 만족시키지 못하면 곧 심미관의 변화가 일어나고, 그 결과 탐색을 거쳐 새로운 예술 풍격이 창조됩니다. 더불어 이 시대의 미감이 무엇인지에 대한 고민이 있어야 할 것입니다.

「복덕장수」(福德長壽), 조지겸(趙之謙) 作

龍門山摩崖有福德長壽四字 北魏人書也
語爲吉詳 字極奇偉 鐙下無事 戲以古椎鑿法 爲均初製此
癸亥冬 之謙記

용문산 암벽에 복덕장수(福德長壽)
네 글자가 쓰여 있다.
북위(北魏) 때 사람 글씨다.
길상(吉祥)의 말이다.
자형(字形)이 지극히 기특(奇特)하고 예사롭지 않다.
등불 아래 별다른 일이 없어서 재미 삼아
고추착법(古椎鑿法)으로
균초(均初)를 위해 이 인장을 새기다.
계해(癸亥) 겨울에 지겸(之謙)이 기록하다.

龍門山摩崖有
福海長壽四字
此魏人書也語為

告詳字極奇肆
鐙下無車戰以古
椎鑿拓濃為

均初製此癸亥冬
之謀記

「다몽헌」(茶夢軒), 조지겸(趙之謙) 作

說文無茶字 漢茶 宜茶 宏茶 信印
皆從木與茶正同 疑茶之爲茶 由此生誤 撝叔

『설문해자』(說文解字)에는
다(茶)가 없다.
「한도신인」(漢茶信印)·「의도신인(宜茶信印)·
「굉도신인」(宏茶信印)
모두 목(木)을 따르고 있는데
다(茶) 자와 꼭 같다.
아마도 도(茶) 자가
다(茶) 자인 듯하다.
이로부터 잘못이 생겼다.
휘숙(撝叔).

「사란당」(賜蘭堂), 조지겸(趙之謙) 作

不刻印已十年 目昏手硬 此爲潘大司寇記
皇太后特頒天藻 以志殊榮 敬勒斯石 之謙

인장을 새기지 않은 지
10년이 지났다.
눈은 침침하고
손은 이미 굳었다.
황태후께서 반(潘) 사구(司寇)에게
글을 특별히 하사셨다.
이 인장은 반 사구의 특수한 광영을
기념하기 위하여
이 인장석에 공경히 새긴다.
지겸(之謙).

木刻卯巳十年
因奇于硬此為

猫大司寇紀

皇太后特須
天藻以志殊榮敬勒
斬石之謝勳

「북평도섭함인신」(北平陶燮咸印信), 조지겸(趙之謙) 作

星甫將有遠行 出石索刻 爲橅漢鑄印法
諦視乃類五鳳摩崖 石門頌二刻 請方家鑒別
戊午七月 撝叔識

성보(星甫)가 먼 길 떠남에 앞서
인장석을 내어놓으며
각을 해달란다.
한(漢)나라 주인법(鑄印法)을 흉내 냈다.
자세히 보니
「오봉마애」(五鳳摩崖)와 「석문송」(石門頌)
두 각석(刻石)의 필법을 닮았다.
안목이 있는 분의 감별을 청한다.
무오(戊午) 7월
휘숙(撝叔)이 기록하다.

224

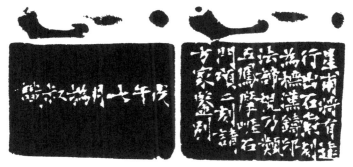

제7장 ┃ 구관을 통해 문예의 경지에 들어서다

━이번 장에서는 구관에 대하여 알아보겠습니다. 구관이라는 명칭 자체가 생소한데, 개략적인 설명을 부탁드립니다.

전각은 문자를 돌에 새기는 작업이니 금석학의 한 종류입니다. 인장의 구관(具款)은 석각예술의 보배라고 할 수 있고, 전각예술에서 빠뜨릴 수 없는 부분입니다. 전각가와 이른바 인장인(도장포 등에서 전문적으로 도장을 새기는 사람)이 구분되는 지점이기도 하고요. 서화의 제관(題款)과 같은 것입니다.

관지(款識)는 구관의 우아한 명칭으로 종정문에서 볼 수 있는 오목하게 들어간 음각문자를 '관'(款)이라 하고, 볼록하게 일어난 양각문자를 '지'(識)라 합니다. 이 관지라는 말은『한서』(漢書)「교사지」(郊祀志) 하(下)권에 "지금 이 정(鼎)은 가늘고 작으며 또한 관지가 있으므로 종묘에 두는 것이 좋지 않다"라는 글에서 최초로 보이고 있습니다. 안사고(顏師古)가 여기에 "관은 새긴다는 뜻이고, 지는 기록한다는 것이다"라고 주를 달았습니다.

━관지 중에서 시대의 흐름에 따라서 '관'과 '지'가 부각되는

박원규 작가가 새긴 인장과 그 구관

시기가 있다가 점차로 혼용되어 같이 쓰이게 되었을 것으로 생각됩니다.

인장의 재료를 돌로 대신한 것은 전각가들에게 이상적 창작 조건을 제공해주었습니다. 주물로 제작할 때는 독창성을 가미하기가 쉽지 않았습니다. 문팽과 하진은 돌로 된 인장의 측면에 관을 새긴 창시자로 공인되고 있습니다.

문팽이 관을 새기기 시작한 것은 먼저 붓으로 좌우 측면에 글씨를 쓴 다음 다시 쌍도법으로 새겼으니, 마치 비(碑)를 새기는 것과 같았습니다. 한마디로 붓으로 미리 새길 자리를 잡아놓고 칼로 그 위에 새기는 것이지요.

이에 반해 하진은 처음으로 단도법으로 관을 새겼습니다. 쌍도법은 필의를 체현하기에 좋고, 단도법은 칼과 돌의 맛을 체현하기에 좋습니다. 단도법으로 새기는 것은 소위 밑그림을 그리지 않고 칼로 바로 돌 위에 새기는 것인데, 이러한 방법이 대부분 현대 전각가들이 관지를 새기는 방법입니다.

관을 새기는 서체는 작가의 서예 수준을 나타내기 때문에 전각가는 대체로 전서뿐 아니라 예서·행초서·해서에 뛰어났습니다. 지금도 일반적으로 관을 새기는 것은 해행서(楷行書, 해서와 행서의 중간이 되는 서체)를 위주로 하고 있습니다. 조지겸은 식견이 뛰어난 대가로 처음 북위 서체로 관을 새겼고, 이전 사람에게 없던 「용문이십품」(龍門二十品) 가운데 「시평공조상기」(始平公造像記)의 서법으로 구관을 창조했습니다. 특히 그는 한나라 화상전(畫像磚)의 도상에서 법을 취해 구관의 형

박원규 작가의 구관이 새겨진 다양한 크기의 전각작품

식과 내용을 풍부하게 함으로써 구관예술의 발전에 개척적인 공헌을 했습니다.

━ 구관의 발전 초기에 이를 정착시킨 명가들의 특징에 대해서 좀더 자세한 말씀을 듣고자 합니다.

문팽은 문징명(文徵明)의 큰아들로 벼슬은 국자박사(國子博士)에 이르렀습니다. 서화와 전각에 능했으며 그의 동생과 함께 많은 시를 남겼습니다. 구관의 창시자이고, 비문을 새기는 방법으로 구관을 새기는 길을 열었습니다. 그는 먼저 관문(款文)을 인측(印側)에 쓰고 왼쪽과 오른쪽에 각각 한 번씩 쌍도(雙刀)를 가해 금석의 기운을 많이 담았습니다. 후학들을 계발(啓發)시켜 구관이 발전하게 했고, 특히 명대의 전각가에게 많은 영향을 미쳤습니다.

하진이 단도법을 사용하기 시작하면서 새로운 변화를 가져왔다고 봅니다. 단도법은 앞에서도 설명한 것같이 먼저 필묵으로 관지를 쓰지 않고 칼을 잡아 즉시 새기는데 하나의 필획마다 단 한 번의 칼질을 하는 것입니다. 그래서 한쪽은 매끄럽게 정제되고, 다른 한쪽은 의도하지 않게 돌덩어리가 부서지니 그 자연스러움과 함께 글씨체가 둔하고 졸박해 자연적 정취가 풍부하게 되는 것이지요.

구관의 발전과정을 조금 더 이야기해보면, 명나라 말과 청나라 초의 전각가들은 돌로 된 인장 변관에 전서·예서·해서·초서를 사용했고, 또한 많은 사람이 쌍도법을 사용했습니다.

청대 전각의 명가를 알기 위해서는 휘파(徽派)·절파(浙派)·

등파(鄧派)에 대한 이해가 있어야 합니다. 휘파는 안휘성을 중심으로 나타났으며, 작가로는 정수(程邃), 파위조(巴慰祖), 호진(胡震) 등이 중심이었고 이들은 문팽과 하진에 이어 나타났습니다. 이후 정경이 포함되어 있는 절파가 출현합니다.

절파 이후에는 등완백을 중심으로 하는 등파, 그 이후에는 조지겸, 다음으로는 오창석이 나타납니다.

구관이 점차 완성되어가는 시기에는 정경과 서령팔가를 꼽을 수 있습니다. 건륭(乾隆, 1736~1795) 연간에 이르러 정경이 전적으로 단도법을 사용하기 시작했고요. 장인(蔣仁)과 황이(黃易)는 정경의 법을 스승으로 삼아 점차 더욱 발전시키게 됩니다.

서령팔가는 구관예술에서 서체, 장법, 도법의 세 가지 방면을 점진적으로 완성시키고 아울러 그 예술을 번영, 발전시켰습니다.

정경의 구관은 해서를 위주로 했습니다. 초기에는 하진과 같이 굵게 가득 채우는 경향이 있었으나 이후에는 점차적으로 장법과 도법을 연구해 면모를 일신했습니다. 행서용필법(行書用筆法)을 융합시켜 생기를 부여했습니다.

문인들의 유희에 의해 구관을 제작하는 법이 점점 새로워졌습니다. 오늘날에는 전각의 인면 이외에 구관을 동시에 논하고 있습니다. 구관은 이미 작품에서 없어서는 안 될 요소가 되었을 뿐만 아니라 감상의 내용과 그 폭을 더욱 증가시키고 있기 때문입니다.

「세전청덕」(世傳淸德)과 그 구관, 「행고이거금」(行古而居今)과 그 구관,
박원규 作, 1993년　　　　　박원규 作, 1993년
『계유집』수록　　　　　　『계유집』수록

― 인장의 발전 과정에서 문팽과 하진 이전에는 구관이란 것이 존재하지 않았나요? 이전 시대의 관인에도 인면을 새기고 측면에 무언가 문자를 새겼을 것으로 추정되는데요.

문팽과 하진을 근대적인 전각 구관의 창시자로 봅니다. 이전에도 이러한 시도는 있었어요. 최초의 구관은 수·당 관인에 새겨진 간략하고 거친 문자입니다. 수·당 이후 관인의 후면은 대부분 인면의 석문과 제작일, 그리고 인장을 발급한 연월과 일련번호 등을 새겼습니다. 실질적으로 당나라·송나라·원나라 시대에는 관인만 있었습니다.

예를 들면 수나라의 관인 「광납부인」(廣納府印) 뒷면에 "개황 16년 10월 1일에 제조했다"(開皇十六年十月一日造)라는 내용을 해서로 새겼고, 북송의 관인 「신포현신주인」(新浦縣新鑄印) 뒷면에 "태평흥국 5년 10월에 주조하다"(太平興國五年十月鑄)라는 내용을 해서로 새겼습니다.

이러한 구관들은 예술이라 말하기에는 부족하고 단지 문학색채가 전혀 없는 관청의 공문서에 지나지 않기에 중요하게 언급하지 않은 것입니다. 세월이 흐른 뒤에 이러한 형식은 오히려인장을 잘 새기고 시문에 뛰어나며 서예를 잘하는 문인 사대부들이 참고해 계승했던 것입니다.

그렇기 때문에 수·당 관인의 구관 형식은 바로 명·청 전각가들이 예술적으로 새긴 구관의 선구가 되기에 충분했습니다.

원나라 말에 회계 사람 왕면(王冕)은 스스로 자석산농(煮石山農)이라고 불렀는데, 화유석을 창조적으로 사용했습니다.

그 이전까지는 동물의 뼈나 뿔, 동에 주조하거나 옥 등에 새겼거든요. 이때부터 화유석을 통해 마치 종이에 글씨를 쓰듯이 자유자재로 새기게 된 것이지요. 비로소 문인 사대부들이 상아나 돌에 새기는 것으로 흥취를 붙일 수 있었습니다. 예술의 경지에도 들어갈 수 있었고요. 즉 장인들의 소관에서 탈피해 이로부터 부흥하게 된 것입니다. 명나라 말기에 문팽과 하진이 나타나면서 더욱 발전한 것이고요.

명·청 전각가들이 예술적으로 새긴 구관의 품격을 보면 점잖고 아름다우며, 웅장하고 때론 격앙되며, 가파르고 굳세며, 고고하고 졸박하며, 완곡하고 어여쁘며, 생경하고 강하며, 유창하고 호방하며, 같음을 피해 아름다움을 다투니 마침내 하나의 완전한 체계를 갖춘 예술의 분야가 되었던 것입니다.

━ 구관예술이 본격적으로 시작된 이후 전각예술은 더욱 발전하고 전성기를 열어갔을 것으로 판단됩니다. 이 시기 전각사에 중요한 인물이 있다면 어떤 작가인지요.

먼저 정경(丁敬)을 이야기할 수 있습니다. 금석문자를 좋아했으며 『무림금석록』(武林金石錄)의 저자입니다. 예서를 잘 쓰고 진·한시대의 각을 연구해서 일가(一家)를 이루었고요.

황이(黃易)는 시를 잘했다고 합니다. 예서를 잘 썼는데 진·한시대 전각을 연구한 정경의 수제자입니다. 금석에 관한 토론을 할 경우 자기 주장에 대단히 뚜렷한 근거가 있었다고 하고요.

전송(錢松)은 해서를 잘 쓰고 거문고를 잘 탔다고 합니다. 산수화와 꽃 그림을 잘 그렸고요. 전송은 특히 진·한을 모범으로

「하조무인채 고심우피진
부지시속의 교아약위인」
(下調無人采 高心又被嗔
不知時俗意 敎我若爲人)

「비홍당장」(飛鴻堂藏)

「왕팽수정보인」(汪彭壽靜甫印)

「포씨매타음옥장서기」
(包氏楳垞吟屋藏書記)

정경(丁敬)의 전각작품

삼고 서령팔가의 인을 연구했다고 하고요. 앞에서도 이야기했지만, 진·한인의 뉴 2,000여 방을 모방했다고 합니다. 전송이 뉴에 있어서는 문팽과 하진이 이룰 수 없는 경지에 도달했다는 기록이 있습니다.

등석여(鄧石如)는 등파의 창시자입니다. 오희재(吳熙載)와 서삼경(徐三庚)이 그의 영향을 받았고요. 어려서부터 전각을 좋아했다고 전해집니다. 강령의 매씨 집안에 머무르며 진한 이래 금석의 좋은 판본을 보고 8년간 임모했다고 합니다. 포세신(包世臣)은 그의 저서 『예주쌍즙』(藝舟雙楫)에서 등석여를 청대 제일의 서예가라 칭송했는데 전서는 더욱 신품이라고 했습니다. "인장의 품격은 글씨로부터 나온다"(印從書出)는 말을 남겼으며, 누구와도 닮지 않은 그만의 독특한 품격을 이루었습니다.

조지겸(趙之謙)은 회계 사람으로 처음에는 오희재의 영향을 받았는데 이후에는 한나라 도장과 권량명(權量銘), 조판(雕版), 천폐(泉幣), 와당(瓦當) 등을 녹여내서 자기만의 품격을 이루었습니다. 스스로 일가를 이룬 것이지요. 후세 사람들이 본받을 대상으로 여겼고요. 그는 서화에서도 뛰어난 재능을 보였어요.

오창석은 석고문을 통해 자기만의 세계를 이뤘습니다. 전각과 서법은 석고문으로부터 나왔습니다. 특이한 점은 전서·해서·광초를 전서의 법으로 썼습니다. 전서, 금문의 필법으로 예서·해서·초서를 썼던 것이지요. 그림은 소나무·매화·난초·대나무

「음독고문감문이언」 　　　　「뇌륜」(雷輪)
(淫讀古文甘聞異言)

「강류유성단안천척」 　「피명월혜패보로가청규혜참백리」
(江流有聲斷岸千尺) 　(被明月兮佩寶璐駕靑虯兮驂白螭)

등석여(鄧石如)의 전각작품

·국화·돌을 잘 그리는 것으로도 유명했고요.

━ 구관을 새기는 방식도 하나의 양식으로 정립이 되었을 것 같습니다. 구관은 어떤 순서로 읽어야 하는지요.

구관은 한 면에 새김이 완전하지 않으면 두 면, 세 면, 네 면, 심지어 돌 위에까지 다섯 면에 모두 새기기도 합니다. 머리 위에 새긴 것은 정관(頂款)이라고 부릅니다. 그 순서에는 규정이 있습니다.

먼저 한 면만 새길 때는 인장을 정면(문자를 새긴 후 인장을 찍을 때의 상태)으로 놓고 인장의 왼쪽에 새깁니다. 두 면에 걸쳐 새길 때는 제1면은 인장의 안쪽(새기는 사람의 쪽)에 새기고, 제2면은 인장의 왼쪽에 새깁니다. 세 면에 걸쳐 새길 때는 제1면은 오른쪽, 제2면은 안쪽, 제3면은 왼쪽에 새깁니다. 네 면에 걸쳐 새길 때는 제1면은 위쪽(앞쪽), 제2면은 오른쪽, 제3면은 안쪽, 제4면은 왼쪽에 새깁니다. 다섯 면에 새길 때는 제1면은 위쪽(앞쪽), 제2면은 오른쪽, 제3면은 안쪽, 제4면은 왼쪽, 제5면은 꼭대기 부분에 새깁니다. 눈치가 빠른 분들은 알아채셨겠지만, 꼭대기에 새기는 것을 제외하고는 구관의 마지막은 인장의 왼쪽에서 끝나야 합니다.

머리에 뉴가 있을 때는 동물의 머리가 새기는 사람의 몸쪽을 향하게 기준을 삼고 새기면 됩니다. 동물의 머리로 된 뉴에는 사자, 호랑이, 거북이 등이 있고 이들 머리의 정면이 새기는 사람을 향해야 한다는 것이지요.

━ 구관의 유형을 몇 가지로 나누어 볼 수 있을 듯합니다. 구관

彥評待御兄喜盦署贈名

薈自言惟校賞鑑能說心目力故鄉

隴賊新廛盡付劫灰宦游具貧無力滿此

前事乙過後顚癡償刻石記之廉幾左

券同治二年八月弟謙

「주성예간오감진지기」(周星譽刊誤鑑眞之記)와 그 구관,

조지겸(趙之謙) 作

일반적으로 사용하는 구관의 내용을 소개하면 다음과 같습니다. 제일 많이 나오는 것은 작가의 성명·연령·새긴 곳·시간·날씨·심정입니다. 이러한 구관에서 작가의 삶에 관한 정황을 고찰할 수 있습니다.

작가와 각을 구하는 사람의 관계를 나타낸 것도 있는데 이는 역사적 사료로 사용할 수 있습니다. 구관의 격식도 뜻에 따라 변하는데, 일반적으로 뒤에 작가의 이름을 새깁니다.

때로는 각을 할 때의 심정을 적기도 합니다. 가령 "친구 ○○가 3년 전에 각을 부탁했는데, 비로소 오늘에야 하게 되었다"인데, 여기에서 문학적 아취가 나타나게 되는 것이지요. 또한 이러한 문자로 새기게 된 이유라든가 새긴 문자에 대한 이야기를 적기도 합니다.

인문에 쓴 글의 내력에 대해 주를 달기도 합니다. 어떤 전서는 기이하고 예스러워 변별하기가 어렵기 때문에 구관에서 출전을 나타내기도 하고요. 예를 들면 '勝字說文作勝'('승'勝 자 설문에 勝으로 나와 있다), '作字金文乍'('작'作 자는 금문에 사람 인 변이 빠진 乍으로 나와 있다) 등입니다.

작가가 인장의 예술 풍격에 대한 탐색을 명기한 것도 있습니다. 흔히 사용하는 방법으로는 '參吳讓之意 法三公山碑 爲章軒作(오양지의 필의를 참고하고 삼공산비를 본받아 장헌을 위해 작품을 하다) 등이 있습니다.

작가의 예술적 견해를 나타낸 것도 있습니다. 더불어 작가의

「도산피객」(陶山避客)과 그 구관

조지겸(趙之謙) 作

「이금접당」(二金蝶堂)과 그 구관

조지겸(趙之謙) 作

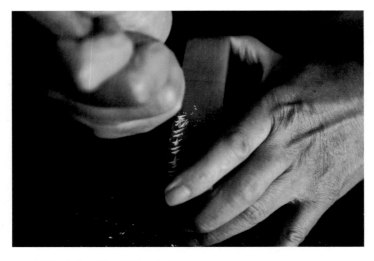

구관을 새기고 있는 박원규 작가.
구관은 전각예술에서 없어서는 안 될 요소다.

박원규 작가가
새긴 구관의
다양한 기본 획

정취를 자작 혹은 타인의 시문이나 격언 등을 통하여 나타내는 것도 있고요.

그 밖의 내용으로 다음과 같은 몇 종류가 있어요. 가장 간단한 내용으로 단지 누가 새겼는지를 나타내는 'ㅇㅇ治石', 'ㅇㅇ刻', 'ㅇㅇ製' 등이 있습니다. 인보를 보다 보면 인장을 감상하는 것 이외에 마음을 남긴 구관의 격식과 내용에 더 주목하게 됩니다.

━ 구관에 보면 멋스럽게 당호를 쓴 것을 더러 볼 수 있습니다. 이러한 당호는 언제부터 사용되기 시작했는지요.

구관에 보면 제관(題款), 수장(收藏), 별호(別號), 당호(堂號) 등을 쓴 것을 볼 수 있습니다. 당호는 당나라 때 시작되었어요. 승상이었던 이심(李沁)이 옥인에 단거실(端居室)이라는 당호를 적었는데 이후에 경쟁적으로 이를 모방하면서 유행이 되었다고 합니다. 그래서 가난한 사람이 누추한 곳에 살면서도 당호의 뒤에 관(館)이나 재(齋)를 붙였습니다. 이러한 풍조는 원나라와 명나라 때까지 성행하게 됩니다.

문징명은 "나의 서옥(書屋, 글씨 쓰는 집)은 모두 다 인장 위에서만 이루어졌다"고 했는데, 이러한 가상의 서옥을 즐겼습니다.

앞에서 언급한 수장인(收藏印)은 송나라 때 유행하게 됩니다. 이러한 수장인은 책, 그림, 글씨 등에 찍는데, 진짜냐 가짜냐를 수장인이 찍혔는지 여부에 따라 판별하고는 했어요.

━ 구관을 새기는 법에 대한 말씀을 듣고자 합니다. 실제로 시범을 보여주시면 이해하는 데 도움이 크게 될 듯합니다.

점, 가로획, 세로획, 갈고리 등 서예의 기본 획을 쓰는 것과 같아요. 전각도를 대고 점과 획 중 어디에다 힘을 주느냐에 따라 다르게 새겨지게 됩니다. 여기서 어디에란 말은 앞부분에 힘을 주느냐, 뒷부분에 힘을 주느냐입니다.

구관을 새길 때는 획이 이어진다는 생각을 가지고 새겨야 합니다. 서로 호응하는 모습이지요. 가령 '없을 무'(無)자의 아래 점 네 개를 새길 때는 제일 왼쪽의 첫 번째 점은 뒤에다 힘을 줍니다. 두 번째 점은 앞에다 힘을 줘서 새기는 것이고요. 세 번째 점도 앞에다 힘을 줘서 새깁니다. 마지막 네 번째 점은 돌을 뒤집어서 앞에다 힘을 줘서 새깁니다.

점에 대한 연구도 글씨를 보면서 해야 하는데 행서풍의 점과 육조풍의 점은 다르잖아요. 한 번에 안 될 때는 여러 번에 걸쳐 끊어서 글자를 새기게 됩니다. 절도법이지요. 글자의 결구가 가슴속에 있어야 새길 때 별 망설임 없이 하게 됩니다. 글자를 많이 알고 있어야 하는 것이고요.

구관을 할 때 저는 돌을 돌려가면서 하는데, 원하는 점과 획이 나타나게 새깁니다. 일부 작가들은 전각도를 밖으로 밀어서 새기는데, 저는 안쪽으로 잡아당기면서 새깁니다. 구관을 새기는 작업은 글씨 쓰는 것과 똑같아요. 그렇기에 육조시대의 묘지명을 모각해볼 것을 권합니다.

━ 구관에 대한 자세한 말씀을 들을 수 있었습니다. 마지막으로 구관의 예술적 의미에 대하여 한 말씀 부탁드리겠습니다.

구관의 문사(文詞)는 서예 수준과 더불어 인장의 예술 가치

「석묵」(惜墨)과 그 구관, 박원규 作
1985년, 『을축집』 수록

를 높이는 데 도움이 됩니다. 예를 들어 동양화나 문인화의 제관(題款)에 시(詩)와 사(詞) 등 운이 있는 말을 사용하는데 구관도 그렇게 할 수 있습니다. 구관의 수준을 보면 작가의 교양 수준을 알 수 있는 것이고요.

조지겸은 구관을 매우 중시했기 때문에 좋은 문장을 새기고 기뻐했는데 이를 후학들이 외우곤 했다는 일화가 있습니다. 이러한 것은 구관도 문예작품의 일종임을 설명하는 것이기도 합니다.

「동치동생함풍수재」(同治童生咸豊秀才), 오창석(吳昌碩) 作

予生不辰 于咸豊十年庚申 隨侍先君子避洪楊之難 流離轉徙
學殖荒落 同治四年乙丑亂靖 廣文潘芝畦師彊曳之應試 乃入學
予賦重游泮水詩云 秀才乙丑補庚申 紀其實也 辛酉良月
昌碩客扈上 更治石志之 時年七十又八

나는 좋은 때에 태어나지 못하고
함풍(咸豊) 10년 경신(庚申)에 태어났다.
돌아가신 아버지를 따라 홍양(洪楊)의 난리를 피해
이리저리 옮겨 다니느라 학업은 쇠퇴했다.
동치(同治) 4년 을축(乙丑)에
난리가 안정이 되었다.
광문(廣文)이신 반지휴(潘芝畦) 선생의
강력한 권유에 이끌리어
과거시험에 응시하게 되었고 마침내 입학하게 되었다.
나는 수재을축보경신(秀才乙丑補庚申)이라고
중유반수(重遊泮水) 시를 지었는데
을축(乙丑)년에 향시(鄉試)에 합격하고 60년이 지난
경신(庚申)년이 중유반수(重遊泮水)임을
기념하기 위해서였다.
신유(辛酉) 10월,
창석(昌碩)이 호상(扈上)에서 나그네로 살며
다시 인장을 새기고 기록하니
이때의 나이가 78세다.

予生不辰于咸豐壬午年
庚申隨侍
先君子避洪楊之難流轉
轉徙窮薤瓦港同治四
年乙丑厥靖廣文潘芝
睢師彊由之應試乃入學
予賦重游洋水詩名秀
才乙丑補庚申紀其實
也筆百良月蒼頡室記
黃炎石壽立曉年七十有八

「농부」(聾缶), 오창석(吳昌碩) 作

刀拙而鋒銳 貌古而神虛
學封泥者 宜守此二語 苦鐵

칼은 못생겼어도
칼날은 예리하고,
모양은 예스럽지만
정신은 청허(淸虛)해야 한다.
봉니(封泥)를 배우는 자는
마땅히 이 두 마디의 말을
지켜야 한다.
고철(苦鐵)

「오」(吳)·「부옹」(缶翁), 오창석(吳昌碩) 作

癸丑元旦 刻二面印 老缶七十卯

二字神味渾穆 自視頗得漢碑額遺意 工部詩云
七十老翁何所求 予年政七十 竊以翁稱之
人日曉起又識 右丞誤刻工部 缶

계축(癸丑) 1월 1일이다.
두 면에 새겼다.
노부(老缶)의 나이 70세다.

부옹(缶翁) 두 글자의 싱그러운 운치와 정취가
스스로 보아도 한비(漢碑)의 액전(額篆)이
남긴 맛을 제법 살린 듯하다.
공부(工部)의 시에 이르기를
"일흔 먹은 늙은 할애비가 무엇을 또 구하리오!"
내 나이 바로 70세다.
슬며시 '옹'(翁)이라는 칭호를 써야겠다.
정월 초 7일 새벽에 일어나
또 기록했다.
우승(右丞)을 공부(工部)로
잘못 새겼다.
부(缶)

榮坒坒刻三印光午辛午明

二字神味渾樸自視頗得漢碑額遺意工部詩云七十老翁何所求平生政七十

廟次翁雅之人白曉起□識
左承讓刻工部去

제8장 ┃ 전각을 찍어놓은 한 권의 책, 인보

━이번에는 전각을 찍어놓은 한 권의 책, 즉 인보에 대해 말씀 나누어보려고 합니다. 인보에 대해 개략적인 설명을 해주시지요.

인보(印譜)는 인영(印影)을 모아놓은 책을 말합니다. 인존 (印存), 인집(印集), 인회(印滙), 인수(印藪) 등 다양한 이름으로도 불리우고 있고요. 주로 책의 형태로 제작하지만 간혹 병풍이나 낱장으로도 전합니다.

전각을 배우려면 많은 고대(古代) 인보를 접해야 합니다. 역대로 전각 명가는 고대 인장에서 그 장점을 취한 후에 자신만의 새로운 창작을 했습니다. 전각 학습자가 고대 인보를 중시하는 것은 서예를 배울 때 역대 비첩을 중시하는 것과 같습니다.

━오늘날까지 전해져 오는 인보는 몇 가지 종류나 될까요?

오늘날까지 전해오는 인보의 수는 대략 1,600여 종에 달합니다. 현대의 인보까지 합하면 정확히 그 수를 헤아리기 어려울 겁니다. 전해지는 인보 가운데는 중복되게 실은 인문이 많아요. 고대 인장을 모아 인부(印簿)에 직접 날인해 원본을 제작한 뒤

작가는 어떤 문자를 채택해 인고를
만들 것인지를 연구한다.
인고를 만들기 전 고민의 흔적들

에 인보를 편찬하는 것이 아니라, 기존 인보를 그대로 이동시켜 엮은 책이 상당히 많기 때문입니다.

인보를 만들기 위해 반복해서 여기저기 인쇄하다 보면 원래 인장의 흔적이 희미해지기도 하고, 더러 원인을 알 수 없는 이유로 인장 본문에 상처가 생기기도 합니다. 이따금 중요한 필획이 사라지는 경우도 볼 수 있습니다. 따라서 여러 인보에 동시에 수록된 인장은 서로 비교해가면서 꼼꼼히 살펴볼 필요가 있어요.

— 전각예술에 있어 인보의 중요성은 재론의 여지가 없어 보입니다. 인보의 중요성에 대하여 정리해주신다면 어떤 것이 있는지요?

인보를 중요하게 여기는 이유는 첫째, 역대의 인보가 전서의 교본이 되기도 한다는 점입니다. 둘째로 전서의 변천과 그 응용이라는 측면에서 귀중한 참고자료가 되기도 하고요. 셋째로는 역대 인장의 분석을 통해 그 시대의 인풍과 예술성, 그리고 전법·장법·도법을 직접 확인할 수 있습니다. 넷째, 고대 인보의 무인(繆印)을 통해 고인을 더듬어볼 수 있고, 후대 전각가들로 하여금 새로운 방향을 모색하게 하는 과거와 현재의 예술적 대화 채널이 될 수 있기 때문입니다.

이러한 인보는 누가 편집했느냐도 중요합니다. 인보를 편집하는 사람이 지닌 문자학에 대한 이해와 안목이 상당히 중요한 것이지요. 가령 한인을 모아놓은 인보는 어렵지 않게 볼 수 있지만, 한인의 정수를 모아놓은 『한인(漢印) 100선(選)』과 같은

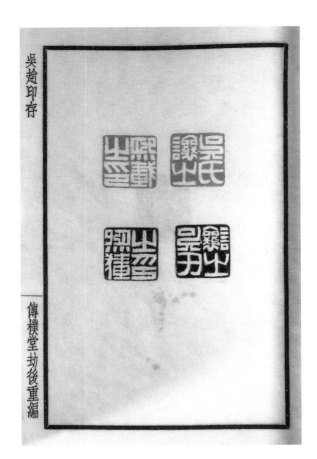

『오조인존』(吳趙印存)
중화민국의 수집가 갈창영(葛昌楹)이 편찬했다.
오희재와 조지겸 등 명가의 인장을 수록했다.

책은 발간된 것을 볼 수 없습니다. 한인도 일목요연하게 정리되면, 공부하는 입장에서는 많은 도움이 될 텐데 말이죠.

인보에는 여러 가지 정보들이 녹아 있기 마련인데, 예를 들어 각을 하는 사람과 그 각을 받을 사람의 관계가 드러나게 됩니다. 이는 구관을 통해서 알 수 있는데, 구관의 중요성이 바로 이러한 점 때문입니다.

━처음 인보는 어떻게 시작되었는지요.

인보의 시작으로 먼저 송나라 때 『선화인보』(宣和印譜)를 꼽습니다. 휘종(徽宗)은 옛 기물을 수집했을 뿐만 아니라 수집한 옛날 인장을 제일 먼저 인보로 펴냈습니다.

중국에서도 위진남북조시대까지는 인보를 간행하지 않았습니다. 체계적인 인보는 송대부터 비롯됐으나 전해지는 인보는 없고 기록을 통해서만 확인됩니다.

개인으로 인보를 제일 먼저 편집한 사람은 송나라 왕구(王俅)입니다. 그는 『소당집고록』(嘯堂集古錄)에 한·위 시기의 관인과 사인 37방을 수록했습니다. 그러나 어떤 사람은 양극일(楊克一)이 개인으로 제일 먼저 인보를 편집한 사람이라고 꼽기도 합니다. 그가 편집한 『집고인격』(集古印格)은 왕구의 『소당집고록』보다 약 20년 빠릅니다.

초기의 인보는 일부가 전해졌지만 지금은 모두 사라진 상태여서 구체적 내용은 고찰할 수 없어요. 역사의 기록에 의하면, 남송시기에 이미 진·한 인장을 숭상하는 풍토가 형성되었다고 합니다.

『집고인보』(集古印譜)
명나라 이후 인보 편집의 유행을 이끌었다.

인보 편집의 유행은 명나라 고종덕(顧從德)·왕상(王常)의 『집고인보』(集古印譜)로부터 시작되었다고 기록에 나와 있어요. 청나라 건륭(1736~1795) 연간에 이르러 금석학이 큰 발전을 보였고, 이에 자극받은 전각 연구자와 전각가들이 활발하게 활동하면서 옛날 인장을 소장하는 풍토가 나타났습니다.

— 우리나라에서 본격적으로 인보를 제작한 것은 언제부터인지요.

중국에서 제작되던 인보가 우리나라에서는 14세기 말에 나타나더니, 19세기 초 헌종 대에 이르러서 볼 수 있었습니다. 신라와 고려시대에도 인장은 있었는데, 특히 고려시대의 동인(銅印)은 유명하며 그 유물들이 많이 눈에 띄나 인문이 문자가 아닌 것이 많아 판독하기가 어려워요.

인보는 수록한 인영의 시대를 기준으로 고인(古印)을 모은 고인보와 편찬 당시 인영을 모은 인보로 구분할 수 있고, 제작 주체에 따라 왕실 인보와 사가(私家) 인보로도 나누어볼 수 있습니다.

— 대표적인 인보를 소개해주신다면 어떤 것이 있는지요.

국내에서 제작된 인보 가운데 대표적인 왕실 인보로는 조선 헌종 때 제작한 『보소당인존』(寶蘇堂印存)이 있습니다. 신위(申緯)와 조두순(趙斗淳)이 편집한 것으로 알려져 있는데, 헌종의 당호인 보소당에 수장되어 있는 인장을 모았으므로 『보소당인존』이라고 한 것입니다.

보소당은 헌종이 쓰던 당호입니다. 그 당시엔 옛사람 중에

「소언다행」(小言多行), 박원규 作
1992년, 『임신집』 수록

어떤 사람을 좋아하면 그 사람의 아호나 성, 그 외에 이름을 넣어 당호를 쓰던 유행이 있었어요. 헌종은 자신이 무척이나 좋아했던 중국 소동파(蘇東坡)의 묵적을 가지고 있었던 인연으로 보소당이라 이름을 붙인 것입니다. 그 의미는 '소동파를 보배롭게 생각하는 집'이었어요.

본래 조선 왕실에 소장되어 내려오던 태조 이래 어용인장(御用印章)과 중국 명말·청초의 전각가들의 각인이나 헌종의 애용인(愛用印)을 수록하고 또 명인들의 용인(用印)까지 모아서 『보소당인존』을 꾸몄습니다.

『보소당인존』은 모두 세 권으로, 제1권에는 내부에 수장되어 있는 명·청대의 전각을 수록하고, 제2권에는 헌종의 용인을, 그리고 제3권에는 김정희(金正喜)와 정약용(丁若鏞) 등 당대 명사의 용인과 사구인(詞句印, 고사성어 등 좋은 글귀가 새겨진 인장)을 수록했습니다.

원래 『보소당인존』은 전 2권이었으나 헌종이 돌아가신 후 이 인보집에 실린 인장 실물이 화재로 소실되었는데, 고종 때 다시 정학교(丁學敎) 등을 시켜 보각(補刻)했습니다. 이 인존에 수록되어 있는 인장은 모두 600여 과에 달하며 조선시대 인보로는 대표적인 것입니다.

그래서 이 인보집은 두 종류가 전해지고 있는데, 헌종 때의 것은 매우 귀하고 고종 때의 것은 종종 보이는 편입니다.

— 우리나라에 펴낸 개인 인보로 유명한 것이 있다면 소개해 주시지요.

박원규 작가의 인장 「규」 모음

19세기에 들어서면서 우리나라에도 다양한 인보의 편찬이 이뤄집니다. 개인과 집안의 인보, 역대 인장을 모은 인보 등의 편찬이 활발하게 진행됩니다. 청나라와의 활발한 인장, 전각 교류가 이러한 전각예술 발전의 원동력이 되었던 것입니다. 개인이 발간한 것 중 대표적인 것이 『완당인보』(阮堂印譜)입니다. 이 인보는 조선 말기의 학자이자 서화가인 추사(秋史) 김정희(金正喜) 선생이 사용하던 인장을 모아서 찍어 놓은 책입니다. 추사의 유묵(遺墨)이나 수택본(手澤本)인 장서나 서화 등에 찍힌 것만도 200여 종에 달하는 것으로 알려지고 있습니다. 이 책은 현재 장서각(藏書閣)에 수장되어 있는데, 모두 8쪽으로 장마다 18과의 검인(鈴印)이 있고, 끝장에는 5과로 모두 107과가 수록되었습니다.

첨언하자면 추사의 전각예술에 대한 계몽과 전각가 양성, 왕실과 개인 그리고 역대 인장 집대성을 통한 인보 편찬, 연행 사신을 통한 다양한 자료의 수입과 기량 연마를 통해 20세기 전각예술 발전의 토대가 마련되었던 것이지요.

근현대에 들어 오세창(吳世昌)은 독립운동가로서 『근역서화징』(槿域書畵徵)을 편찬하며 최초로 한국 서화사의 체계를 세우고, 역사 이래의 인장을 집대성한 『근역인수』(槿域印藪)를 편찬했습니다. 특히 중국 상해에서 오창석(吳昌碩) 등과의 교유를 통해 오창석의 인장 300여 방을 수장했던 민영익(閔泳翊)의 인장과 인보의 유입은 한국의 근현대 전각의 발전을 촉발했습니다.

이 시기 이용문(李容汶)이 자신의 인장과 민영익의 인장을 중심으로 1928년에 편찬한『전황당인보』(田黃堂印譜) 또한 현대 전각 발전에 미친 영향이 매우 컸습니다. 이 인보는 이용문이 소장한 인장 370과를 하나하나 찍어서 만든 인보입니다. 책의 크기는 세로 25cm, 가로 13cm로, 당시 중국에서 유행된 인보의 표준 치수입니다. 전 4권으로 되어 있고, 현재 국립중앙도서관에 소장되어 있습니다.

전황당은 인재(印材) 가운데 으뜸가는 전황석(田黃石)을 가졌다는 뜻으로 붙인 당호입니다. 제1권에는 오세창을 비롯한 국내 전각가의 인장 90과를 모아 찍었습니다. 제2권에는 일본인 전각가 오이시 난잔(大石南山) 등의 각 99과가 찍혀 있고, 제3권에는 오창석을 비롯한 왕대흔(王大炘)·왕혜(王慧)·서성주(徐星州) 등이 민영익의 용인(用印)으로 새긴 89과가 검인(鈐印, 관인官印을 찍음)되었으며, 제4권에는 중국 명·청시대의 전각 명가들의 각인 98과가 수록되었습니다.

이 인보에 수록된 인장들은 모두 인장 애호가인 이용문이 국내외를 돌아다니면서 구입하거나 새겨 받은 것입니다. 특히, 제3권과 제4권은 전각예술에 있어 귀중한 가치가 있는 것으로, 이로 말미암아『전황당인보』는 국내 전각가들에게 귀중한 참고자료가 되고 있습니다.

━인보가 중요한 자료로서 인식된 것은 언제부터인지요.

3,000여 년의 전각 역사에서 볼 때 인보는 전각예술의 결정체입니다. 물론 전각예술이 처음부터 각광을 받은 것은 아니에

요. 처음에 전각예술이 등장했을 때는 벌레 모양의 전서나 새기는 하찮은 재주라는 부정적 평가가 주류를 이루었습니다. 따라서 제대로 된 평가를 받지는 못했던 것이지요. 이러한 사실을 반영하는 사례가 『사고전서』(四庫全書) 수록실태에서도 나타납니다.

청나라 정부가 출간한 『사고전서』가 인보에 대해 보인 관심은 극히 적었습니다. 그러다 보니 『사고존목』(四庫存目)에서 인보 5종을 거론하는 것에 그치고 있어요.

인보를 만들기 시작한 동기는 특이한 것을 아끼는 사람들이 한·위(漢魏)시대의 인장까지 소급해 모아서 분석함으로써 전각의 분위기를 새롭게 바꾸고자 한 것이었어요. 이 때문에 인보의 진정한 가치와 그 파급효과를 객관적으로 소개하고 분석하는 작업이 당시에는 절실히 요구되었던 것이지요. 오늘날에도 인보를 전각예술의 정수이자 결정판으로 인식한다면 전각예술을 보급·발전시키는 데 적절히 이용할 수 있을 것입니다.

━ 인보의 기원이 송나라 때라고 말씀하셨습니다. 최초의 인보에 대해서는 학자마다 다른 의견을 보이고 있는데, 선생님 생각은 어떠신지요.

인보가 처음 나온 것은 송나라 때라고 여겨집니다. 중국의 전각가 한천형(韓天衡)이 「구백년인보사고략」(九百年印譜史考略)이라는 논문의 고증에서 최초의 인보는 마땅히 북송 대관(大觀) 원년(1107) 양극일(楊克一)의 『집고인격』(集古印格)이며, 그동안 잘못 알려진 내용은 시정되어야 한다고 했습니다.

飛鴻堂印譜三集卷三
古歙汪啓淑秀峯氏鑒藏

汪啓淑印

片月涓涓照硯池

『비홍당인보』(飛鴻堂印譜)
청나라 건륭 시기의 사람
왕계숙(汪啓淑)이 감장(鑑藏)하고
금농(金農)·정경(丁敬)이
교정한 대형 총합 인보(印譜)다.

현재 중국 최고의 전각가가 하는 이야기니만큼 믿을 만하다고 생각됩니다.

무엇이 최초의 인보인지가 중요한 것은 아니지요. 다만 인보의 출현이 전각예술에 대한 관심을 높이는 매개체가 되었다는 것이 중요한 것입니다. 그리고 점차 사회가 안정되면서 예술은 발전했고, 이에 따라 인보에 대한 관심은 더욱 높아졌습니다.

인보의 역사가 오래된 만큼 좋은 역사적 사료로서의 역할을 합니다. 인보를 통해 고대 관직 가운데 지금은 전해지지 않는 것을 알기도 합니다. 다른 한편으로 인보를 통해 역대 관인과 사인의 특징을 알 수 있게 되는 것이지요.

━ 인보의 발전 가운데 혁신적인 것으로 무엇이 있었나요?

중국 원나라 때 왕면이 발견한 회유석은 칼이 들어가기 때문에 뜻하는 대로 인장을 새길 수 있었습니다. 이전에는 장인들만이 인장을 만들 수 있었지요. 이러한 것이 결국 인보의 발전을 가져온 것이라고 봅니다. 명나라 융경(隆慶) 6년(1572) 고종덕(顧從德)의 『집고인보』(集古印譜)가 세상에 나오면서 인보는 완전히 새로운 시대를 맞이하게 되었습니다. 이것은 원석(原石)을 날인한 것을 모아놓은 인보였기 때문에 전각가에게 기초적 참고자료를 제공한 셈이지요. 이 때문에 명나라 감양(甘暘)은 다음과 같은 말을 남겼습니다. "융경연간 무릉(武陵) 고씨(顧氏)가 고인장을 모아서 인보를 만들어 세상에 유포시키자 인장의 오류가 일소되었다."

이것을 보면 인보가 큰 관심을 받았음을 알 수 있습니다. 이

「귀인」(歸仁)과 그 구관
박원규 作, 2022년

후 수십 년 동안 명인(名人), 현사(賢士)들이 앞다투어 이 방법을 모방해 각종 인보가 끊임없이 세상에 나오게 되었던 것입니다. 그리하여 청나라 말기에 이르러 그동안 나온 인보의 수를 대충 헤아려본다면 약 1,000여 권이 되었다고 합니다.

━ 이러한 인보도 종류별로 나누어 볼 수 있을 듯합니다. 인보의 유형 가운데 대표적인 것을 소개해주신다면 어떤 것이 있는지요.

먼저 고인(古印)을 모은 것이 있습니다. 역대 인장을 모아 만든 인보를 이 부류에 넣을 수 있습니다. 이런 종류의 인보가 수록한 범위를 보면 위로는 진·한시대부터 아래로는 송·원시대에 이르기까지 관인과 사인을 두루 다루고 있습니다. 대표적으로 고종덕(顧縱德)의『집고인보』(集古印譜), 내행학(來行學)의『선화집고인사』(宣和集古印史), 범대철(范大澈)의『집고인보』(集古印譜), 청말 진개기(陳介祺)의『십종산방인거』(十鐘山房印擧) 등이 있습니다.

또 하나의 유형은 모인인보(摹印印譜)입니다. 이것은 크게 두 가지로 나누어볼 수 있습니다. 첫째, 고인(古印)을 모방한 인보입니다. 즉 전각가가 고새인(古璽印)을 모각한 것입니다. 둘째로는 다른 전각가의 인장을 모각한 것이 있습니다. 즉 동시대 사람 또는 지난 시대 사람의 유명한 작품을 모각해 만든 인보를 말합니다.

개인의 작품을 모아놓은 것도 있고, 동호인들이 자기들끼리 작품을 모아놓은 것도 있지요. 또한「귀거래사」(歸去來辭),

「천자문」(千字文), 「난정서」(蘭亭序) 등 문학작품을 주제로 해 작품을 한 것도 있고요. 인인자각인보(印人自刻印譜)라는 것이 있는데 이는 전각가 본인이나 다른 사람이 전각작품을 모아서 만든 인보입니다. 예컨대 하진(何震)의 『하설어인선』(何雪魚印選), 조지침(趙之琛)의 『보라가실인보』(補羅迦室印譜) 등이 있습니다.

이런 인보의 종류는 매우 많으며 내용도 상당히 풍부합니다. 성씨, 재실(齋室), 본적, 관직, 시사(詩詞), 격언, 길어(吉語), 감장(鑑藏), 도화(圖畵) 등 여러 종류가 있습니다.

━ 인보가 서책의 형태로 나타나면서 책으로서의 문헌적 가치도 있을 듯합니다.

옛 인장을 목판에 모각해 만든 인보 가운데 비교적 이른 시기에 나온 것은 그 예술적 가치로 말하면 지나치게 호평을 할 수만은 없을 것입니다. 모각을 하는 과정에서 원본과는 다르게 될 가능성이 높기 때문이지요. 그러나 그 풍부한 내용만은 매우 가치 있다고 할 수 있습니다.

이렇게 전각가에 관한 인보와 인장 재료를 모아놓은 인보가 세상에 나오면서 고대의 관료제도, 인물, 지리, 인장 재료, 진위 감별, 예술 수준 등 다양한 방면에 귀한 재료와 참고할 방증 자료를 제공하게 되었습니다.

고인(古印)을 취합해놓은 인보를 통해서 적지 않은 사인(私印)을 볼 수 있습니다. 이들 사인 가운데에는 명인학사(名人學士)의 사인도 종종 눈에 띄는데, 상세한 설명도 곁들여 놓고 있

『십종산방인거』(十鐘山房印擧)
청나라 진개기(陳介祺)가 편찬한 인보로
『비홍당인보』와 더불어
고인을 가장 많이 모은 인보로 알려져 있다.

어 보기에 매우 편리합니다.

청나라 건륭 연간 인장 수장의 대가 왕계숙(汪啓淑)은 인장 소재를 모아 인보를 펴낸 최초의 사람입니다. 그의 책이 나오면서 인장을 연구하거나 감별하는 사람들에게 새로운 계기가 제공되었습니다. 그가 편집한 『퇴재인류』(退齋印類)에서 금은보석(金銀寶石), 정옥동석(精玉凍石), 아각자기(牙角瓷器) 등 재료에 따른 분류와 수집한 수산석(壽山石), 청전석(靑田石), 창화석(昌化石), 초석(楚石), 요석(遼石) 등 각종 인석은 전각가의 예술 풍격 연구에 훌륭한 참고자료가 되고 있습니다.

━ 이러한 인보도 결국은 전각예술의 전성기라고 할 수 있는 명·청시대에 꽃을 피웠나요?

명나라 이전까지는 인보가 거의 없었어요. 명나라 때 전각예술이 발전함에 따라 인보의 종류도 많아지고 내용도 충실해지기 시작했습니다. 광범위한 보급과 아울러 전승이 이루어지기 시작했습니다. 청나라의 전각예술이 인학(印學)의 정점에 오르게 된 것도 명나라 시대에 이미 이와 같은 발전이 있었기 때문입니다.

청나라 중엽 금석고증학이 융성하게 되면서 당시 전각가는 선진시대 동기(銅器)나 와전(瓦塼) 문자에 대해서 상당한 안목을 지닐 수 있게 되었고, 동시에 전각가에 대한 자료를 모아 인보를 만들고 이것을 광범위하게 보급하면서 후학자들이 본받을 만한 대상을 제공했던 것입니다. 전각가들은 인보를 스승으로 삼고 서로 돌려가며 감상했고요.

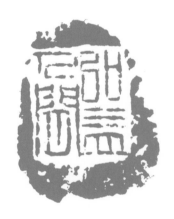

「홍익인간」(弘益人間), 박원규 作
1983년, 『계해집』수록

청나라의 저명한 전각가 조지겸·오창석·황목보(黃牧甫)는 한편으로 옛것을 스승으로 삼고 동시대의 유명한 작가들의 작품을 빌려 감상하면서 서령팔가와 등파의 것 가운데 정화(精華)를 흡수했습니다. 특히 오창석은 옛 봉니에서 취해 독창적인 경계를 수립하기도 했지요. 그는 또 절파의 인장에서도 영감을 받아 작품에 응용했는데, 옛날 봉니의 흔적도 간간이 볼 수 있습니다.

인보는 전각가들 상호 간 영향을 주고받으며 작품을 교환하고 감상하던 가운데 나타난 것입니다. 인보는 하나의 인장이 아닌 다양한 형태의 인장을 모아놓았기 때문에 그것을 감상하면서 예술적 영감을 상승시키는 효과를 가져올 수 있었습니다. 인보는 광범위한 문헌사적 가치가 있을 뿐 아니라 인학의 전승과 계승에도 중요한 작용을 했지요.

▬ 전각의 학습이나 연구를 위해 참고할 만한 대표적 인보가 있다면 어떤 것인지 소개해주시지요.

인보는 이미 800여 년의 역사를 지니고 있습니다. 인보의 중요성은 앞에서 언급했지만, 많은 학자들과 전각가들이 깊이 인식하고 있지요. 전각가와 애호가라면 반드시 읽어보아야 할 자료로 인식되고 있습니다.

전각 초보자들 중에는 옛사람의 풍모를 제대로 살피지 않고, 그들의 법을 배우지 않는 이도 많은데, 이것은 옳지 않습니다.

제가 전각을 공부하는 과정에서 가장 많은 영향을 받은 인보는 일본 이현사(二玄社)에서 나온 '중국전각총간'(中國篆刻叢

인쇄하지 않고 직접 인장을 찍어서 만든
인보『곡굉루인존』(曲宏樓印存).
박원규 작가의 스승이신
이대목 선생이 직접 만들어서 주신 인보다.

『곡굉루인존』(曲宏樓印存)의 서문.

何石仁弟遠來從余 習瑑刻之學 亦余知音也 爲時經年賦別 在邇
適余亦將有漢城之游 因就曲肱樓中常用之印 裒拓成冊 卽以持贈聊供觀摩
歲次壬戌初冬之月 李大木倚裝手記

하석이 멀리에서 와 나에게 전각을 배웠다.
또한 나의 지음(知音)이기도 하다.
서로 이별한 지 몇 년이 지났는데, 마침 한국을 여행하게 되었다.
그래서 곡굉루(曲肱樓)에서 상용하는 인장과 탁본을 모아 책을 만들었다.
이에 증정하노니 전각 공부에 도움이 되기를 바란다.
임술년(1982년) 초겨울에 이대목이 장정하고 쓰다.

振文何綠躭日月陰欲虢於古失不足千氣萬力呻
唅卯衝賣屢被貪鬼簣計早蓄徵客規速就京兆
乞眉橫嗍來學畫溯雙豁橫看不是側肏認爐已入
骨無由醫亂頭蠹服且任我聊勝十指懸巨椎蕉圈
花繁秋亦喧爾中老柿風中葵靫巧靫拙我不閒得
錢徑醉眠蒼跖
蒼石先生持所作印見玨际且述客謔輒賦長句張
之甲申八月讓翁楊峴拜稿

昌頭製印亦古拙亦奇肆其奇肆正其古拙之至也
方其覘印跱躇時凡古來巨細金石之有文字者勢
黟到眼然後奏刀耄然神味直接秦漢印璽而又似
鏡鍾瓬滴焉宜燭樹一燈矣展玩再三老眼焉之一
明光緒乙未秋八月楊峴題

議長日越漸增圍爐詩可比花乳復一方徵倬鐵腕
試 奉題
缶廬先生家刻印譜 長水寐翁沈曾植

余少好篆刻師心自用都不中程度近十數年來於
家退樓老人許見所藏秦漢印渾古樸茂心竊儀之
每一奏刀若與神會自謂進於道矣然以贈人或不
免賞議則藝之不易工也如此昔有眤妙倡者覺世
上人皆多卻一目睛但昌歜之與羊棗平欲盡橐所
學而不忍因擇存舊作數冊姑以自娛淮南子曰不
愛江漢之珠而愛己之鈎高誘注曰江漢雖有美珠
不爲己有故不愛鈎可以得魚故愛之大雅宏達庶

『부려인존』(缶廬印存)의 서문과 일부분

吳君刓印如刓泥鈍刀硬入隨意治文字活纍朱
白長短肥瘦妃則差當時手刀未渠下几案似有風
雷噫牢斯程邈走不遠秦漢面目合一飢刓戎不肯
輕贈人贈者貴於煽敫影一客嫣哯忽失笑君之所
貴毋寗撒砕人好色好美色夫差失霸尤先施世間
誰个瘠王駴後宮乃以無鹽纏但將高興恣揮斥一
節不媚全節痣明日照鏡行自礐如瘢在頷礭到頰
强熾代妍豈乏術秜連山下饒燕支君言茲道久不

缶廬印存

書契代結繩邈爲太古始契以識其數書以著其意
刀筆用則分官物察無異後代箸述警六書日滋字
古籀篆隸真書家篆殊理刻字在金石師說乃無紀
我觀符信史綱繆鳥嘴還事類亦夥多體勢積乳華
執無古今變證以目所治諸龜及諸鈧形解或難肆
印人始相斯靈篆鳥蛇廁刻石韶版權同體乃殊致
固知圓朱云唐印一體耳勝國威文何修途已分赲
近代皖浙歧古心各殊寄龍泓造古澹頑白樹堅壞

缶廬印存

空有兩宗成宛然中道羲總持在吳趙繆篆觀止矣
極武難喬繼蕭條藝林唱岳翁天目精無師發天智
胸有石墨華刀如綆首會跌宕分篆理獨得雄直氣
脫手頃刻閒蒼然千戟器㲦戲荒林碑泐鏃追蠡鼻
勝譽過海舟羲取㲦戍屬昔吳喳老舄今吳誠日利
司命所偏厚茲譜其質剁識翁艮恨晚未得虗翁技
三字每日樓補遺讀收未平生櫟圉者顏亦輪軒輕
翁鶼仲車童我口子雲頌呓聊以墨鄉談優焉學古

刊) 시리즈입니다. 40권을 발행했는데 전부 소장하고 있습니다. 이 시리즈는 일 년에 새로운 책이 두 권 나올 때도 있었고, 어느 해에는 한 권도 나오고, 세 권도 나오고 하면서 수 년에 걸쳐 발간되었어요.

처음 책을 구입하기 시작한 해가 이 책이 처음 나온 해이기도 한데, 소화 56년으로 되어 있네요. 서기로 따지면 1981년이네요. 이때 오창석, 문팽 등 소위 말해서 인기 있는 작가의 인보가 먼저 나왔던 것으로 기억합니다. 이 책을 보면서 일본 사람들의 집요함도 느낄 수 있었습니다. 그 밖에 인상에 남는 인보를 더 소개해볼까 합니다.

『학산당인보』(學山堂印譜)는 명나라 장호(張灝)가 편집했는데, 한양대 정민 교수가 이 가운데 아름다운 문장으로 된 인장을 뽑아 『돌 위에 새긴 생각』(열림원, 2000)이라는 제목으로 책을 내기도 했습니다. 『뇌고당인보』(賴古堂印譜), 『비홍당인보』(飛鴻堂印譜)와 더불어 '삼당'(三堂) 인보 가운데 하나로 불리웠습니다.

『십종산방인거』(十鍾山房印擧)는 고인을 수합해 만든 인보입니다. 진개기(陳介祺)가 소장하고 있던 것을 모은 것입니다. 진개기는 집안에 소장하고 있던 것과 하곤옥(何昆玉) 등 다른 사람들이 소장하고 있던 것을 합해 차남 진후자(陳厚滋)에게 하곤옥과 공동으로 편찬을 진행하도록 명했습니다. 이 인보는 판본의 종류가 매우 많습니다. 그래서 지금도 어렵지 않게 서점에서 구할 수 있는 책입니다.

봉니 관련 인보인
『봉니고략』
(封泥考略)
중에서

박원규 작가가 주로 사용하는 인장을 모아 놓은 곳

『부려인존』(缶廬印存)은 오창석이 스스로 만든 인보입니다. 총 8권으로 되어 있습니다. 오은(吳隱)이 자료를 모으고 오창석이 새긴 인장으로, 청나라 광서 15년(1889)에 완성했습니다. 이 인보는 매 페이지에 하나의 인장과 구관이 첨부되어 있습니다. 양현(楊峴)·심증식(沈曾植)의 서문이 있고 오창석의 자서(自序)가 들어 있습니다. 이 인보의 판본은 종류가 다양한데 위의 책과 마찬가지로 지금도 서점에서 영인본을 쉽게 구할 수 있습니다.

『봉니휘편』(封泥彙編)은 고인 가운데 특별히 봉니를 모아놓은 인보입니다. 1931년에 완성되었고, 오웅(吳熊)이 편찬했습니다. 오웅은 오은의 아들이며, 부친의 가업을 계승해 오식분(吳式芬)과 진개기의 『봉니고략』(封泥考略), 주명태(周明泰)의 『속봉니고략』(俗封泥考略) 및 『재속봉니고략』(再續封泥考略) 가운데에서 중복된 것이나 불완전한 것을 빼버리고 나머지를 모아서 이 책을 만들었습니다. 이 책에는 주(周), 진(秦), 양한(兩漢, 전한前漢과 후한後漢)의 봉니 1,115과가 수록되어 있습니다. 이 책 역시 지금도 영인본을 구할 수 있습니다.

그 밖에 홍콩과 대만 등지에서 구입한 증소걸(曾紹杰), 왕장위(王壯爲), 교대장(喬大壯), 왕제(王禔), 진어산(陳語山) 등의 인보가 참고할 만합니다.

「매화수단」(梅花手段), 오창석(吳昌碩) 作

故鄣後山 有老梅樹四五株 橫斜疏密 時饒逸均
予嘗于着花處 貌其狀 覺香風襲襲 從十指間出也
壬辰秋 缶

고장(故鄣) 뒷산에 늙은 매화나무
네다섯 그루가 있는데
비스듬히 누워 때로 성기고 **빽빽**한
운치가 넉넉하다.
나는 예전에 꽃을 그릴 적에
그 모양을 본떠서 그렸다.
이따금 향기로운 바람이
열 손가락 사이에서 이는 것을 느꼈다.
임진(壬辰) 가을에 부(缶)

敬一郎後山有
老梅樹四五株
横斜疏密時
饒逸韻予嘗

于著雪爰見
其狀花覺人首風
龍之枝个指間
出也枝頭

「광심미헐」(狂心未歇), 오창석(吳昌碩) 作

邕之老友 別十二年 甲申九月 遇于吳下 論心譚藝
依然有古狂者風 所作書畫 亦超出塵表 咄咄可畏
屬刻此石 爰亟成之 以充知己之賞 倉石吳俊幷記

오래된 친구 옹지(邕之)와 작별한 지
12년이 되었다.
갑신(甲申) 9월에 오하(吳下)에서 만났다.
흉금을 털어놓고 인생과 예술을 이야기했다.
예전처럼 뜻이 고상하고 원대하며
진취적인 옛 광자(狂者)의 풍도가 있다.
그의 서화 작품도 속세를 초월한 정도가
보는 사람으로 하여금 탄성이 절로 나오고
경외심이 들게 할 정도다.
이 인장석에 전각을 부탁하여
서둘러 완성하여 벗의 감상에
이바지하고자 한다.
창석(倉石) 오준(吳俊)이 아울러 기록하다.

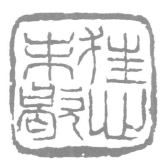

邑之老友別十二
年甲申九月遇于
吳下論心譚藝
彼然有古狂者風
所作書畫亦超

出塵表咄咄可畏
屬刻此石愛吾
戉之以完知己之
賞倉石
并記

「종일농석」(終日弄石), 오창석(吳昌碩) 作

終日弄石 楊且公語 秀水沈十一婁刻不就
今試爲之 尙無惡態 甲申秋 昌石吳俊

"하루 종일 돌을 감상했다"
(하루 종일 전각을 했다).
양차공(楊次公)의 말이다.
수수심(秀水沈)을
열한 번 새겼지만 완성하지 못했다.
오늘 시험 삼아 종일농석(終日弄石)을
새겼는데 오히려 보기 싫은 곳이 없다.
갑신(甲申) 가을
창석(昌石) 오준(吳俊)

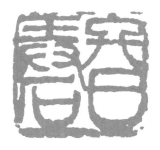

終日弄石
楊次公語
戲於一
試為於
之尚為
無意

麥水
沈裏十
一十
刻來

態甲
申秋
昌石
昊後

제9장 ┃ 전각을 더욱 빛나게 해주는 인석과 공구

━ 이번 장에서는 전각을 새기는 인석과 주변 공구들에 대해 알아보고자 합니다. 전각 작품이 주는 매력에는 인석의 매력도 한몫하는 듯합니다. 인석의 종류도 상당히 많이 있는데요?

인장을 새기는 다양한 도구가 있는데, 그중에서 석인재(石印材)는 전각가가 쓰는 전각도를 쉽게 받아들이고, 작가의 도법과 필의를 마음먹은 대로 할 수 있기 때문에 전각가들이 즐겨 사용합니다. 석인재의 종류는 많은데, 그 명칭은 주로 산지의 지명에서 유래한 것입니다.

유명한 것으로는 절강성의 청전석(靑田石)과 창화석(昌化石), 복건성의 수산석(壽山石), 내몽고의 내몽고석(內蒙古石), 호남성의 초석(楚石) 등이 있습니다.

━ 석인재는 역시 석질이 중요한 듯합니다. 전각을 처음 시작하는 분들은 어떤 석인재를 사용하는 것이 좋겠습니까?

인사동의 여러 필방에서 파는 연습용 석인재도 훌륭하더군요. 석인재는 석질에 따라서 가격이 천차만별입니다. 전각도를 석인재에 새겨보면 알 수 있지만, 어떤 돌은 그야말로 칼에 착

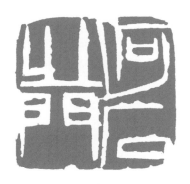

「하석지문」(何石之門), 박원규 作
1993년, 『계유집』 수록

착 감깁니다. 그런 게 좋은 돌이지요. 우리가 지금 사용하고 있는 인재는 석질(石質)이 중심이 됩니다. 또한 큰 힘을 들이지 않고도 새길 정도의 경도를 갖고 있고요.

인재인 활석(滑石)의 경도는 1 정도인데, 보석의 경도는 6 정도 됩니다. 가장 강한 다이아몬드는 10입니다. 인석은 부드러움·무름·매끈함·단단함이 적당하고 운도(運刀)하기가 용이하며, 또한 특유의 금석적 운미(韻美)를 표현할 수 있기 때문에 명·청시대 이래로 전각가들이 즐겨 사용해 전각예술의 발전에 중요한 작용을 했습니다.

전각은 석재로 된 인장을 사용해야 비로소 뛰어난 예술효과를 나타낼 수 있으니, 이는 마치 동양화는 화선지를 사용해야 비로소 수묵이 정취를 나타낼 수 있는 것과 같습니다. 초학자에게는 비교적 저렴하면서 균열이 나지 않은 것으로 칼을 잘 받아들일 수 있는 인석이면 무방합니다. 너무 단단한 돌은 새기기가 어렵기 때문에 초학자들에게는 바람직하지 않습니다. 그렇다고 너무 무른 돌도 좋지 않습니다. 그런 면에서 활석이 전각을 하기에 좋은 돌이지요.

경험적으로 볼 때 칼을 받아들이는 돌의 성품이 어느 정도 반발이 있으면서 튀는 맛이 있어야 합니다. 돌이 너무 무르면 작가의 의도를 살릴 수 없어요.

▬ 인재에 대하여 종류별로 설명해주시면 이해하는 데 도움이 될 듯합니다. 대표적인 인재로는 어떤 것이 있는지요.

먼저 청전석(靑田石)입니다. 청전석은 절강성 청전현 성남

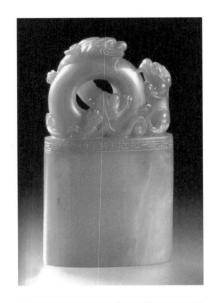

청전석(靑田石)
연도가 오래된 청전석으로
아름다운 뉴와 같이 감상용으로
적당하다.

청전석(靑田石)
푸른색을 띠는
난화청전(蘭花靑田)이다.

(城南) 교외 이십여 리에 걸쳐 있는 지방산(至方山) 일대에서 생산됩니다. 재질이 미세하고 매끈하고 온화하며 딱딱하지도 마르지도 않은 특징이 있고, 노란색, 흰색, 녹색, 검은색, 회색 등의 빛깔이 납니다.

가장 좋은 것은 전체적으로 이물질이 없고 불빛 아래에 두면 수정처럼 영롱하고 투명하게 반짝이는 것으로 등광동(燈光凍)이라고 부릅니다. 또한 흰색이 마치 물고기 뇌와 같은 것을 어뇌동(魚腦凍)이라 합니다. 동석(凍石)은 청전석 중에서도 상품으로 칩니다.

일반적으로 청전석은 전각의 이상적인 재료입니다. 주의해야 할 점은 제품을 선택할 때 표면에 봉해진 밀랍에 미혹되어서는 안 된다는 것이지요. 일반적으로 치석(治石, 돌을 다듬는 것을 말함)을 할 때 인석 위에 번쩍이는 효과를 주기 위해 밀랍을 바릅니다. 반드시 석질이 미세하고 매끈한지, 균열과 모래 알갱이가 없는지를 잘 살펴야 합니다.

청전석은 석질이 미세하고 부드러워 새기기가 편합니다. 그래서 비쌉니다. 역사는 오래되어 명나라 때 이미 옥보다 비싸다는 기록이 있습니다. 경험적으로 볼 때 청전석이 새기는 경도도 적당하고 돌도 아름다워요. 칼맛을 내기도 좋습니다.

수산석(壽山石)은 복건성 복주시 교외 아래에 있는 요향(寮鄉) 수산촌(壽山村) 일대에서 생산됩니다. 청전석에 비해 미세하고 매끈하며 붉은색, 노란색, 흰색, 남색 등 빛깔이 다양합니다. 역대로 수산석에는 전갱(田坑), 수갱(水坑), 산갱(山坑)의

등광동(燈光凍)
수정처럼 영롱하고 투명하게
반짝이는 것이 마치 보석과 같다.

수산석(壽山石)
수산석 중에서도
백수산(白壽山)이다.

구분이 있는데, 전갱이 가장 좋고 수갱이 다음이며 산갱이 그 다음이라고 합니다.

전갱석(田坑石)은 전석(田石)이라고도 하는데 전황(田黃), 흑전(黑田), 백전(白田), 홍전(紅田) 등의 품종이 있어요. 이것 들은 오랫동안 농경지의 진흙과 모래 속에 묻혀 있었고 시냇물의 침투로 씻겨나갔기 때문에 모두 분산되어 독립적으로 존재합니다.

전석의 중요한 특징은 물결 같은 무늬가 숨어 있고 재질이 맑게 빛난다는 것입니다. 옛날에는 밭을 갈다가 우연히 줍기도 했으나, 현재는 전문적인 발굴자들도 얻기 힘들기 때문에 무척이나 귀하게 여기며 그 가치는 황금의 몇 배에 달합니다.

창화석(昌化石)은 절강성 창화현에서 생산되고 수갱(水坑)과 조갱(旱坑)의 두 종류가 있습니다. 빛깔은 붉은색, 검은색, 노란색, 백색 등의 잡색을 많이 띠고, 청전석만큼 매끄럽지만 청전석처럼 시원하게 새길 수는 없습니다.

그중에서 닭의 피 같은 선홍색을 띠는 것이 가장 유명하고 귀합니다. 이것을 계혈석(鷄血石)이라고 하며 청전석 중의 등광동, 수산석 중의 전황과 함께 3대 명품으로 칩니다.

계혈석 중에는 붉은색, 흰색, 검은색 세 가지가 섞여 있는 것과 전체적으로 붉은 대홍포(大紅袍)가 가장 유명합니다. 수갱석 가운데 석질이 옥같이 희고 반투명한 양지동(羊脂凍)이 가장 좋아요. 양지동이면서 계혈이 있는 것은 좀처럼 볼 수 없기 때문에 그야말로 얻기 힘든 인석 중 하나라고 할 수 있습니다.

전석(田石)
황금보다도 비싼 돌로 널리
알려져 있다. 그만큼 희귀한
인재다.

전황석(田黃石)
중국 남방의 복건(福建)에서
나는 석재인데 노란색 속에 자연
형성된 흰 점이 보인다. 이런
돌은 과거에 "전황 한 냥에 황금
석 냥"이라는 설이 있을 정도로
가격이 엄청났다.

계혈석(鷄血石)
돌의 문양이 마치 닭의 피를
뿌린 것 같아서 붙여진 이름이다.
이것도 전황석만큼은 아니지만
귀한 돌이어서 매우 고가로
판매된다.

초석(楚石)
어두운 흑색으로
마치 빛이 바랜 흑칠과 같은
모습을 보인다.

━ 지금 말씀해주신 것이 대표적인 인석인데, 그 밖에 어떤 것이 있는지요.

파림석(巴林石)은 내몽고 적봉시 파림우기(巴林右旗) 대판진(大板鎮)에서 생산됩니다. 석질은 수산석이나 창화석과 비슷합니다.

파림석은 산출된 시기가 비교적 늦어 점차로 애용되었는데 최근엔 이마저 흔하지 않아요. 중국의 전각 인구가 늘어나면서 석재가 귀하게 되었기 때문이지요. 최근에는 내몽고는 물론 태국, 미얀마, 티베트, 이탈리아 등으로 인석 광산 찾기에 나서고 있어요.

초석(楚石)은 호남성과 광동성 일대에서 생산됩니다. 어두운 흑색으로 마치 빛이 바랜 흑칠과 같은데, 석질이 비교적 성글고 부드러워 초학자들이 연습하기에 적당합니다. 제백석이 한 광주리의 돌을 짊어지고 돌아와 인재로 만들어 전각을 연습했다는 돌이 바로 초석입니다.

저는 이런 인재가 있다는 것도 전각을 시작한 후 한참 뒤에 알았어요. 처음 전각을 하던 1970년대 초반만 하더라도 우리나라에는 해남석 정도가 있었습니다. 인석이 귀하던 때라서 한 뼘 정도 되던 인석이 나중에는 거의 닳을 때까지 계속 갈아내면서 연습했던 기억이 있습니다.

━ 인재를 선택하는 것도 중요할 듯합니다. 인재를 고르는 방법에 대해 말씀해주십시오.

인재를 보면 인뉴(印紐)가 있는 것, 인뉴가 없는 것, 불규칙

형상 등 세 종류가 있습니다. 앞의 두 종류는 주로 방형으로 가공하고 장방형, 타원형, 원형으로 가공하기도 합니다. 만약 인뉴의 조각이 고박하고 우아하면 전각작품과 같이 서로 빛날 것이고, 조각이 저속하면 없는 것만 못하게 됩니다.

석질의 우열은 전각의 예술효과에 큰 영향을 줍니다. 왜냐하면 칼을 운용할 때 손가락 힘의 경중과 석질은 모두 선의 변화에 영향을 주니, 이는 마치 모필이 화선지에서 농담이나 건습을 나타내는 것과 같습니다.

청전석, 수산석은 또한 색깔을 흡수하고 기름을 흡수하지 않는 장점이 있어 인니를 잘 받아들이고 쉽게 건조하지 않습니다. 전각가의 입장에서 본다면 좋은 인재란 내가 표현하고 싶은 획의 맛을 자유자재로 나타낼 수 있는 돌이 되겠지요. 저의 경험으로 볼 때 좋은 인재는 몇 가지 특징이 있어요.

우선 석질이 맑아야 합니다. 보기에 투명해야 하고 잡석과 같은 느낌이 없어야 합니다. 다음으로는 돌의 감촉이 어린아이의 살갗처럼 부드러운 느낌이 들어야 합니다. 돌인데도 불구하고 차고 냉랭한 것이 아니어야 하고 조직이 치밀한 느낌이 나야 합니다. 그 밖에 갈라짐이 없어야 합니다. 때로는 갈라진 석인재를 밀랍으로 때우고 기름칠을 해서 속이기에 전문가가 아니면 알아보기 어려운데 그러므로 잘 살펴보아야 합니다.

— 인재가 준비되면 다음은 전각을 할 칼, 즉 전각도가 필요하겠지요. 전각도는 어떤 것으로 준비해야 하겠습니까?

인장을 새기는 전각도는 일반적으로 두 가지 유형이 있어요.

박원규 작가가 애용하는 전각도

하나는 한쪽에만 날이 있는 칼인데, 편도(偏刀)라고 부를 수 있을 겁니다. 이러한 칼은 상아나 나무 도장을 새길 때 쓰는 것이지요. 조각도를 생각하면 이해가 될 거예요. 다른 것은 석인재를 새길 때 주로 사용하는 것으로 칼을 중앙에서 보았을 때 양쪽으로 날이 선 칼입니다.

전각도는 인장을 각할 때 쓰이는 중요한 도구입니다. 저는 전각도가 널리 보급되지 않았을 때인 1960년대 후반에 서울 청계천의 대장간에 가서 전각도 세 개를 만든 경험이 있어요. 물론 지금도 사용하고 있어요. 당시에는 전각가들이 자신의 취향에 맞는 칼을 제작하기 위해 대장간에 수시로 드나들어야 했습니다.

그 이후에도 저에게 맞는 전각도를 갖기 위해서 쇠에 대한 연구도 많이 했습니다. 다양한 쇠로 만든 칼을 직접 주문해보기도 했고요. 결론적으로는 하이스강으로 만든 전각도가 제일 좋습니다. 이것은 스웨덴에서 생산되는 쇠로 만든 것입니다. 한마디로 쇠를 깎는 쇠라고도 불리지요. 전각도로 쓰는 쇠는 부드러우면서도 질겨야 합니다. 쇠가 너무 강하면 부러져버립니다. 또한 전각도로 새길 때 그 대상에 적응을 해가는 것이 중요해요. 그러한 면에서 질겨야 한다는 것이지요.

전각도도 크기별로 있으면 좋습니다. 대·중·소(大中小) 세 종류의 전각도를 갖추면 크기가 다른 석재 인장을 새길 때 편리하지요. 전각가들은 대부분 자신의 손에 익은 하나의 전각도로 인장을 새기고, 구관을 새기기도 합니다.

「급고득신」(汲古得新)과 그 구관
박원규 作, 2022년

통상적으로 도신(刀身)은 15cm 정도가 가장 좋은데, 너무 길면 운도할 때 위는 무겁고 아래가 가벼워져 미끄러지기 쉽기 때문에 칼 위에 힘을 온전히 쏟을 수가 없습니다. 반면에 너무 짧으면 칼자루에 의존할 수가 없고 팔목 힘의 도움도 받을 수가 없고요. 따라서 도신의 길이가 적당해야 칼의 무게 중심이 도구(刀口) 위에 떨어지고 운도에도 안정감이 있게 됩니다.

칼날의 양 끝은 90도로 그 폭이 칼자루와 같고, 칼날의 너비는 5mm에서 13mm 사이가 가장 적당합니다. 제일 큰 것은 15mm 내외, 중간은 8mm 내외, 작은 것은 5~6mm 정도입니다. 획을 가늘게 하려면 칼을 거의 직각으로 세우고, 획이 굵어지게 하려면 손등을 45도 정도로 눕히면 됩니다.

칼자루 모양은 방형이나 원형 모두 괜찮습니다. 칼자루는 인장에 격변과 같은 효과를 내거나 예술적으로 처리하는 보조도구이기도 합니다. 칼자루의 중간 부분은 삼베끈, 가죽끈 등 비교적 질기고 거친 끈으로 감으면 미끄러짐이나 손가락을 누르는 통증을 막을 수 있습니다.

━ 전각예술에서 또 하나 중요한 것이 우리가 흔히 인주라고 부르는 인니입니다. 인니에 대한 말씀 듣고자 합니다. 개략적인 설명을 부탁드립니다.

전각의 예술효과는 인니의 우열을 빌려 나타납니다. 인니의 우열이란 곧 그 색깔이지요. 여기에서 말하는 인니는 전적으로 서화나 전각에서 사용하는 인니로 주로 예술에서 사용하는 인니라 할 수 있습니다. 이는 사무용의 실용 인니와는 다르고 또

인니의 우열에 따른 가격 차이가 매우 큽니다.

인니는 전각예술을 전달하는 매개체입니다. 그러므로 질의 좋고 나쁨은 전각예술의 표현효과에 직접적으로 영향을 미칩니다. 인니는 품종이 다양한데 가장 널리 사용되는 것 중의 하나는 주사인니(朱砂印泥)입니다. 주사를 물로 선별할 때 유발(乳鉢)의 가장 밑에 침전한 주사를 조제한 것으로 선명한 홍색에 자색을 띠며 두껍게 침착(沈着)해 가장 보기가 좋습니다.

두 번째는 주표인니(朱標印泥)로 물로 선별할 때 비교적 상층에 있는 주사(朱砂) 분말과 애사(艾絲) 그리고 피마자유 등으로 조제한 것으로 약간 홍황색을 띠고 비교적 청아합니다.

인니의 가격은 질에 따라 크게 차이가 나기 때문에 인장을 찍은 효과도 분명한 차이를 나타냅니다. 값이 싼 인니는 거칠고 색채가 좋지 못합니다. 오래 지나면 여름에는 기름이 넘치고, 겨울에는 딱딱해집니다. 연속해 인장을 찍으면 인면의 글자 입구가 막히고 인니에서 터럭이 나타나는 현상이 있으며, 심지어 인니의 섬유질이 인면에 붙기도 합니다.

고급 인니로 찍은 인장은 정묘한 느낌이 들고 색깔이 침착합니다. 오래 지나도 그 색이 변하지 않고 기름도 뜨지 않아요. 여름과 겨울의 온도 차가 심해도 인니의 상태는 별로 차이가 나지 않고, 연속하여 수십 방의 인장을 찍더라도 글자 입구가 분명합니다. 서화가는 먹색이 무르익은 작품에 한두 방의 색깔이 아름다운 인장을 찍어서 작품의 중심을 조정하거나 금상첨화의 효과를 나타내기도 하는 것입니다.

인장은 서화작품에서 유기적인 효과를 나타내기 때문에 좋은 인니는 작품에서 화룡점정의 작용을 할 수 있습니다. 전각가는 자신의 창작 의도를 충실하고 유감없이 발휘하려고 인니와 그 색을 더욱 중시하게 됩니다. 일부 전각가는 심지어 자신이 직접 질이 높고 색깔이 좋은 인니를 제작하기도 합니다.

전문가들의 고증에 의하면, 인니는 종이의 발명과 봉니 형식의 폐지 이후에 나타났다고 합니다. 근대에 이르러서는 주사, 애융(艾絨, 쑥 솜털), 피마자유 세 종류의 물질을 사용해 배합하는 순서에 따라 철저하게 반죽해서 인니를 만들었습니다. 이를 상품으로 팔기 시작한 것은 대략 청나라 강희(康熙, 1622~1722) 연간부터입니다.

우리나라에서는 작품용 인니가 생산되지 않고 중국에서 생산된 것을 수입해서 쓰고 있지요. 서화 인니는 일본에서도 생산되지 않아요. 그 원료가 되는 주사가 오직 중국에서만 생산되는데, 요즈음 말하는 소위 희토류라고 할 수 있습니다.

— 인니의 중요성에 대하여 말씀해주셨는데, 구체적인 사용법과 보관법에 대해서 말씀해주시지요.

인장을 찍기 전에 먼저 인면에 남아 있는 돌가루나 미세한 분말을 솔로 깨끗하게 털어내야 합니다. 오래 사용한 타월 등 부드러운 헝겊으로 인면에 남아 있는 먹의 흔적마저 깨끗이 닦아내어 인니가 더럽혀지지 않도록 합니다.

인니를 묻힐 때에는 왼손으로 인니 항아리를 잡고 오른손으로 인장을 잡아서 인면을 인니에 자연스럽고 가볍게 두드립니

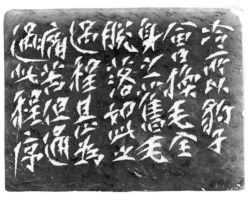

「표변」(豹變)과 그 구관(부분)
박원규 作, 2022년

다. 이 동작에서 밀고 당기는 형세를 여러 번 반복해 인니를 묻혀야 하는데, 인면의 어느 한 부분도 소홀함이 없이 골고루 묻혀야 합니다.

만약 인장이 큰데 인주 항아리가 작으면, 특별히 인장과 인니 항아리가 서로 부딪쳐 손상되지 않도록 주의해야 합니다. 인장을 인니에서 지나치게 두드려대는 것은 바람직하지 않습니다. 또한 인면을 인니에 두드릴 때 힘을 너무 주면 인장 가장자리에 인니가 넘칠 뿐만 아니라 인면에 섬유질이 끼어들어 인장을 찍어도 자연히 본래 인장의 의도를 잃게 됩니다. 따라서 인니를 지나치게 많이 묻히는 것도 그다지 좋은 방법이 아니에요. 단지 적당히 무엇보다 고르게 묻히는 것이 중요한 것이지요.

인니를 찍을 때 주의할 점은 인장을 똑바르게 하고 힘이 인면 각 부분에 골고루 도달하게 해야 한다는 것입니다. 이것이 중요해요. 인장을 찍는 서화작품 뒤에 무언가를 받쳐야 하는데, 이것은 카드 한 장의 두께가 적당합니다. 이보다 두꺼우면 인장이 최선의 모습을 잃기 쉽습니다.

인장을 다 찍었으면 부드러운 헝겊으로 인면을 닦아야 합니다. 헝겊으로 닦은 후 손을 더럽히지 말아야 합니다. 저의 경우에는 극세사 천으로 인면을 닦아요. 이렇게 하는 이유는 물론 인면을 보호하기 위해서입니다. 중요한 것은 인니는 금속으로 만든 통에 두지 말고 일반적으로 자기로 된 항아리에 보관하는데, 한 달마다 짐승의 뼈로 만든 인저로 뒤집어주어 기름이 뜨는 것을 방지하는 것입니다.

「우산」(友山), 박원규 作
1990년, 『경오집』 수록

뒤집을 때 애융의 섬유질을 손상하지 않도록 하고, 같은 방향으로 뒤집으면서 인니가 만두처럼 중간이 약간 높으며 넓적한 원형을 이루도록 하여야 합니다. 겨울에 날씨가 차면 인니가 얼기 쉬워 딱딱하게 변하므로 사용하기 전에 한 시간 정도 햇빛을 쏘이고 섞은 후에 다시 사용해야 효과가 더욱 좋아요. 정기적으로 뒤집어주는 게 좋아요. 그래야만 굳지 않고 어린아이의 살처럼 부드러운 상태를 유지할 수 있습니다.

만약 여러 종류의 인니가 있으면 이것들을 섞어 사용하지 않는 것이 좋고, 다른 인니를 사용하기 전에 반드시 인면을 깨끗이 닦아주어야 합니다. 겨울에 인니가 딱딱하게 되었다고 해서 절대로 숨을 불어 녹이지 말아야 합니다. 무엇보다 습기의 침투를 방지하는 것이 중요하기 때문입니다.

— 인니를 말씀하시면서 인저에 대해서 언급하셨는데, 인저는 무엇인지요?

인저(印筋)는 인니를 뒤집거나 갤 때 쓰는 주걱이라고 생각하시면 돼요. 앞에서도 잠깐 이야기했지만, 인니를 금속제 그릇 안에 담아서는 안 되기에, 마땅히 사기그릇 안에 두어야 합니다. 인니는 오래 지나면 기름이 떠돌기 때문에 정기적으로 한 차례씩 뒤집어주어야 합니다. 서화용품 전문상에서 파는 인니에는 인저가 포함되어 있지만, 없는 경우에는 집에서 사용하던 칫솔 자루를 깎아서 사용할 수 있습니다. 원래 인저는 골질(骨質)로 제작한 것이 좋은 제품입니다.

— 전각을 할 때 한 손에 쥐고 직접 새기시는 분들도 있고, 나무

틀에 고정시켜 놓고 새기시는 분들도 계시던데요. 이 고정틀에 대한 설명도 부탁드리겠습니다.

이 고정틀이 인상(印床)이라는 것입니다. 이는 인석을 고정시키는 공구입니다. 금속으로 제작하면 인석을 고정할 때 깨질 염려가 있어서 주로 목재로 제작됩니다. 가장 흔히 보이는 것은 나무 재질의 오목한 인상입니다. 이것은 중간에 한 줄의 나무 장부가 있어서 인석의 크기에 따라 빼거나 더하면서 마음대로 조절할 수 있지요.

현재 전각가들은 일반적으로 인상을 사용하지 않고 대부분 한 손으로 잡고 다른 손으로 각하는 방식을 취합니다. 이것은 손으로 인석을 잡는 것이 집도(執刀)하는 손과 함께 쓰기에 편리하기 때문입니다.

초학자들은 처음에는 인상을 사용해 칼에 손을 다치지 않도록 하고, 숙련이 된 이후에는 인상을 사용하지 않는 것이 좋습니다. 물론 딱딱한 인재를 쓰거나 정밀한 작품을 새길 때에는 인상으로 고정하는 것이 편리하고 잡기도 쉽습니다.

인뉴가 있는 석재를 새길 때에는 특별히 인뉴가 깨지지 않도록 조심해야 하는데, 인석을 끼우는 면에 각각 지우개를 받치면 좋습니다.

━ 인장을 찍을 때 눈으로 정확히 가늠하여 찍으시던데, 더러 인규를 사용하시는 분들도 있는 것 같습니다. 인규에 대한 설명을 부탁드리겠습니다.

인규(印規)는 인장을 날인할 때 사용하는 보조도구입니다.

비뚤게 찍히는 것을 방지하기 위해서 사용하는 것입니다. 목공이 사용하는 곱자처럼 내각이 90도입니다. 인규를 날인하고자 하는 위치에 둔 다음 인장을 내각에 붙여 누르고, 인장을 들어 올릴 때에는 인규가 절대로 움직이지 않도록 해야 합니다. 만약 날인한 효과가 좋지 않으면 인규에 대고 한 번 더 찍거나, 심지어 세 번까지 날인해 최상의 효과를 구합니다.

항상 인장을 분명하고 단정하게 날인하기가 어려운데 인규를 사용하면 이 같은 단점을 완전히 극복할 수 있습니다. 날인이 숙련되면 인규를 사용하지 않아도 됩니다. 저는 지금까지 인규를 사용해보지 않았어요. 인규를 사용하는 것도 습관인 듯합니다.

— 전각을 할 때 그 밖에 필요한 도구들이 있다면 어떤 것이 있는지요.

인장을 다 새겼으면 인니를 사용하기 전에 돌가루가 인니를 더럽히지 않도록 솔로 새긴 면을 깨끗하게 닦아내야 합니다. 일반적으로 사용하던 칫솔 혹은 유화 붓으로 대체하거나 종려나무 털로 만든 솔로 닦아도 좋습니다.

작은 거울도 필요한데 네모진 것이 좋습니다. 인장을 새길 때 측면에서 인문을 비춰 보며 반대로 뒤집어 쓴 문자[反字]를 검사하는 데에 사용하게 됩니다.

사포도 필요합니다. 마음에 들지 않아 인문을 갈아내거나 인면을 고르게 할 때 사용합니다. 거친 사포와 고운 사포 두 장을 준비해 새긴 인문을 갈아낼 때에는 거친 사포에다 빠른 속도로

종려나무 솔, 박원규 작가가 오래전에 홍콩에서 구입했다.

간 다음 고운 사포로 매끈하게 마무리를 합니다.

유리판도 필수입니다. 인면을 평평하게 갈기 위해서는 무엇보다 유리판 위에 놓고 가는 것이 좋습니다. 수평을 유지하기 위해서지요. 그렇지 않으면 종종 인면이 평평하지 않고 기울게 갈려 좋지 않게 되니까요.

「갈조분」(葛祖芬), 오창석(吳昌碩) 作

甲寅元宵後三日 春雨如注 悶坐斗室 爲祖芬先生仿漢私印
惜未得其渾厚之致 余不弄石 已十餘稔 今治此 覺腕弱刀澁
力不能支 益信三日不彈 手生荊棘 古人良不我欺也
安吉吳昌碩 時年七十有一

갑인(甲寅) 정월 18일이다.
봄비가 쏟아붓듯이 내린다.
좁은 방에 시름에 겨워 앉아
조분(祖芬) 선생을 위해
한나라 때 사인(私印)을 본떠 새겼다.
아쉽게도 그 질박하고 두터운 맛을
살리지는 못했다.
내가 인장을 새기지 않은 지 10여 년이 지났다.
오늘 새기자니 팔은 힘이 없고 칼질은 서툴다.
지탱할 힘이 없다.
"3일을 연주하지 않으면 손에 가시가 돋는다"는 말을 더욱 믿겠다.
진실로 옛사람은 나를 속이지 않는구나.
안길(安吉) 오창석(吳昌碩),
이때 나이가 71세다.

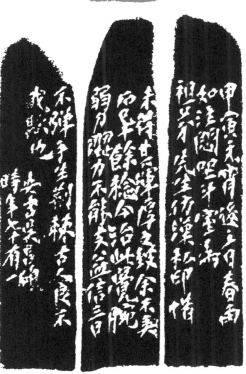

甲寅元宵後三日春雨
如注閉門坐於墨香
祖芬先生仿陳松田郢僧

未辨其彈摩之筱余不知
而早餘暇今治此賞豌
翁力不能失益信言

不彈平生荊棘古人度不
我懸也　安吉吳昌碩
時年七十有一

「당호갈영서징」(當湖葛楹書徵), 오창석(吳昌碩) 作

書徵先生鑑家屬 儗漢印之精鑄者 平實一路 最易板滯 于板滯中
求神意渾厚 予五十年前 力尙能逮也 不意老朽作此
迥非平昔面目 其荀子所謂美不老耶 甲寅秋 老缶 時年七十一

서징(書徵) 선생 감가(鑑家, 본보기가 될 만한 사람. 식견이 있는 사람)의
부탁으로 한나라 때 정밀하게
주조(鑄造)된 인장을 본떠서 새겼다.
한나라 때 정밀하게 주조된 인장은 모두
평실(平實, 질박하고 꾸밈이 없음)하다.
(그래서 변화 없는) 판박이가 되기 가장 쉽다.
변화가 없는 가운데
생기와 운치를 구해야 한다.
내가 50년 전에는 힘으로는
오히려 따라잡을 수 있었다.
뜻하지 않게도 쓸모없는 늙은이가 되어서
예전의 인장과는 전혀 다른 풍의 인장을 새겼으니
이런 게 바로 순자가 말한
"자신의 재능을 날마다 새롭게 하기 위하여 쉬지 않는다"는 것인가?
갑인(甲寅) 가을 노부(老缶).
이때 나이가 71이다.

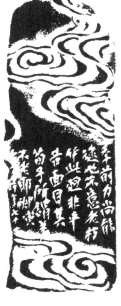
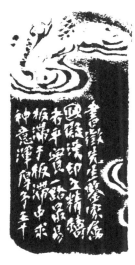

「안득자손보지」(安得子孫寶之), 제백석(齊白石) 作

日來寶姬病作 吾心愁悶 行坐未安
只好刻印消愁 悞刻左旋 無意再刻也
癸酉十月初八日 時居舊京鴨子廟側 白石自記

요 근래 보희(寶姬)가 병이 났다.
내 마음이 근심스럽다.
앉으나 서나 편치가 않다.
다만 인장을 새기며 근심을 달랜다.
실수로 왼쪽으로 돌게 해서 새겼다.
다시 새길 뜻이 없다.
계유(癸酉) 10월 초 8일이다.
고도(古都)의 압자묘(鴨子廟) 곁에 살 때다.
백석(白石)이 스스로 기록하다.

印非宜於病作
吾志欲問徐生未
安只好刻印消遣
悄刻在發無些
兩刻此癸酉十月

初八日時居燕京
順子廟側
白石自記

제10장 | 전각의 미학을 논하다

━ 이번 장에서는 전각의 아름다움, 즉 전각의 미학에 대한 말씀 나눠보겠습니다. 전각의 아름다움을 미학이라는 말로 바꿔 부르니 굉장히 철학적으로 들립니다.

저는 작가이지 미학자나 이론가가 아닙니다. 미학에 대한 이야기를 하자니 부담스럽네요. 그래도 주제를 사전에 이야기해주셔서 몇 가지로 정리해봤는데, 그것을 중심으로 이야기하는 게 좋을 듯합니다.

━ 전각은 실용적인 것에서 예술적인 것으로 점차 옮겨갔다고 볼 수 있습니다. 이러한 과정에서 어떠한 것이 중요한 요인으로 작용했다고 보시는지요.

한인(漢印)이나 진인(秦印)을 보면 사회적 신분을 알 수 있습니다. 이때의 인장은 전부 주물로 제작되었는데, 국가에 인장을 전문으로 취급하는 부서가 따로 있었습니다. 주물로 제작하다 보니 오늘날의 전각에서 볼 수 있는 칼맛은 없어요. 송·원대까지도 주물로 제작되었고요. 명대에 화유석이 발견되면서 일대 혁신이 나타나게 되는 것이지요. 이때부터 붓을 대신해

서 칼로 새길 수 있었습니다. 도필(刀筆), 즉 칼로 된 붓이 출현한 것이지요. 성명인(姓名印)이나 재관(齋官) 등의 당호인이 활발하게 나타나게 됩니다.

전각이 실용과 예술의 결합이 된 이후 그것은 줄곧 사람들에게 정신적인 측면에서 감화를 주었습니다. 시대가 발전함에 따라서 사회 문명의 수준도 점차 높아지고 인간의 정신적 가치에 대한 요구도 높아졌지요. 그로 인해 어떤 작품은 종종 예술적 심미가 주가 되고 실용적 가치는 점차 그 의미를 잃어가기도 했습니다. 하지만 전각의 경우 실용적인 것에서 예술적인 것으로 그 의미가 옮겨갔지만 아직까지 실용적으로 쓰이는 예술작품이기도 한 것입니다.

━ 말씀하신 부분에 대한 실제 사례를 들어주시면 이해하는 데 도움이 될 듯합니다.

전각의 예술미는 화유석이 발견되고부터 붓으로 글씨를 쓰듯 자유롭게 새길 수 있게 된 데서 생겨났습니다. 그래서 자기 성명인을 새기게 된 것이지요. 이전에는 주로 벼슬의 이름을 새겼는데, 이때부터 비로소 당호라든지 자기가 좋아하는 문구를 새길 수 있었습니다.

예를 들면 명·청시대의 전각작품 중에서 서화의 한장인(閑章印)과 시사구인(詩詞句印)을 보면 실용성은 성명인에 비해 크지 않아요. 따라서 실용성은 비교적 작고 중요한 것은 탐미를 위한 창작이었는데, 더욱이 그러한 인장들을 모아서 엮은 인보를 완전히 감상용으로 만들었습니다.

「혁면」(革面)과 그 구관(부분)
박원규 作, 2022년

개인이 만든 인보를 보면 그 사람의 전모(全貌)를 알 수 있습니다. 서예도 그렇지만 전각을 보면 역시 그 사람을 알 수 있거든요. 경서나 시 등 문장을 선택한 것을 보면 그 사람의 인생관이 드러납니다. 이렇듯 인보를 통해서 그 사람이 공부한 것, 좋아하는 것, 또는 어떤 서체를 좋아하는지를 짐작할 수 있는 것이지요.

— 한인(漢印) 이후 전각의 진화는 사회의 끊임없는 발전과 더불어 함께한 것이라고 볼 수도 있을 듯합니다. 어떻습니까?

결국 예술이라는 것도 시대성을 반영하는 것이니까 그렇게 볼 수가 있습니다. 한대의 미감과 청대의 미감은 다를 것이고, 더구나 21세기의 미감과는 확실히 차이가 나겠죠.

처음 전각을 시작하시는 분들은 서로 다른 시기의 인장이나 전각가들의 인장을 다루는 기교와 그 시대의 미학적 특징을 연구해볼 필요가 있습니다. 시대적인 미학적 특징에 개인의 심미의식이 결합되면서 작품의 새로운 미를 만들어내게 되었으니까요.

예를 들면, 진인(秦印)은 전국(戰國) 새인(璽印)의 분간포백(分間布白)이 자연스러운 특징의 기초 위에서 계승되었고, 고새 가운데의 문자가 지나치게 크거나 지나치게 작은, 즉 통일되지 않은 상황을 근본적으로 바꾸어 인장 안에서 각각의 글자로 하여금 대소 위치 등을 기본적으로 서로 같게 했습니다.

한대에 이르자 인문은 좌우로 균형감 있고, 글자 사이의 균형과 일정한 비율의 문자로 인해 사람들에게 편안함과 자연스

러움, 그리고 시원한 느낌 등의 미적 쾌감을 주었습니다.

━ 분간포백이란 말은 어떠한 의미인지요.

여기서 분(分)은 간격을 배치하고, 포(布)는 공백을 두는 것입니다. 한마디로 말하면 점과 획, 그리고 결구를 안배하고 글자와 글자, 행과 행 사이의 관계를 처리한 것으로 곧 장법과 결구를 가리킵니다.

━ 진나라와 한나라 시기의 전각의 아름다움에 대하여 언급해 주셨는데, 명나라나 청대로 넘어오면서는 어떤 변화가 나타났는지요.

사회가 발전하면서 다양한 예술들도 서로 영향을 받거나 흡수되었습니다. 송·원시대의 서화예술은 비교적 의미 있게 발전했고, 더구나 송대의 서법은 상의(尙意, 의를 숭상함)의 풍격을 중시해 회화 가운데에도 발묵(潑墨)과 사의(寫意, 사물의 형태보다는 그 내용이나 정신에 치중해 그리는 일)를 나타내기 시작했습니다.

명대 이후에 이르러 그림과 글씨, 그리고 인장은 많은 문인들의 끊임없는 탐색과 실천으로 시·서·화·인의 내용 혹은 형식과 격조, 정취 등의 심미 사상에 서로 영향을 주었습니다. 또한 전각의 내용 면에 있어서도 과거에 비교해볼 때 훨씬 다양하게 되었습니다.

━ 이를테면 다양성이 어떤 식으로 나타나게 되는지요.

이따금 명시가구(名詩佳句)나 성어(成語), 격언 등의 내용으로 처음 전각을 시작하게 되고, 문학성이 크게 부각되는 내

용을 반영해 전각 중에 시정화의(詩情畫意)와 사상정취(思想情趣)적인 내용들이 늘어나게 됩니다. 이때부터 본격적으로 전각이 실용 위주의 부속된 예술에서 심미 위주의 예술로 전환하는 계기가 되는 것이지요.

명·청시대의 많은 전각가는 오래도록 서예, 회화, 시문을 겸했기 때문에 뜻이 있든 없든 간에 이러한 몇 가지 예술은 상호 간에 영향을 주고받을 수밖에 없었습니다.

예를 들면 서예 작품에 성명인만 찍던 것에서 재관(齋官), 별호인(別號印) 같은 것을 찍게 되었던 것이지요.

━ 명·청시대에 전각의 사용 범위가 넓어지면서 또한 새로운 영역을 개척한 것으로 볼 수 있을 듯합니다.

명·청시대에는 시대적 분위기로 서화작품이 더욱 풍부해지게 되었습니다. 마찬가지로 전각 작품도 발전하여 의미가 심오한 시구를 가지고 전각의 내용으로 삼았습니다. 일부에서는 시사(詩詞)를 가지고 절주적(節奏的)인 음율을 인면에 넣었습니다. 다시 말해 각각 문자의 상호 간 배합 위에 인면의 글자와 글자, 필획과 필획 간에 풍부한 절주적인 음악감을 지니게 했던 것입니다.

또 서예에 볼 수 있는 용필의 경중(輕重), 용묵의 농담(濃淡), 고습(枯濕) 등 필묵의 맛을 끌어들여 인장에 도입하게 된 것입니다. 이때 "인장의 품격은 글씨로부터 나온다"(印從書出)라는 말이 나오게 된 것입니다. 이 말은 청나라 중엽 등석여가 한 말입니다.

━ 앞에서 말씀하신 대로 명·청시대에 서화가 발달하면서 이것이 결국은 인장의 발전에도 상당한 영향을 준 것으로 볼 수 있을 듯합니다. 이에 대한 생각은 어떠신지요?

그 시대에 서화와 인장이 상호 간에 큰 영향을 준 것은 분명한 사실입니다. 가령 회화의 소밀, 허실, 대비, 대칭 같은 미학 원칙이 인장에도 그대로 적용되었어요.

원·명·청 이래 전각에 독특한 유파들이 나오게 되었던 것은 전각가의 대다수가 화가·서예가였던 것과 관계가 있습니다. 예를 들면 원대의 조맹부(趙孟頫)는 화죽(畵竹)을 잘 그렸고, 왕면(王冕)은 화훼죽석(花卉竹石)을 잘 그렸으며, 더욱이 묵매(墨梅)에 뛰어났습니다.

명대의 문팽은 묵죽(墨竹)과 산수를 잘 그렸고, 또한 화과(花果)에도 뛰어났습니다. 하진은 화죽(畵竹)을 잘 그렸고, 정수(程邃)는 저명한 산수화가입니다. 또한 청나라의 정경은 매화를 잘 그렸는데, 난초와 대나무가 훌륭했습니다.

청말의 오희재, 조지겸, 오창석, 황사릉 등은 당시의 저명한 서예의 대가였으며, 더욱이 조지겸이나 오창석은 걸출한 대사의화가(大寫意畫家)로 후세에 큰 영향을 주었지요.

청나라 조지겸은 더욱 한화상(漢畫像) 벽돌 위에 인물 조상(造像) 등을 인면 혹은 구관에 넣어 아무도 생각하지 못했던 전각과 회화의 조화를 보여주었습니다. 전각과 회화의 결합은 당시로서는 무척이나 참신한 것이었습니다.

━ 원·명·청대의 전각예술이 발전해가는 과정 속에 재료적인

「백씨초당기」
(白氏草堂記)(부분),
등석여(鄧石如) 作

변화나 기법적인 변화는 없었는지요?

원대에서는 조맹부 등에 이르러 전서의 필치로 인고(印稿)를 그렸어요. 당연히 전각가들이 직접 그렸던 것이지요. 그러나 사람들의 요청으로 다른 사람이 대신 새기게 되고, 그것을 대신 새기는 사람은 단지 인면에 포자(布字)된 선(線)만 보고 새겼으므로 붓으로 인면에 문자를 쓴 개성이 없어지게 되었습니다. 이렇게 대신해서 각[代刻]을 하는 사람들은 대부분 상아나 뼈 같은 소재를 다루는 공인(工人)이었어요. 대신해서 하는 각으로 인해 원래 붓으로 쓴 필의를 잃게 되고, 도의(刀意) 또한 보기 어렵게 되었던 것입니다.

명대의 문팽과 하진에 이르러 인재는 상아에서 돌[화유석]로 바뀌었기 때문에 새기기가 쉽게 되었습니다. 전서로 인고를 하던 사람들은 마침내 스스로 칼을 잡아 완성했고, 칼맛이 점차로 더하게 되었습니다. 인장을 제작하던 사람들이 이제는 스스로 글씨를 써서 바로 각[自篆自刻]을 하게 된 것입니다. 그러면서 자연적으로 도법과 필법의 관계에 주의(注意)하게 되었습니다.

━ 전각의 미학이라는 것이 결국은 앞에서 말씀해주신 전각의 형식미 즉 장법·자법·도법과 관련된 것이 아닌가 하는 생각이 듭니다. 그중에 전각은 칼을 쓰는 만큼 도법에 주목하지 않을 수 없을 듯합니다.

전각과 관련된 책을 보면 전각의 형식미를 어떻게 발전시켜야 할지 알 수 있습니다. 몇 가지를 소개해 보겠습니다. 주수능

오희재(吳熙載)의
전서작품(부분)

화상석(畫像石)은 중국
한·위시대에 돌로 된 무덤이나
사당의 벽, 돌기둥, 무덤의 문,
벽돌, 석관의 뚜껑에 추상적
도안이나 꽃무늬부터 인물 및
활동, 현실 생활에 이르기까지
다양한 내용을 암각해
장식한 것이다.
이 가운데 벽돌에 새긴 것만을
화상전(畫像塼)이라고 한다.

(朱修能)은 『인경』(印經)에서 "도법이라는 것은 필법을 전달하는 것인 까닭에 도(刀)와 필(筆)은 혼융(渾融)되어 각각의 흔적을 찾을 수 없어야 신품(神品)이다"라고 적었고, 또한 "칼로하여금 마치 붓처럼 하기란 쉽지 않은 법이다"라고 했습니다.

『인장요론』(印章要論)이라는 책에는 조범부(趙凡夫)의 말을 빌려 "지금 사람들이 전자(篆字)를 쓸 줄 모르는데 어떻게 좋은 인장이 있겠는가?"라고 함으로써 전서를 써야 한다는 중대한 시각을 일깨워주었고요.

청대에 이르러 등석여가 "인종서출"(印從書出, 인장의 품격은 글씨로부터 나온다)이란 말을 실천했는데, 점차로 발전을 보여 전각예술에서 도와 필이 결합한 새로운 장을 마련했습니다. 등석여는 마침내 서예의 용필 규율과 여기서 비롯된 심미관을 전각에 응용하는 데 성공했어요. 무엇보다 중요한 것은 그가 도와 필을 결합시킨 것입니다.

━ 전각은 후대로 갈수록 더욱 발전해 그 표현의 내재적인 부분이 더욱 풍부해졌습니다. 그러나 한편으로 밖으로 드러나는 형식은 단순해졌다고 생각되는데요?

모든 예술작품이 그러하듯이 전각작품도 감상자가 아무리 보아도 싫증이 나지 않아야 하고, 외형은 단순하지만 흡인력 있는 미의 형식을 확실하게 지녀서 끊임없는 확대와 재생산을 할 수 있어야만 합니다. 그래야 발전하는 것이지요.

인면의 효과는 여러 예술의 형질을 흡수했습니다. 유형적으로 드러나는 예시로, 갑골문이나 종정문, 서예의 필묵에서 법을

「보산문고」(寶山文庫), 박원규 作
1998년,『무인집』수록

취하는 것이 있습니다. 또 도화(圖畵)에서 법을 취해 초형인을 만들고 화압(花押)을 취해 화압인을 만들었지요.

전각의 내면은 작가의 정신적 기질과 학양(學養) 등 다방면의 요소에서 조성됩니다. 인면의 문자 혹은 필선 사이에서 감지할 수 있는데, 감상자에게 풍부한 심도가 있는 일종의 미감을 줍니다.

전각의 외연과 내면은 음악적 리듬감을 갖추고 있을 뿐만 아니라 회화적 필묵취미, 금석적 고박미, 도안적 구성미 등등을 지닐 수 있습니다.

전각의 내면 역시 끊임없이 발전하고 변화한 것입니다. 어느 것은 어떤 의미에서 더욱 강력해지고, 어느 것은 발전 중에 소멸합니다. 문자의 미와 현실생활의 미는 역사의 전통과 주변 예술에 영향을 미쳐 표현방법이 풍부해지는데, 전각예술은 겨우 방촌의 면적에 그 미를 풀어내 표현하기가 결코 쉽지 않습니다.

전각의 표현은 단순하면서도 또한 풍부하기를, 간단하면서도 또한 복잡하기를 요구받습니다. 표현을 함축할수록 다양한 해석이 가능하기에 감상하는 사람의 심미경계는 더욱 넓어져 상상적 공간도 곧 더욱 커집니다. 이는 곧 유한한 표현이지만 무한한 아름다움을 얻는 것입니다.

■ 조금 전에 전각의 삼법(三法) 중 도법에 대하여 언급해주셨는데, 전각의 미학과 관련해 장법에 대해서도 좀더 말씀해주실 수 있으신지요.

장법(章法)에 대해 옛사람들이 기록해놓은 것이 있어 소개

하고자 합니다. 이 말을 통해 장법을 이해하실 수 있을 겁니다. 서상달은 전각의 장법에 대하여 "무릇 인(印) 안의 글자는 곧 한집안 식구처럼 혼용되어야만 한다"라고 했습니다.

장법엔 먼저 "한집안 식구처럼 혼용되어야 함"과 상친상조(相親相助)적인 원칙으로 안배하고 포치(布置)해야만 함을 설명한 것입니다.

— 외형상 드러나는 전각의 미학으로는 어떤 것이 있겠습니까?

제가 오랫동안 전각을 해보니, 전각의 보편적 아름다움이라는 것이 결국은 대칭미(對稱美)와 균제미(均齊美)더군요. 이러한 대칭미와 균제미를 통해 보는 사람에게 편안함을 주는 것입니다. 이와는 정반대되는 개념이 있는 데, 파격미(破格美)입니다. 한마디로 격을 깨뜨리는 것입니다. 가령 획을 일정하게 하지 않는 것이지요. 이를 통해 보는 사람을 긴장하게 만듭니다. 그런데 이러한 것은 신선함과 새로움을 줍니다.

대칭 또는 대비를 생각해봅시다. 주(朱)와 백(白)은 대비됩니다. 장법과 관련된 것으로 매우 중요한 형식인 대비는 표현 형식 중 상이성(相異性)의 극대화를 보여줍니다. 대비는 전각작품을 강렬하게 보여주는 것으로 활력적 효과를 풍부하게 만들어낼 수 있습니다. 또 전각작품의 호불호를 가늠하는 고도의 표현력을 지닌 하나의 중요한 요소이기도 합니다.

대칭은 한인이 모범이 됩니다. 전서로 보면 「태산각석」(泰山刻石), 「낭야대각석」(瑯邪台刻石)이 효시가 됩니다. 이렇듯 진대 각석에서 시작해 청나라 등완백(鄧完白)에게까지 이어집니

「혹치주초지」(或置酒招之)
설평남(薛平南) 作

「내경초당수장니도인석각」
(耐畊艸堂收藏泥道人石刻)
내초생(來楚生) 作

「강좌세가」(江左世家)
왕대흔(王大炘) 作

「예후감장」(銳候鑑藏)
왕제(王禔) 作

대칭미와 균제미가 드러난 전각작품

다. 등완백의「백씨초당기」(白氏草堂記)를 보면 알 수 있습니다. 또 허신의『설문해자』에 나오는 소전(小篆)들이 바로 대칭미의 백미라고 할 수 있습니다.

한나라 때 전서인 무전(繆篆)은 균제미의 표본이라고 할 수 있습니다. 획의 굵기가 똑같고 그 간격도 일정한 틀에서 유지되지요. 전각에서 이러한 대칭과 균제미가 지속적으로 이어져오다가 깨진 것이 청나라 때입니다. 바로 제백석에 의해서죠.

제백석이 전각에서 파격미를 선보입니다. 그의 전각작품을 보면 파격미가 많아요. 여백이나 균간을 보면 일정함과는 거리가 먼 작품들을 많이 볼 수 있습니다. 파격미를 통해 우리는 통쾌함을 얻기도 하고, 때론 위트를 느끼지요.

━ 전각의 미학에 대한 개략적인 말씀 잘 들었습니다. 글씨와 마찬가지로 전각의 아름다움 가운데 하나가 허와 실의 조화가 아닐까 생각되는데요?

허실(虛實)은 전각예술 중에서 매우 중요한 요소입니다. 전각은 문자로 구성하는 것이기 때문에 자체(字體)나 필획은 대부분 실(實)에 속하고, 글자와 글자의 필획 사이의 틈이 허(虛)에 속합니다. 전각이 어려운 것은 실이 허에 기대어서 돋보이게 드러나야만 하기 때문이지요. 허는 실에 비교해 자유스러움이 많습니다. 실과 허는 일정한 간격과 틈에서 성글거나 혹은 빽빽하거나, 넓고 좁음, 크고 작음 등의 변화를 일으킵니다.

허와 실 이 두 가지는 서로 의존하고 공생하는 것으로, 이는 곧 허 가운데 실이 있고 실 가운데 허가 있는 것이지요. 다시 말

「처후」(處厚)　　　　　「세한삼우」(歲寒三友)
내초생(來楚生) 作　　　이강전(李剛田) 作

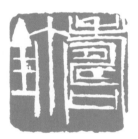

「반롱」(半聾)　　　　　「수새」(壽鈢)
제백석(齊白石) 作　　　제백석(齊白石) 作

파격미(破格美)가 드러난 전각작품

해서 허가 없으면 실이 나타날 수 없고, 실이 없어도 허가 드러
나기 어려운 것입니다.

━ 전각을 하다 보면 글자와 글자 간의 관계를 풀어내는 것이
큰 과제로 남게 됩니다. 미학적으로 어떻게 말할 수 있을지요.

글자와 글자 간의 관계를 호(呼)와 응(應)이라고 합니다. 전
각예술의 정취미(情趣美)를 드러내는 것이지요. 호와 응은 전
각예술 중 빼놓을 수 없는 요소 가운데 하나입니다.

만약 전각작품에 호응이 없다면, 하나의 예술품으로 볼 수 없
을 것입니다. 인면상 글자와 글자, 필획과 필획 간이 처한 상황
과 그 거리가 서로 다름으로 말미암아 그것이 표현되는 형태들
도 같지 않기 때문이지요.

전각예술의 생명이나 활력, 정취 등이 있고 없고 하는 것은 그
것의 장법·자법·도법상의 호응과 그 운용과 표현이 어떠하냐
에 달려 있습니다. 표현이 좋으면 곧 생기가 활발하며 의취(意
趣)가 드러나고, 그 반대라면 기운이 막혀서 아무런 느낌이 없
어 생기를 잃기가 쉽습니다.

호응은 전각의 기세를 조장할 수 있고, 절주감(節奏感, 리듬
감)을 형성해 인장의 기운생동(氣韻生動)을 증가시킵니다.

━ 전각의 미학에 대하여 말씀을 나눠봤습니다. 이러한 것을
실천하기 위해서 필요한 것이 있다면 무엇인지요.

전각의 미학이란 것은 결국 자신의 생각을 방촌 위에 어떻게
적절하게 담아낼 수 있느냐의 문제로 귀결됩니다. 이러한 문제
는 결국 독서와 서체에 대한 이해로 풀어갈 수 있습니다. 어떤

자전을 찾아서 인고(印稿)를 구상하는 박원규 작가

문구를 작품으로 표현하고자 했을 때, 먼저 어떠한 서체로 담아내면 멋있을까를 고민하게 됩니다. 가령 가벼운 시구라면 경쾌한 서체로 하고 무거운 문구라면 한인풍의 정제된 서체를 염두에 둘 것입니다. 결국 서체에 대한 연구가 작가의 작품을 더욱 다양하고 풍부하게 해주는 것이지요. 그런데 이러한 서체에 대한 연구도 없이 한 가지 서체로만 습관적으로 작품을 한다면 그것은 예술가가 아닌 거의 쟁이 수준이 되는 것입니다.

이러한 의미에서 볼 때 전각은 서예가들에게 절대적으로 유리한 분야입니다. 한편으로 전각을 겸한 서예가들의 작품을 보면 전각을 하지 않는 서예가들의 작품과 차이를 느낄 수 있습니다. 무엇보다 공간의 구성과 운영에 대한 감각이 전각을 하였느냐에 따라 은연중에 드러나게 됩니다. 앞에서 중국 작가들 이야기를 했지만 중국에는 전각, 서예, 그림을 삼위일체로 겸비한 작가들이 많아요. 반면 우리나라나 일본의 경우 작가들이 각기 전문 영역만을 하는 것을 볼 수 있습니다. 예술에 있어서는 한 우물만 파는 것보다는 다양한 작업을 통해 상승작용을 불러일으키는 것이 중요하다고 봅니다.

「목거사」(木居士), 제백석(齊白石) 作

此三字五刻五畫 始得成章法 非絶世心手 不能知此中艱苦
尋常人見之 必以余言自誇也 庚申四月二十六日記 時家山兵亂
不能不憂 白石老人又及

이 세 글자는 다섯 번 쓰고
다섯 번 새겨서 비로소 얻은 장법이다.
솜씨가 너무도 뛰어나서 세상에
견줄 만한 상대가 없을 정도의
대가가 아니면 이러한 과정의
힘들고 고생스러움을 알 수 없을 것이다.
평범한 사람이 이것을 본다면
나의 말을 틀림없이
제 자랑하려고 하는 말로 여길 것이다.
경신(庚申) 4월 26일에 기록하다.
이때 고향에서는 전쟁 때문에
생긴 난리와 재해가 있어
걱정 근심을 아니할 수 없다.
백석노인(白石老人)이
또 몇 마디 덧붙인다.

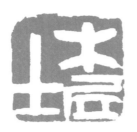

此三字五刻五
画始謂成軍法
非絕世才不能

知印中幾苦尋
常人見之以為
無奇詭也 庚申

四月廿六日記 時
家山兵亂不能不
憂 白石老人又及

「백석옹」(白石翁), 제백석(齊白石) 作

乙丑四月 余還家省親 留連長沙 有索畵者 嫌畵中無印記
不足爲信 余因刊此石 余所用白石翁三字小印 已有四石
後之監定者留意 白石自刊幷記

을축(乙丑) 4월에 부모님을 뵈려고
집으로 돌아와 장사(長沙)에서
여러 날을 머물렀다.
그림을 그려달라는 사람이 있었는데
그림에 인장이 없으면
진짜 작품이라는 믿음을 주기에 부족하다고 하여
이 인장을 새겼다.
내가 사용하고 있는
백석옹(白石翁) 세 글자
작은 인장이 이미 4개가 있다.
뒷날 감정하시는 분은 유의하시라.
백석(白石)이 자기가 사용하려고
스스로 새기고 아울러 기록하다.

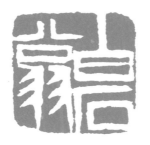

用白石翁三字小印已有
四石後之藍宮者雷塵
白石自刊并記

乙丑四月余還家省
親雷運長以有急畫
者媛需甲與印紐不足
為信余因刊此石余既

「부지유한」(不知有漢), 제백석(齊白石) 作

余之刊印不能工 但脫離漢人窠臼而已 同侶多不稱許 獨松厂老人嘗
謂曰 西施善矉 未聞東施見妒 仲子先生刊印 古勁秀雅 高出一時
旣倩余刊見賢思齊印 又倩刊此歐陽永叔 所謂有知己之恩 爲余言也
辛未五月 居于舊京 齊璜白石山翁

나는 인장을 새기는 데 있어 뛰어나지 못하다.
다만 한나라 사람의 틀에서
벗어나고자 할 따름이다.
동료들은 나의 이러한 생각에 대하여
공감하지 못하는데
송한(松厂) 노인이 일찍이 말하기를
"서시(西施)가 잘 찡그린다고
동시(東施)가 시샘을 받는다는 말은
아직 듣지 못했다"라고 했다.
중자(仲子) 선생의 인장은
예스럽고 굳세며 빼어나게 우아하다.
한 시대에 우뚝 섰다.
이미 내게 견현사제(見賢思齊) 인장을
부탁했고 또 이 구양영숙(歐陽永叔)이 말한
유지기지은(有知己之恩)의 인장을 부탁했으니
나를 위한 말이다.
신미(辛未) 5월.
고도(古都)에 살며 제황백석산옹(齊璜白石山翁).

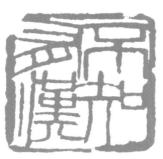

余之刻印不能工但脱罨
漢人秦人而已同儕多不
肆許獨松人老至言謂昆
從喜頗卓来聞東施而姚
仲子先生刻印古勁秀雅高
出一時既清矣刻見賢思

齊印之僞刻比歐陽朱来
所謂有知己之恩爲多余嘗
比千未之同遊十若信京

齊璜白石山翁

제11장 | 전각의 명가,
그들의 예술적 성취에 대하여

━이번 장에서는 전각의 대가들의 작품과 예술적 성취에 대하여 말씀 나누고자 합니다. 전각사에 있어 수많은 명가들이 나왔지만, 후대에 지대한 영향을 준 작가들은 많지 않습니다. 그들을 중심으로 말씀해주시면 좋을 듯합니다.

후대에 영향을 미친 작가들은 거의 명·청시대 이후에 출현한 작가들입니다. 이들에 의해서 전각의 유파들이 형성되기도 했고, 전각이 예술적인 발전을 이룰 수 있었습니다. 특히 유파의 형성은 인장이 실용에서 예술로 전환하는 과정에서 나타난 필연적인 결과라고 볼 수 있습니다.

명·청시대에는 실력 있는 전각가들이 많이 배출되었습니다. 이들의 작품은 도법, 장법, 전법 등 각 방면에서 모두가 저마다의 예술적인 특징을 지니고 있습니다.

━이들 가운데 먼저 어떤 작가를 소개해주실 수 있는지요.

절파(浙派)를 창시한 정경(丁敬, 1695~1765)을 들 수 있습니다. 절파는 정경과 그 계승자들 대부분이 절강성 출신이었기 때문에 사람들이 이들을 '절파'라고 부른 데에서 기인한 것입니다.

절파의 작가로는 장인(蔣仁), 황이(黃易), 해강(奚岡), 진예종(陳豫鐘), 진홍수(陳鴻壽), 조지침(趙之琛), 전송(錢松) 등이 있습니다. 정경은 자가 경신(敬身)이고 호는 둔정(鈍丁)이며 절강성의 전당(錢塘) 사람입니다.

어려서 집이 가난해 술을 팔아 생활했는데, 벼슬살이를 원치 않았고, 널리 배우고 옛것을 좋아했다고 합니다. 진·한의 청동기, 송·원의 명적(名籍), 진본의 서적을 대하면 진위를 판별할 수 있었고, 골동 수집에도 빠져 있었습니다. 전각의 주문을 많이 받았는데, 특히 구관을 잘 새겼어요. 그래서 그에게 구관을 새겨달라는 요청이 많았다고 해요. 그의 구관은 빼어난 문장으로 알려졌는데 구관의 격조를 높이는 데 큰 공헌을 했습니다.

훗날 제백석도 그의 구관에 영향을 받은 것으로 보입니다. 이는 제백석이 그의 제자들의 전각을 평한 기록을 보면 알 수 있습니다. 위트 있는 내용이 더러 보이는데, 정경의 영향인 듯합니다. 예를 들어 제자의 작품을 놓고 "너와 내가 아니면 누가 이 전각의 가치를 알겠느냐"라는 문장이 나와요. '勿視俗流~'라는 문장인데, 여기서 속류(俗流)는 속된 모리배라는 말로 "전각이 무엇인지 모르는 속된 무리에게는 네 작품의 진면목이 보이지 않을 것이다" 정도로 해석이 됩니다.

정경의 구관을 모아놓은 자료를 보면 그 내용 중에 유머가 많아요. 재미 있는 구관이 많아서 당시에도 인기가 많았어요. 그는 석각문자를 고증해 『무림금석록』(武林金石錄)을 펴냈습니다. 전서와 예서에 뛰어났고 매화를 잘 그렸으며 다방면에서 두각

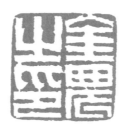

「금농지인」(金農之印), 정경 作

「금씨팔분」(金氏八分), 정경 作

을 나타냈던 예술가입니다.

— 정경이 전각에서 이룬 성취는 무엇이라고 보시는지요.

정경은 창작에서 통속적이었던 명나라 인풍을 반드시 혁신해야 한다고 생각했어요. 이러한 혁신 정신은 창작으로 이어졌습니다. 그는 옛것에 안주하지 않았고, 창의적으로 옛것을 흡수해 변화시키려고 노력했습니다. 그의 전각을 보면 장법은 명쾌하고 편안하며, 절도법으로 필의를 재현해냄으로써 명나라 전각의 통속성을 일신했습니다.

그의 도법을 보면 길이가 다른 많은 단절도(短切刀)를 이용해 차례로 잘라 들어감으로써 선의 흐름을 반듯하면서도 한편으로는 극단적으로 가늘게 표현해, 반듯한 직선 가운데 날카로움을, 온화함 가운데 율동감을 보여주고 있습니다.

정경의 창작은 한인을 모태로 했지만, 결코 한나라 인장에 구속받지 않았고, 또한 어느 일가에게 얽매이지도 않았습니다. 한나라 인장을 배운 기초 위에서 명나라 여러 작가들의 장점을 취해 스스로 길을 열어 웅건하고 고고한 새로운 인풍을 창조했던 것입니다.

이후 조지겸, 오창석, 제백석 등이 진나라와 한나라 인장 전통을 배우고 창신을 한 것은 모두 정경의 이러한 정신과 일맥상통하고 있습니다.

그가 편집한 인보로는 『용홍산인인보』(龍泓山人印譜)가 있고, 『서령사가인보』(西泠四家印譜), 『서령육가인보』(西泠六家印譜)가 있고, 정보지(鄭輔之)가 탁본한 『서령팔가인선』(西泠

八家印選) 안에도 그의 작품이 수록되어 있습니다.

━정경의 예술적 성취는 이후 어느 작가에게 계승되었는지요.

일찍이 정경이 "장래 나를 이어받아서 일어날 사람은 그밖에 없을 것"이라고 칭찬했다던 황이(黃易, 1744~1802)를 들 수 있습니다. 그의 자는 대이(大易), 호는 소송(小松), 추암(秋盦), 산화탄인(散花灘人)이며 절강성 인화(仁和) 사람입니다.

명산대천을 다니며 옛날 비갈(碑碣)을 수집해 금석고증에 뛰어났는데, 석경과 「범식비」(范式碑), 「삼공산비」(三公山碑) 등을 쌍구(雙鉤, 글씨를 베낄 때 가는 선으로 글자의 윤곽을 그려 내는 법)해 세상에 전파했는데, 그중에서 한·위나라 비갈 연구의 성취가 가장 크다고 합니다.

전각은 정경에게 친히 전수받았고 진·한나라 새인에 대한 깊은 연구가 있었습니다. 또한 송·원나라 제가들의 장점과 한·위·육조의 금석비각에서도 영향을 받아 스스로 웅건하고 혼후(渾厚)하며 우아한 면모를 창조했습니다.

칼로 짧게 부수고 파책(波磔, 한자의 서예 운필법의 일종. 일반적으로 예서에서 옆으로 긋는 획의 종필終筆을 오른쪽으로 흐르게 뻗어 쓰는 필법을 말함)은 능각(稜角, 뾰족한 모서리)을 이루며, 칼질을 수없이 하는 정형적 절파의 풍격은 황이에 이르러 더욱 정형화되었습니다. 이러한 점은 정경보다 뛰어나서, 정경은 자기를 이을 사람은 황이라 하며 크게 칭찬했던 것입니다.

황이가 인장을 새기면서 깨달은 "세심하게 인고를 그리고, 전각도를 사용할 때는 대담하게 한다"(小心落墨 大膽奏刀)라는

말은 전각계에서 줄곧 명언으로 받들고 있습니다.

그의 작품은 하몽화(何蒙華)가 정경의 작품과 합해 편집한 『정황인보』(丁黃印譜)에 나와 있고, 이외에 『추경암주인보』(秋景庵主印譜), 『서령사가인보』(西泠四家印譜), 『서령팔가인선』에서도 볼 수 있습니다.

━등파의 태두로 불리는 등석여도 청나라에서 빼놓을 수 없는 전각가가 아닌가 생각됩니다. 등석여의 예술세계에 대해서 설명해주시지요.

등석여(鄧石如, 1743~1805)는 처음 이름이 염(琰)이었으나 훗날 이름을 석여(石如)라 했습니다. 자는 완백(頑伯)이고 호는 완백(完白), 완백산인(完白山人)이며, 안휘성 회령(懷寧) 사람입니다.

집안이 가난해 17세 이후 짐지게를 지며 천하를 유랑했고, 진·한나라 이래 역대 금석 선본을 두루 열람했습니다.

그의 각고의 노력과 호학은 다른 사람들이 따라올 수 없을 정도였습니다. 양호(羊毫, 양털로 촉을 만든 붓)로 전서를 쓰고 전서 필법을 배우기 위하여 『설문해자』를 20번 베끼기도 했습니다. 여기에 수록된 9,353자를 20번 베껴, 근 20만 자에 달하는 전서를 쓰는 데 걸린 시간은 불과 반년이었다고 합니다.

예서를 배우기 위해 3년 동안 「사신비」(史晨碑), 「조전비」(曹全碑), 「서악화산묘비」(西嶽華山廟碑), 「백석신군비」(白石神君碑), 「장천비」(張遷碑), 「공선비」(孔羨碑) 등 열 종류의 한나라 비각을 각각 50번씩 썼다고 합니다. 이외에 이사의 「역산

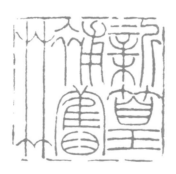

「신황보구림」(新篁補舊林), 등석여 作

비」(嶧山碑), 「태산각석」(泰山刻石), 한나라의 「개모석궐」(開母石闕), 「봉선국산비」(封禪國山碑), 「천발신참비」(天發神讖碑), 이양빙(李陽氷)의 「성황묘비」(城隍廟碑)와 「삼분기」(三墳記) 등을 100번씩 썼다고도 전해집니다. 이를 보면 그의 공력이 깊었음을 알 수 있습니다. 그는 또한 청나라 제일의 전서와 예서 명가로도 손꼽히고 있습니다.

— 등석여의 예술적 성취와 전각예술에 미친 영향은 무엇인지요.

그는 서예의 심후한 조예, 특히 한나라 「사삼공산비」(祀三公山碑)의 전서 결구를 흡수했기 때문에 전통 한나라 인장 문자의 속박을 받지 않고 직접 칼로 운용해 서예와 전각을 유기적으로 결합시킬 수 있었습니다.

등석여의 전각은 명·청나라에 유행했던 절파 등의 흐름에서 홀로 하나의 기치를 세웠기 때문에 이를 등파(鄧派)라 일컫습니다. 또한 그가 안휘성 사람이기 때문에 환파(皖派)라고도 합니다. 등파의 작가로는 오양지(吳讓之), 조지겸(趙之謙) 등이 있습니다.

문팽과 하진 이래 절파를 비롯해 모두 한나라 인장의 법도를 지키지 않음이 없었으나 등석여는 오히려 대담하게 소전과 비액(碑額) 등의 형태와 필의를 인장에 도입했습니다.

이러한 창조 정신은 전각예술에 신선한 바람을 불어넣어, 참고 범위와 지식 영역을 확대시켰던 것입니다. 이러한 정신은 이후 오희재, 서삼경, 조지겸, 황사릉, 오창석 등에게 깊은 영향을

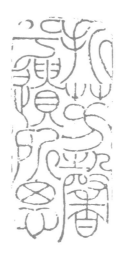

「절방형혜견소사」(折芳馨兮遺所思)
등석여 作

주었습니다.

그의 전각은 한나라 인문의 모나게 꺾는 것을 둥글게 전환해 굳센 것으로 바꾸었습니다.

등석여는 스스로 자신의 풍격을 강건아나(剛健婀娜)하다고 했습니다. 여기서 '강건아나'라는 말은 "강건하면서도 부드럽다"는 의미인데, 생각해보면 이율배반적인 말입니다. 그만큼 그의 인장의 풍격은 환파의 은밀하고 부드러운 자태와 절파의 힘차고 강인한 기세를 겸비했다 할 것입니다. 그의 작품은『완백산인전각우존』(完白山人篆刻偶存),『완백산인인보』(完白山人印譜),『등석여인존』(鄧石如印存) 등에 수록되어 있습니다.

— 등석여에게 영향을 받은 전각가들이 다수 있지만 바로 후에 영향을 받은 인물이 조지겸이 아닐까 생각됩니다. 조지겸은 어떤 예술가였는지요.

조지겸이야말로 전각의 역사에 있어 일대 획을 그은 작가입니다. 조지겸(趙之謙, 1829~1884)은 절강성 회계(會稽) 사람입니다. 그는 학식이 연박(淵博, 넓고 깊음)하고 다방면의 재능을 갖춘 청나라 말 걸출한 예술가로 시문, 회화, 서예, 전각, 비판 고증 등에서 뛰어난 성취를 이루었습니다.

그는 서예에서 심후한 공력을 쌓았는데, 회화에서도 뛰어남을 발휘했습니다. 세속을 벗어난 과감한 창신의 정신과 성취는 심지어 동시대의 전문화가보다 뛰어나 회화사에서 한 자리를 점유하며 이후 오창석과 제백석에게 커다란 영향을 주었습니다.

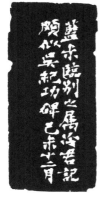

「정문위」(丁文蔚)와
그 구관, 조지겸 作

조지겸의 예서 작품(부분)

조지겸은 전각에서의 성취가 가장 뛰어났습니다. 젊었을 때 절파로 입문한 뒤에 진·한나라 새인과 송·원나라 주문인 및 환파 전각을 깊게 연구했습니다. 특히 등석여가 인장에 도입한 소전과 비액 형식에서 많은 영향을 받았습니다.

이후 그는 여기에서 발전하고 범위를 확대해 진·한 새인 이외에 전폐(錢幣, 오래된 화폐문자)와 조판(詔版, 진나라 때 황제의 조서), 경(鏡), 전(磚), 봉니 및 위진남북조의 묘지명과 조상기(造像記) 등의 문자에서 법을 취한 다음 이를 모아 녹여서 새로운 세계로 나아갔습니다.

조지겸 같이 작품이 다채롭고 아름다웠던 작가는 일찍이 없었습니다. 이러한 점에서 그는 등석여 이후 시대를 관통하는 공헌을 했고, 새롭고도 넓은 길을 개척해 전각 발전에 큰 발자취를 남겼습니다.

━ 조지겸이 전각으로 이룬 성취를 말씀해주신다면 어떤 것이 있는지요?

백문과 주문을 막론하고 그의 성취는 이전의 대가인 정경과 등석여를 초월했습니다. 명·청나라 이래 전각계에서 조지겸은 가장 창조성이 풍부했던 전각가입니다. 그가 새긴 관지(款識)는 이전 사람에게 없던 창조이고 성취 또한 대단하다고 평가됩니다.

구관은 단도법으로 흔히 보이는 음각의 해서를 새겼을 뿐만 아니라 「용문이십품」(龍門二十品) 중에서 「시평공조상기」(始平公造像記)의 방법으로 양각의 관지를 새기기도 했습니다.

「절묵지보화」(節墨之寶貨)
화폐문자(貨幣文字)

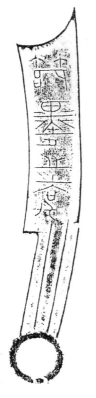

『고폐문편』(古幣文編)에
나와 있는 화폐문자
'절'(節) 자

節

節

三一一

이외에 북위 조상기 문자의 웅건하고 기이하며 흐드러진 풍모를 재현했고, 또한 졸박·과장·변형의 방법으로 도상들을 구관에 도입하기도 했습니다. 이로부터 종래에 단지 일을 기록하고 시문만 새겼던 구관이 몰라보게 풍부하고 다채로워졌습니다. 이는 이후 구관 형식에 새로운 길을 열어준 것이기도 합니다.

▬ 석고문 임서로 유명한 오창석도 후대에 큰 영향을 미쳤습니다. 국내 전각가들에게도 상당한 영향을 미친 것으로 알려져 있는데요. 오창석의 작품세계에 대하여 말씀해주시지요.

오창석(吳昌碩, 1844~1927)은 처음 이름이 준(俊), 준경(俊卿)으로 자는 창석(昌碩)이고, 호는 부려(缶廬)입니다. 70세 이후 창석(昌碩)으로 불렸고, 절강성 안길(安吉) 사람입니다.

그는 어려서는 부모의 후원을 받았지만, 스스로도 각고의 노력을 했습니다. 중년에 소주(蘇州)를 여행했을 때 익숙하게 알고 있었던 감상가 오대징(吳大徵)과 오운(吳雲)의 집에서 대량의 고대 문물을 접하고 식견이 높아졌습니다. 그는 서예에 깊은 조예가 있고 회화와 전각의 출발점이 다른 사람에 비하여 앞섰습니다. 행초서는 굳세고 세련되며 소품이라도 그 기세가 사람을 압도할 정도였습니다.

무엇보다 전서의 성취가 가장 높습니다. 수십 년간「석고문」을 익혔고, 다시「낭야대각석」「태산각석」의 필의를 섞어서 스스로 자기만의 서체를 확립했습니다.

일찍이 봉니에 주목해 봉니의 쪼개진 맛과 터진 맛을 그대로

살려 작품에 응용했습니다. 그의 칼의 몸통[刀身]으로 인면을 때리면서 격변(擊邊, 인장의 변을 두드려 깸)을 시도했는데, 이는 한인에서 느낄 수 있는 세월의 흔적을 가져오기 위함이었습니다. 이렇듯 인면의 가장자리를 인위적으로 깨는 작업은 오창석으로부터 비롯된 것입니다.

오창석이라고 하면 떠오르게 되는 것이 그의 석고문 임서입니다. 전서의 특징은 균간이 같은 것입니다. 그러나 오창석이 임서한 석고문을 보면 글자를 좌우로 양분했을 때, 오른쪽 부분이 올라가 있는 것을 볼 수 있습니다. 이렇게 균간이 맞지 않게 나타냄으로써 자기만의 풍격을 만들었던 것입니다.

━ 특히 오창석이 전각에서 이룬 성취를 말씀해주신다면 어떤 것이 있는지요.

전각은 처음 절파를 배운 후에 다시 등석여, 오희재, 조지겸의 영향을 받았고, 계속 근본을 찾아 거슬러 올라가 진·한대의 작품들을 스승으로 삼았으나 그렇다고 거기에 얽매이지는 않았습니다.

석고문의 고박한 특징을 인장에 도입했기 때문에 전법, 장법, 도법이 모두 다른 작가와는 차별되었습니다.

또한 회화의 이론을 전각에 도입했기 때문에 더욱 예술성이 풍부할 수 있었습니다. 오창석은 등석여와 조지겸의 영향을 받아 문자를 취하는 범위를 넓혔지요. 인장 밖에서 인장을 구하는 인외구인(印外求印)을 본받아 진·한나라의 새인과 환파·절파의 핵심을 계승했습니다.

이와 동시에 주·진나라의 비각, 한나라의 금석, 육조문자 및 전문(磚文), 전폐, 봉니, 와당 등에서 새로운 경지를 개척해 전각작품에 새로운 정취와 생명력을 불어넣었습니다.

백문인은 고박하고 중후하며, 한나라 착인(鑿印, 전쟁 등으로 인하여 현장에서 직접 새기는 것, 깔끔하지 않음)을 모방해 장군인의 정취를 깊게 얻었습니다. 주문인에는 종종 봉니의 법이 나오는데, 이는 이전 사람에게는 없었던 것입니다. 특히 만년에는 경지가 더욱 무르익어 입신의 경지에 이르렀습니다. 구관은 해서를 위주로 했습니다.

그는 일반 전각가들이 사용하는 예리하고 모난 작은 칼을 개조해 칼끝이 뭉툭한 둥근 칼자루(鈍刀, 무딘 칼)를 사용했습니다. 아울러 젊었을 때 절파의 절도법(切刀法, 칼을 끊어서 새김)을 사용했지만, 중년 이후에는 오희재의 충도법(衝刀法, 칼을 밀어서 새김)과 전송의 절도법에서 깎는 도법을 종합하여 둔도(鈍刀)로 굳세게 들어가는 도법을 운용했습니다.

작품집으로는 『고철쇄금』(苦鐵碎金), 『오창석인보』(吳昌碩印譜), 『삭고려인존』(削觚廬印存), 『부려인존』(缶廬印存), 『부려집』(缶廬集) 등이 있습니다.

━ 오창석과 쌍벽을 이뤘던 전각가로 제백석을 언급하지 않을 수 없습니다. 제백석은 어떤 전각가였는지요.

그의 본명은 제황(齊璜, 1864~1957)입니다. 호남성 상담(湘潭)의 백석장(白石莊)에서 태어났기 때문에 자를 백석이라 했습니다. 어려서 집이 가난해 목동, 목수, 조각장으로 일했고 초

「안길오준경창석고장금석서화」
(安吉吳俊卿昌碩攷藏金石書畫)

「호주안길현」(湖州安吉縣)

「석인자실」(石人子室)

「천심죽재」(千潯竹齋)

오창석 전각작품

오창석의
문인화 작품
「도실도」(桃實圖)

상화를 업으로 삼기도 했습니다.

27세에 문인·화가들을 만나고서부터 정식으로 시문과 회화를 배우기 시작했습니다. 30세에 정식으로 인장을 연구했습니다. 정경과 황이가 남긴 절파의 인보를 보고 매우 경탄해 10년간 각고의 노력 끝에 비로소 현저한 성취를 이루었습니다.

40세 이후 명산대천을 5차례나 유람하면서 많은 산수화를 그렸습니다. 군벌이 혼전을 이루었던 50세 이후 난리를 피해 북경에 갔고, 60세 이후 완전히 북경에 정착해 서화와 전각을 팔아 생활했습니다. 그는 생전에 "나는 시가 첫째, 전각이 둘째, 글씨가 셋째, 그림이 넷째다"라는 말을 남겼습니다.

그는 모택동과 동향이기도 했는데 중앙미술학원 교수를 역임했습니다. 중앙미술학원 서비홍 총장이 그를 찾아가서 교수를 맡아줄 것을 요청했을 때, "나같이 무식한 사람이 어떻게 그런 자리에 갈 수 있냐"고 했다는 일화가 있어요.

그의 회화는 전통 기법을 계승하고, 민간예술의 순박함과 문인화의 세련된 필묵을 겸했습니다. 제백석 이전의 문인화 소재라는 것이 매란국죽과 소나무, 연꽃, 목단 등이었어요. 그런데 제백석이 우리 주위에서 볼 수 있는 나팔꽃, 배추, 무, 고추, 물소, 잠자리 등 친근한 소재로 그림을 그리기 시작했습니다. 제백석이 어려서부터 보았던 것을 소재로 한 것이지요.

제백석은 이처럼 더 넓은 범위에서 그림의 소재를 찾아 신선한 구도의 작품을 그려냈습니다. "그림을 그리는 것은, 닮음과 닮지 않음 사이에 있다. 너무 닮은 것은 세속에 아첨하는 것이

고, 하나도 닮지 않은 것은 세상을 속이는 것이다"(作畵 在似與不似之間 爲妙 太似爲媚俗 不似爲欺世)라는 유명한 말을 남겼습니다.

앞에서도 언급했지만, 제백석은 전각에 대칭미와 균제미를 뛰어넘는 파격미를 도입했어요. 이를 통해 새로운 세계를 연 것입니다. 개인적인 생각인데, 제백석이야말로 파격미의 효시라고 봐요.

제백석은 진·한인을 모본으로 삼지 않았던 것 같습니다. 그는 창신을 택한 것입니다. "진·한대의 각을 한 것도 사람이고, 현재의 나도 사람인데 굳이 같은 사람끼리 본받을 필요가 있을까." 이것이 그의 생각이었습니다. 여러 사람의 것을 배웠다면 그의 독특한 풍격은 이루기 어려웠을 것이라고 봅니다. "예술에 있어서는 자신의 길을 개척해야지 남의 흉내만 내서는 노예가 될 뿐이다"라는 내용의 문장을 그가 새긴 구관에서 본 적이 있습니다.

그의 작품은 국내외에 많이 유행했고, 저작으로는 『차산음관시초』(借山吟館詩草), 『백석시초』(白石詩草), 『백석인존』(白石印存), 『백석노인자술』(白石老人自述) 등이 있습니다.

━ 제백석이 제자들의 전각을 보고 첨삭해준 것이 남아 있다고 하는데 소개해주실 수 있는지요.

제백석이 제자들이 전각을 하고 종이에 찍어온 것을 보고 그 자리에서 평을 적어놓은 것이 있습니다. 『제백석수비사생인집』(齊白石手批師生印集)이란 책인데, 그의 제자 공재, 숙도, 경동

제백석의 문인화 「자칭」(自稱)

此印近拙拙者古也時流不能知其中之三昧

『제백석수비사생인집』
(齊白石手批師生印集)에
나와 있는 작품평
「간지」(幹之)
此印近拙 拙者古也
時流不能知其中之三昧
이 각은 졸박함에 가깝다.
졸박함이란
예스럽다는 말이다.
세속의 전각가들은
그 속에 있는 진수를
알지 못한다.

「반식인신」(潘式印信)
無傚琢氣 自然古雅印
好刻手也
억지로 쪼아서 만든
기미가 없다. 자연스럽고
고아(古雅)하니 각을 하는
솜씨가 훌륭하다.

忠字上有餘紅尉字下有餘紅与一印大局未合者忠尉二字上下餘紅与也

「마충위인」(馬忠尉印)

忠字上有餘紅
尉字下有餘紅
與一印大局未合者
忠尉二字上下餘紅均也
글자 충(忠) 위에 여백이
많다. 위(尉) 글자
아래에도 여백이 많다.
하나의 인장 안에 이러한
것은 합당하지 않다.
충위(忠尉) 두 글자의
위아래 여백이
너무 균일하다.

과 자기의 전각을 스스로 비평하고 있습니다. 제자의 것은 주로 칭찬을 많이 해주고 있습니다. 칭찬은 고래도 춤추게 한다는 말이 있잖아요. 이를테면 "요즈음 전각을 한 것 중에 이것이 최고네" "전각작품이 편안해 보인다" 등 여러 가지가 있어요. 그중에서 재미있는 것이 있어서 원래 자료와 함께 제 나름대로 해석을 해봅니다.

━ 명·청대 작가들을 살펴보았는데 근대 작가 중 인상에 남는 작가가 있다면 소개해주시지요.

왕장위(王壯爲, 1909~1998) 선생이 있습니다. 제가 대만에 갔을 때 직접 뵙고 받은 전각작품이 있습니다. 왕장위 선생은 하북 역현(易縣) 사람이에요. 1949년 국민당 정부와 함께 대만으로 오셨고요. 서예와 전각이 모두 경지에 다다랐다고 평가되고 있습니다.

타이베이 사범대학 교수와 문화대학 예술연구소 교수를 역임했고, 중화민국 전각학회를 창립하셨어요. 타이베이 고궁박물원 고문을 역임하셨는데, 대만 근현대 중요 서예·전각가 가운데 한 분입니다.

왕장위 선생은 서예와 전각에 두루 능했는데, 서예는 이왕(二王, 왕희지와 왕헌지)과 저수량(褚遂良)의 영향을 받았고 거기에 더해 심윤묵(沈尹默)의 영향을 받았습니다.

전각작품은 그 면모가 다양합니다. 갑골, 금문, 간백(簡帛), 각종 고문자를 모두 전각에 사용하셨거든요. 초년에 조지겸, 황사릉을 법으로 취하고 전각과 서예의 관계에 대해 파악했다고

「오금연재」(烏金硯齋), 왕장위 作

「영정치원」(寧靜致遠), 왕장위 作

들었습니다. 그가 새긴 원나라 때 주문 스타일의 각풍을 보면 인면은 간결하고 전아(典雅)합니다. 인문이 자연스러운 필묵의 정취를 표현하고 있고요.

한인으로 충실한 기본을 다진 후 역대 명가의 장점을 흡수했습니다. 오창석의 졸박한 격조에 대한 이해가 남달랐고, 방촌에 웅장하고 예스러운 맛(雄渾蒼莽)을 담아 인위적으로 만든 흔적을 찾아볼 수 없습니다. 행초서로 새긴 구관은 그의 독창성을 더욱 극대화시키는데 붓과 칼의 거리감을 전혀 느낄 수 없습니다. 1998년 작고하실 때까지 일생 이론과 창작을 겸했고, 서예와 전각의 결합으로 형성된 격조 높은 예술세계를 보여주었으며 전통을 계승하고 새로움을 개척한 예술가로 추앙받고 있습니다.

━ 국내 작가 가운데 대표적인 전각가를 꼽는다면 어느 분인지요.

철농(鐵農) 이기우(李基雨, 1921~1993) 선생을 들 수 있습니다. 근현대의 본격적인 전각가로 오세창 선생보다는 오히려 이기우 선생이 아닌가 생각됩니다. 이기우 선생의 자는 태섭(兌燮), 호는 철농이며 서울에서 태어났습니다. 교육자 집안에서 태어나 일생을 전각에 전념한 전각가로서 한국서예가협회 대표위원과 한국전각협회 회장을 역임했습니다.

일찍이 무호(無號) 이한복(李漢福)과 위창(葦滄) 오세창 그리고 당시 일본의 전각 대가인 이다 슈쇼(飯田秀處) 등에게 서예와 전각을 사사했습니다. 그중에 가장 영향을 많이 준 스승은

오세창으로 그는 추사에서 오경석-오세창-이기우로 이어지는 한국서예와 전각의 맥을 이어준 한국 근대 전각의 대가입니다. 이기우 선생은 오세창을 통해 전통적인 예술정신을 정하고 전각수업을 들었으며 전각 관련 문헌을 연구했습니다. 이로써 전각가의 길을 본격적으로 걸어나가게 되었습니다.

이기우 선생은 주로 개인전을 통해 독창적인 작품세계를 발표했습니다. 1955년에 '철농전각소품전'(鐵農篆刻小品展)이라는 국내 초유의 전각전을 개최했는데, 전각예술의 불모지인 한국 서단에서 전각을 독립된 전시로 공개함으로써 선각자적인 면을 보여주었습니다.

이기우 선생은 역대 대통령의 인장을 제작하는 등 많은 전각 작품을 남겼으며, 저서로는 그의 전각 생활 37년을 정리해 1972년에 발행한 『철농인보』(鐵農印譜) 전 3권이 있습니다.

━ 한국 작가 중 현대 작가를 한 분 정도 더 꼽는다면 어느 분이겠습니까?

여초(如初) 김응현(金膺顯, 1927~2007) 선생입니다. 자는 선경(善卿)이요 호는 여초입니다. 본관은 안동이며 서울에서 태어났습니다. 안동 김씨 명문가 출신인 김응현 선생은 형 일중(一中) 김충현(金忠顯), 동생 백아(白牙) 김창현(金彰顯)과 함께 형제 서예가로 유명하며, 동방연서회 회장과 한국전각학회 회장 그리고 국제서법예술연합한국본부 이사장 등을 역임했습니다.

김응현 선생은 어려서부터 가학(家學)을 통해 서예와 한학을

「학수천세」(鶴壽千歲), 이기우 作, 98.5×65cm
종이에 먹, 황창배미술관 소장

「이운산장」(怡雲山莊), 이기우 作

「이기우철농인신장수」(李基雨鐵農印信長壽), 이기우 作

익혔으며 여러 해 동안 동방 문자와 서법의 원류를 찾는 연구에 몰두했습니다. 오체(五體)에 능했으며 특히 육조해서(六朝楷書)에 뛰어났습니다,

김응현 선생의 전각은 글씨와 함께 이미 1949년 초에 시작했는데 중학생 시절에 새긴 조부 동강(東江) 김녕한(金甯漢)의 인장을 보고 당대의 저명한 서화가이며 감식가인 구룡산인(九龍山人) 김용진(金容鎭)으로부터 "오창석의 후생"이라는 극찬을 받았습니다. 이후『전황당인보』(田黃堂印譜)와 중국의 여러 인장[한인, 오창석 인영] 등을 보면서 독자적으로 전각을 공부했으며, 특히 진·한인을 모범으로 삼았고 서(書)로써 인장에 들어간다는 이서입인(以書入印)의 학습방법을 취했습니다.

김응현 선생의 인보는 1973년에 간행한『여초인존』(如初印存)과 1996년의『김응현인존』(金膺顯印存)이 있는데, 그의 전각 학맥은 초정(艸丁) 권창륜(權昌倫)과 구당(丘堂) 여원구(呂元九) 등이 이어가고 있습니다.

— 우리나라에서 두 분의 전각가만을 조명하기엔 아쉬움이 있습니다. 좀더 소개해주신다면 어떤 분들이 있겠습니까?

설송(雪松) 최규상(崔圭祥, 1891~1956) 선생입니다. 김제에서 출생해 살다가 중년에 전주에 이거했습니다. 전서와 전각에 능한 최규상 선생은 처음에는 성리학자이자 명필로 알려진 석정(石亭) 이정직(李定稷)의 문하에서 서예와 전각에 대한 기본 소양을 배웠으며, 후에 성재(惺齋) 김태석(金台錫)에게 전(篆)·

「청백전가팔백년」(淸白傳家八百年), 김응현 作

예(隸)와 전각을 사사해 상당한 경지에 이르렀습니다.

그의 인장은 효산(曉山) 이광렬(李光烈, 1885~1966)이 남긴 『수명루인보』(水明樓印譜)에 김태석, 이광렬의 인장과 함께 많은 인영이 남아 있습니다. 『수명루인보』 서문을 보면 "효산과 설송은 김태석에게 전·예와 전각을 배웠고 특히 설송은 소질이 많아서 성재의 총애를 받았다"라고 기록되어 있습니다.

그리고 석봉(石峯) 고봉주(高鳳柱, 1906~1993) 선생입니다. 충청남도 예산에서 출생했고, 일본에서 오랫동안 작가 생활을 영위하다가 귀국하셨는데, 국내보다 일본 전각계에 더 유명하게 알려져 있습니다. 27세 되던 1932년에는 평생 스승인 일본 근대 서예의 아버지라 일컬어지는 비전정천래(比田井天來, 1872~1939)에게 본격적인 서예·전각을 배우게 되었으며, 31세에 오창석의 전각 제자인 하정전려(河井筌廬)의 문하에서 전각을 지도받으며 그의 예술을 더욱 심화시켰습니다.

고봉주 선생의 전각은 진한(秦漢)의 고법을 기초로 합니다. 금문·고새·봉니를 연구해 질박하면서도 중후하고 고아한 아취를 겸비한 세계를 이루었습니다. 또한 오창석을 비롯한 청대 명가들을 섭렵해 작품의 품격미를 자아냈으며 질감이 뛰어났습니다. 전각의 선질(線質)은 기운이 생동하면서도 소박함을 껴안고 참됨을 머금고 있다[포박함진(抱朴含眞)]고 축약할 수 있습니다. 또 한 가지 고봉주 선생 전각의 두드러진 특징은 원방의 일체 미학사상으로, 그의 작품을 살펴보면 둥근 것 같지만 둥글지 않고 모난 것 같지만 모나지 않은 대립적 통일의 묘미

를 관찰할 수 있습니다. 고봉주 선생의 전각 예맥은 석헌(石軒) 임재우(林栽右)와 청람(靑藍) 전도진(田道鎭) 등으로 이어지고 있습니다.

심당(心堂) 김재인(金齋仁, 1912~2005) 선생은 강원도 양구에서 태어났습니다. 근대 전각의 대가인 김태석으로부터 서예와 전각을 사사했습니다. 전서와 예서를 즐겨 썼으며 조지겸의 서예와 전각을 좋아해 본인의 서풍과 중후한 인풍(印風)을 형성하는 좋은 본보기로 삼았습니다.

김재인 선생은 한국전각협회의 창립회원이면서 회장직을 오랫동안 맡아 협회를 이끌며『대동인보』를 발행했습니다. 그리고 우리나라 최초의 전각공모전인 1979년 동아미술제 전각 부분을 심사했으며 '대한민국미술대전' 심사위원장을 역임했습니다.

청사(晴斯) 안광석(安光碩, 1917~2004) 선생은 경남 김해에서 태어났습니다. 1917년 일제 징용을 피하고자 사문(寺門)에 들어가 동래 범어사의 하동산(河東山) 큰스님 밑에서 불도를 닦았습니다. 그런 가운데 글씨를 쓰고 나무토막에 글을 새기는 일을 즐기는 청사의 모습을 지켜본 큰스님이 정식으로 전각을 배우기를 권해 소개한 이가 큰스님의 외삼촌인 오세창입니다.

이러한 인연으로 1942년부터 절과 서울을 오가면서 7년이나 가르침을 받으며 도필생애(刀筆生涯)의 역정이 시작되었습니다. 1952년에는 중국 갑골학의 대가인 동작빈(董作賓, 1895~1963)에게 갑골문을 배웠습니다.

「매경한고발청향」(梅徑寒苦發淸香)

고봉주 作

안광석 선생의 전각 작업 영역은 갑골·종정·고전(古篆)·대전·소전·한인·새인·무전·조충전·초형에 걸쳐 어느 영역도 소홀히 하지 않고 시종일관 천착했습니다.

안광석 선생은 1996년에 연세대학교 박물관에 전각 920과를 포함해 수장 유품 1,027점을 기증했습니다. 선생의 전각은 그의 저서인『이여인존』(二如印存),『법계인류』(法界印留)와 1997년 연세대학교 박물관에서 발행한『전각·판각·서법 청사 안광석』에서 볼 수 있습니다.

━ 일본의 전각가 가운데 대표적인 작가를 꼽는다면 어떤 분이 있는지요.

일본의 전각가 가운데는 오창석의 전각 제자인 하정전려(河井荃廬, 1871~1945)가 있습니다. 석봉 고봉주 선생의 스승이기도 했습니다. 어려서부터 금석학을 깊이 연구했고, 올바른 인학을 일본에 펼치려고 노력했습니다. 27세에 오창석에 대한 존경으로 편지를 보냈는데 오창석으로부터 답장을 받게 됩니다. 이후 편지를 통한 첨삭지도를 받습니다. 드디어 30세 때 오창석을 찾아가 제자가 되었고, 30여 년간 중국에 머무르면서 뛰어난 서화나 서적을 상당히 모은 것으로 알려졌습니다. 특히 조지겸을 중심으로 명품을 모았는데, 1952년엔 일본에서 조지겸전(趙之謙展)을 개최할 정도였어요. 중년 이후엔 전각작품 제작을 꺼렸는데, 납득되지 않는 작품을 후세에 남기고 싶지 않다는 생각에서였다고 합니다. 특이한 사실은 조선의 마지막 황태자 이은(李垠, 1897~1970)의 성명인과 아호인「명신재」(明

「이왕은인」(李王垠印)　　　　　「명신재」(明新齋)

하정전려 전각작품

「삼우칠십이후작」　　　　　　「굉감」(轟龕)
(杉雨七十以後作)

매서적 전각작품

新齋) 인장을 새겼다는 것입니다.

한 사람 정도를 더 꼽는다면 매서적(梅舒適, 1914~2008)을 들 수 있을 듯합니다. 일본 전각계는 관동인파(關東印派)와 관서인파(關西印派)로 나눕니다. 관동인파는 동경을 중심으로 전일본전각가연맹(全日本篆刻聯盟)이 활동하고 있으며, 대표작가는 소림두암(小林斗庵, 1916~2007)입니다. 관서인파는 오사카와 교토를 중심으로 일본전각가협회(日本篆刻家協會)가 활동하고 있으며, 대표작가로는 매서적을 들 수 있습니다. 일본전각은 도법에서 한국과 중국에 비해 칼의 흔적[刀痕]을 표면에 강하게 드러내는 것이 특징입니다.

매서적의 전각작품을 보면 우아하고 격조가 있습니다. 새긴 문장을 보면 한문을 잘한 것 같습니다. 특히 시를 많이 읽은 듯한데, 인문의 선문(選文)이 굉장히 격조가 있습니다.

「장청연인」(張淸淵印), 왕장위(王壯爲) 作

漢魏金印 華麗繁穰 後世印人少學之者
予偶爲儗倣 悟其筆勢出於隸磔
此前賢所未道者 記之 壯爲癸丑

한나라와 위나라의 금인은
화려하고 번성했다.
후세에 (한위금인풍漢魏金印風을) 배우려는
인인(印人)이 적었다.
나는 우연히 모방을 하다가
그 필세가 예서의 책(磔)에서
나왔음을 깨달았다.
이 점은 전현들께서
아직까지 말한 적이 없다.
장위(壯爲)가 계축(癸丑)에 기록하다.

漢魏金印華褏繁穰後
世印人少學之者予偶為幾
微懷壬節予勤力出於轆轤此
開賢而未道之記之壯為登丑

「원파」(爰皤), 왕장위(王壯爲) 作

甲寅正月 大千居士回臺 作畵新署爰皤 四月初日
七十六歲生日 琢此爲壽 爰字有攀援嬉戲之象
壯爲六十七歲幷識

갑인(甲寅) 정월이다.
대천거사(大千居士)가
대만으로 돌아왔다.
그림을 그리고 원파(爰皤)라고
새롭게 관서(款署)를 했다.
4월 초하루는 76세 생일이다.
이 인장을 새겨서
장수를 기원한다.
원(爰) 자는 다른 물건을 잡고 오르면서
놀고 즐기는 상이다.
장위(壯爲) 67세다.
아울러 기록하다.

甲寅正月
大子在土回壽兆疆邦
至愛朕四月初一七十六

筆生口瑒姒為壽爰乙
不琴援嬉我之參牲為
小七七筆并俊

「획렴재주」(獲廉齋主), 왕장위(王壯爲) 作

靑山杉雨先生 近得楊鎑崖壺月軒記眞跡
喜以名齋 屬爲刻此 壯爲乙卯

아오야마 산우(靑山杉雨) 선생이 요즈음에
양철애(楊鎑崖)의 「호월헌기」(壺月軒記)
진적(眞跡)을 취득했다.
기뻐서 집의 이름으로 삼았다.
부탁으로 이 인장을 새기다.
장위(壯爲) 을묘(乙卯)

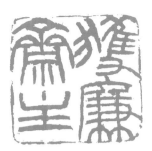

青山於自先生近為

楊築崖盦於軒

記言跡春以名盦

屬為之記此為乙卯

「료이자오」(聊以自娛), 왕장위(王壯爲) 作

傳吳缶老刻印 以刀身擊邊 再於鞋底擦磨之
欲其古也 石濤云 古者識之具也 與古爲新 與新爲古
爲之皆在人尒 解者其謂之何 至慈索刻 漸者六十九歲

오부로(吳缶老, 오창석)는 각을 할 때
칼몸으로 가장자리를 치고
다시 가죽신 바닥에 문질렀다고 전해진다.
각을 예스럽게 하고자 해서다.
석도(石濤)가 이르기를,
"예스럽다는 것은 모두 갖춘 것"이라고 했다.
옛것을 새롭게 하고
새로운 것을 예스럽게 하는 것은
모두 사람에게 달린 것이다.
이를 이해할 사람,
누가 있으리오.
지자(至慈)의 요청으로 새기다.
점자(漸者) 69세.

제12장 ┃ 전각실기 : 전각 작업 전 과정에 대한 이해

━ 앞서 대만에 가셨을 때 스승이신 이대목 선생님께 전각 작업의 전 과정을 실제로 보여달라고 말씀하셨습니다. 선생님께서도 그 과정을 설명과 함께 실제로 보여주실 수 있으신지요.

이 책이 전각의 실기에도 초점을 맞추는 만큼 당연히 작업 과정에 대한 설명이 필요하다고 생각합니다. 앞에서 모각하는 방법을 설명한 것과 큰 차이는 없습니다.

먼저 연습용 석재를 구입해야 할 것입니다. 일단 구입한 후에는 전각을 새길 면을 평평하게 하는 작업이 필요합니다.

인면은 인장에다 인문을 새기는 면을 가리키는 것입니다. 인면을 갈 때 먼저 거친 사포로 결을 제거하고, 그런 다음 다시 고운 사포로 갈아서 평평하고 깨끗하게 정리합니다. 사포로 말하면 150방 정도의 거친 사포로 갈고, 다시 800방 정도의 가는 사포로 갈아주어야 합니다. 만약 이전에 새겼던 것을 갈려면 먼저 회전 숫돌을 이용하면 시간을 절약할 수 있습니다.

다섯 손가락으로 인장을 잡고 힘써 평평하고 고르게 갈아야 하는데, 끊임없이 인장을 잡는 방향을 전환해야 인면이 기울어

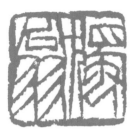
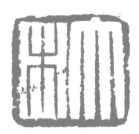

「독옹」(獨翁)　　　　　「대목」(大木)

「미수호복」(眉壽胡福)　　　「곡굉루」(曲肱樓)

작가의 스승인 이대목 선생의 전각작품

지는 것을 방지할 수 있습니다. 8자형으로 왕복하며 천천히 갈면 적절하게 완성할 수 있습니다. 사포질은 유리판 위에서 평평하게 가는 것이 가장 좋습니다. 책상 면이 평평하지 않으면 인면의 네 모서리가 평평해지지 않을 수 있거든요. 수평을 맞추기 위해 유리판 위에 가는 것이지요.

인면을 사포로 갈아주는 것은 구입한 인장석에는 초칠이 되어 있기 때문입니다. 이렇게 초칠이 되어 있으면 인면에 인고를 작성할 때 붓으로 글씨가 쓰이지 않습니다.

━ 인장에 새기기 위해서 인면을 다듬고 난 후에는 어떤 작업으로 이어지는지요.

다음으로는 인고를 설계해야지요. 인장에서 가장 중요한 것은 장법, 즉 인고의 설계입니다. 행을 나누어 포치할 때 주문과 백문, 세밀하고 정제된 것과 자유분방한 것을 막론하고 종이에 반복해 설계한 뒤에 그중에서 가장 마음에 드는 것을 골라 인고로 삼습니다.

인고를 위해서는 채전(採篆)을 해야 합니다. 채전이란 말은 일반적인 용어는 아니고 제가 쓰는 말이에요. 전서 가운데 어떤 문자를 채택해 인고를 만들 것인지를 연구해야 합니다. 한마디로 내가 새기고자 하는 전서의 문자를 선택하는 것이지요. 갑골문, 금문, 소전, 그 밖에 각 명가들이 새긴 전각의 전서를 정리해보고 그중에서 마음에 드는 문자를 선정해야 합니다.

이러한 작업은 종이에 미리 그려보는 것이 중요합니다. 종이에 이리저리 다양하게 인고를 해보는 것이지요. 장법에 따라서

글자를 다양하게 배치해보고, 그중에서 제일 마음에 드는 것 하나를 골라서 인면에 옮기게 됩니다.

—인고를 만들고 난 후에는 바로 돌에 새기는지요.

먼저 인고를 돌에 옮깁니다. 설계한 인고를 반대로 뒤집어서서 인면에 옮겨야 새긴 뒤에 뒤집어 쓴 글씨가 바른 글씨로 찍혀 나옵니다. 이렇게 인면에 거꾸로 쓰는 것을 반서(反書)라고 합니다.

숙련된 사람은 직접 인고를 인면에 뒤집어 쓰는데, 이는 상당한 경험과 실력이 필요합니다. 연필로 인면에 대체적인 안배를 한 다음 다시 모필에 먹을 묻혀 써도 무방합니다. 뒤집어 쓴 글씨가 잘못되는 경우를 방지하기 위해 투명하거나 반투명한 종이에다 인고를 설계한 뒤에 인고 뒷면에 나타난 뒤집어쓴 글씨를 인면에 그대로 모사하기도 합니다.

저는 처음부터 붓으로 인고를 했는데, 이러한 것이 습관이 되면 별다른 어려움이 없어요. 힘들어도 처음부터 이렇게 붓으로 하는 것이 좋습니다.

—인고를 돌에 옮긴 후에는 칼을 어떻게 운용해 인장을 새기시나요?

앞에서 칼을 쥐는 집도법과 운용하는 운도법에 대한 설명을 했기에 자세한 설명은 생략하겠습니다. 실제로 인장을 새기는 칼을 잡는 방법은 사람에 따라 다릅니다. 가장 좋은 집도법은 단지 손목의 동작이 편리하고 완력을 모두 발휘할 수 있도록 하는 것이에요.

인고를 한 후 거울에 비추어 맞게 썼는지 확인하는 과정

인장을 새기다 보면 처음 인고를 만들었을 때와 생각이 바뀔 수 있어요. "이렇게 하려고 했는데, 하다 보니 이렇게 하는 게 더 좋겠다" 하는 순간이 있습니다. 그때는 더 좋은 쪽으로 해서 새기게 됩니다. 여기서 이야기하고 싶은 것은 인장을 새기면 칼을 잡거나 운용하는 데 정해진 법칙은 없다는 것입니다. 단지 그 상황에 맞는 최선을 선택할 뿐입니다.

대담주도(大膽主刀)라는 말이 있어요. 대담하고, 과감하게 칼을 쓰라는 말인데, 전각도를 잡고 새길 때에 기억할 필요가 있습니다.

한편으로, 인장을 새길 때 나오는 돌가루를 입으로 불게 되면 자칫 폐에 들어가게 할 수 있기 때문에 다섯째 손가락 혹은 넷째 손가락으로 인장을 새김과 동시에 닦아내도록 합니다.

━여기서 드는 한 가지 의문은 주문과 백문, 즉 양각과 음각을 새기는 방법에 차이가 있는지입니다.

큰 틀에서 특별한 차이가 없어요. 먼저 백문은 인면에 먹으로 쓴 글씨의 흔적을 새기는 것입니다. 하나의 필획마다 두 차례에 걸쳐 새김을 완성하는 것을 쌍도법이라 합니다.

새기면서 유의해야 할 것은 필획의 전절(轉折)과 각 필획의 기필(起筆)과 수필(收筆) 부분을 중시해 새기는 것입니다. 전절에는 둥긂과 모남이 있고, 기필과 수필에도 둥긂, 모남, 뾰족함의 다름이 있으니, 반드시 이러한 필의를 살려서 새겨야 합니다.

제백석은 쌍도법이 아닌 단도법으로 새기고 수식을 가하지 않았기 때문에 자연스러운 정취를 나타낼 수 있었습니다. 만약

「둔세무민」(遯世無悶), 박원규 作
2022년

필획의 깨짐이 제어할 수 없을 정도로 법도를 잃으면 오히려 단조롭고 섬약해지기 때문에 필획의 경중과 조세를 충분히 나타낼 수 있을 정도로 새깁니다.

제백석의 경우는 작품가격이 주문이 백문보다 비쌌어요. 그가 붙여 놓은 가격표를 보면 백문은 6만 원을 받고, 주문은 10만 원을 받았다는 기록이 있거든요.

— 앞에서 전각의 모각에 대해서도 말씀해주셨는데, 초학자가 전각도를 들었다고 해서 마음대로 새길 수 있는 것이 아닐 것입니다.

초학자가 직접 인문을 새길 때 돌의 성질과 칼의 운용 방법을 사전에 파악하지 못하면 새긴 것이 매우 엉망으로 나타날 수 있습니다. 이로 인해서 새기는 흥취가 크게 떨어져 결국엔 전각에 대한 흥미가 사라질 수 있습니다.

우선 가로와 세로로 직선을 많이 그어서 선에 대한 감각을 익혀야 합니다. 그다음에는 곡선을 긋는 연습을 해야 합니다. 앞에서도 이야기했지만, 이때 전각도를 눕혀서 사과 깎듯이 굴리지 말고, 직선을 촘촘히 연결해서 곡선을 만드는 연습을 지속적으로 해야 합니다.

인장을 새길 때 주의할 점은 필획이 교차하고 전절하는 곳을 매우 자연스럽게 새겨야 한다는 것입니다. 직선과 곡선에 대한 연습을 거쳐 결과적으로 새겨진 선의 굵고 가늚이 통일되고, 잘라지거나 깨지지 않고, 전절하는 곳이 모호하지 않고, 주문의 선은 섬약하지 않고, 백문의 선은 옹종이 생기지 않는다면 전각

제백석이 그의 작업실에 붙여놓았다고 하는 전각의 가격표 「윤규」(潤規)

一尺十萬　冊頁作一尺 不是一尺作一尺
扇面 中者十五萬 大者 二十萬
粗蟲小鳥 一只六萬
紅色 少用五千 多用一萬
刻印 石小如指不刻 一字白文六萬 朱文十萬
　　每元加一角
丁亥五月十八日

1척(약 30cm) 크기는 10만 원이다. 1척은 책의 한 면 크기다.
1척에 못 미치는 크기는 1척으로 계산한다.
부채(선면) 중간 크기는 15만 원이고 큰 것은 20만 원이다.
조충도의 작은 새 한 마리는 6만 원이다.
홍색을 조금 쓰면 5,000원이고, 많이 쓰면 1만 원이다.
인장돌의 크기가 손가락만큼 작은 것은 새기지 않는다.
백문은 한 글자당 6만 원이고, 주문은 10만 원이다.
정해년(1947년) 5월 18일

작품을 하는 데 크게 문제될 것이 없습니다.

— 이렇게 인고를 만든 것을 다 새기고 난 후에는 무엇을 해야 되는지요.

솔로 인면을 깨끗이 털어내고 검사를 하고 수정을 합니다. 이를 보도(補刀)라고 합니다.

인문을 인고와 대조해 검사하고 수정하는 과정인데, 대만에 갔을 때 이대목 선생님께 배운 방법이 있습니다. 처음 새기게 되면, 새긴 것을 전체적으로 보는 데 한계가 있을 수 있습니다. 이 방법을 쓰면 좋아요.

먼저 인면을 평평하게 갈 때 나오는 고운 돌가루를 모아둡니다. 이 돌가루를 인면을 새겨서 생긴 오목한 공간 안에 넣어서 마침내 인면과 수평이 될 때까지 채웁니다. 수평이 된 상태에서 전체를 보면 부족한 부분을 단박에 잡아낼 수 있습니다.

— 보도라고 수정에 대하여 말씀해주셨는데, 전각의 대가들도 수정을 하는지요. 수정의 의미는 무엇인지요?

인장을 새긴 뒤에 처음의 제작 의도를 점검하는 것이지요. 한 마디로 말해서 완성도를 보는 것입니다. 설령 유명한 전각가라 도 누구나 하는 것입니다. 이는 예술을 창작하는 진지한 태도의 표현이고, 동시에 자신이 창조한 예술품을 책임지는 의미이기 도 합니다.

여기에는 개인적인 취향도 반영되는 듯합니다. 서예작품의 일필휘지(一筆揮之)와 같은 태도로 거의 수정을 안 하는 작가 들도 있어요. 보편적인 것은 아닙니다. 왜냐하면, 진지하게 검

「강명」(剛明), 박원규 作
2022년

사하고 부족한 부분을 수정하는 것은 더욱 완전한 예술효과에 도달하는 수단이기 때문입니다.

결국은 선택의 문제입니다. 저의 경우에는 한두 차례 정도만 합니다. 자주 하다 보면 원래 추구했던 것과는 느낌이 달라지는 경우가 생깁니다. 자주 하는 것은 결코 좋은 자세가 아닙니다. 미진하면 미진한 대로 그 맛이 있을 수 있거든요. 경험적으로 수정을 여러 번 하다 보면 나중에는 원래 의도와는 한참 떨어진 지점에 가 있는 것을 발견하곤 합니다.

예전에 화가 남농(南農) 허건(許楗) 선생을 만나서 들은 이야기인데, "그림은 깔쭉거리다 망한다"고 합니다. 여기저기 손대다가 그림이 망가진다는 이야기인데, 전각도 마찬가지입니다. 멈춰야 할 때를 아는 것이 중요합니다.

━어떤 면에 주안점을 두고 수정해야 하는지요.

중요한 것은 "내가 어떤 전서풍으로 새기고 싶었느냐"입니다. 거기에 부합하느냐, 아니냐가 판단의 기준이 될 것이고요. 이러한 여부를 판단해서 수정해야 되는 것입니다. 원래의 창작 의도를 돌아볼 필요가 있습니다. 그것이 중요한 것입니다.

━인장의 네 모서리와 귀퉁이를 어떻게 처리해야 할지 고민이 될 듯합니다.

가장자리는 안장에서 매우 중요한 조성 부분이니, 주문과 백문을 막론하고 모두 이에 대한 창작 문제를 고려해야 합니다.

인장 가장자리 처리법은 대체로 근대 전각가들이 창조했습니다. 옛날 인장은 본래 면모가 일반적으로 매끄럽고 완전해 절

종이에 찍힌 인장을 보면서 보도(補刀)를 하고 있는 박원규 작가

인변(印邊, 가장자리 처리) 등을 마무리하고
수정 전(왼쪽)과 수정 후(오른쪽)를 비교해본다.

대 고의적으로 격변(擊邊)을 하지 않았습니다. 다만 오랜 세월을 지나 출토되었기 때문에 풍화작용으로 인해 부식되었는데, 이를 인위적으로 인장 가장자리와 인면을 격변해 더욱 굳세고 고박함을 강조했습니다.

이러한 격변은 오창석 때 비롯된 것입니다. 저는 이러한 격변은 하지 않아요. 칼끝으로 몇 차례 손을 댑니다. 우연의 효과로 제작 의도와는 상관없는 공간이 형성되는 것이 마땅치 않거든요.

인문 필획이 지나치게 평행을 이루거나 정제되어 있을 때 가장자리 혹은 인문을 부분적으로 격변해 인장 전체에 시원한 흐름을 내거나 고박한 맛을 내기도 합니다. 격변은 칼자루로 두드리거나 칼끝으로 무겁지도 않고 가볍지도 않게 합니다. 격변을 하게 되면 인장을 찍은 뒤에 있는 것 같으면서도 없고, 끊어진 것 같으면서도 연결되는 자연스러운 박락(剝落)의 정취가 나타납니다.

그렇다고 맹목적으로 두드리거나 적당하지 않은 곳을 두드리면 필획이 잘라지고 갈라지며, 심지어 다른 글자로 변하기도 하기 때문에 조심해야 합니다.

━ 수정을 하고 나면 비로소 완성이 되고 인장을 찍게 되나요? 인장을 찍는 데도 요령이 있을 듯합니다.

요령이 있다면 인니를 골고루 묻혀서 수평과 수직을 고려해 찍히지 않는 부분이 없도록 하는 것이지요. 백문은 너무 힘을 주면 획이 가늘어지고, 주문은 너무 힘을 주면 획이 두터워집니

다. 그러므로 적당히 힘을 주는 것이 중요합니다.

인면은 네 모서리가 모두 힘을 고르게 받아야 합니다. 인장을 찍은 뒤에 갑자기 떼지 말고 천천히 가볍게 떼어야 합니다. 인장을 뗄 때 인면이 선명하지 않아 다시 찍을 경우를 대비해 인규를 사용할 수 있습니다.

한 손으로 종이를 누르고, 한 손으로는 상면부터(하면은 고정) 혹은 하면부터(상면은 고정) 들어올립니다. 갑자기 들어올리면 인니의 기름 성분으로 인해 종이가 따라 올라오면서 찢어질 우려가 있기에 인장을 조심해서 천천히 들어올려야 합니다.

— 구관을 새기는 법에 대해서는 앞에서 설명을 해주셨습니다. 구관을 새겼으면 마지막으로 탁본하는 작업이 남은 듯합니다. 탁본의 과정을 설명해주시지요.

구관을 탁본하려면 다음과 같은 중요한 공구가 있어야 합니다.

첫째로 종려나무 솔입니다. 종려나무 솔은 종려나무 껍질을 벗겨 만든 가는 실로 만듭니다. 저는 오래전에 홍콩에서 구입했어요. 종려나무 솔이 없다면 칫솔이나 구둣솔을 사용해도 됩니다.

둘째로는 탁포(拓布)입니다. 먹을 묻히는 공구로 반드시 스스로 만들어야 합니다. 두 개를 준비해야 정교하게 탁본할 수 있습니다. 하나에는 먹물을 묻히고, 다른 하나에는 묻힌 먹물을 다시 묻히는 것입니다. 방법은 별로 어렵지 않아요. 먼저 작은 약솜으로 내심을 만들고 밖은 명주천으로 한 겹 싸는데, 이렇게

「독립불구」(獨立不懼), 박원규 作
2022년

하면 부드럽고 탄력성이 있는 작은 탁포가 완성됩니다.

탁본할 종이인 인탁지(印拓紙)는 필방에 가보면 안피지(雁皮紙)라고 있어요. 이 종이가 얇으면서도 질겨서 탁본하기에 적당합니다. 종려나무 솔이나 칫솔이 준비되고, 탁포가 만들어지면 구관을 탁본할 준비가 된 것입니다.

구관 위에 물을 바릅니다. 물을 바를 때 풀을 약간 섞어야 합니다. 그래야 인탁지가 고정이 됩니다. 여기서 중요한 것은 시중에서 파는 딱풀이 아닌 밀가루로 쑨 풀이어야 한다는 것입니다. 딱풀로 하면 나중에 떼어낼 때 문제가 생겨요. 접착력이 강하기에 종이가 찢어집니다. 그래서 약간만 접착이 되도록 밀가루 풀로 하는 것입니다.

인탁지를 고정시켜 구관 위에 약하게 붙입니다. 그다음에 타월이나 화장지 등으로 인탁지 위에 남아 있는 물기를 찍어 냅니다. 물기를 없애는 것은 탁본할 때 먹물이 얼룩지는 것을 방지하기 위해서입니다.

그다음에 종려나무 솔이나 칫솔로 두드려서 종이가 새긴 획 안으로 들어가도록 합니다. 이때 종이와 인면 사이에 공간이 없도록 치밀하게 해야 합니다.

다음으로 탁본지에 먹물을 묻히는 작업입니다. 처음부터 진하게 하는 것이 아니라 흐리게 시작해서 여러 번 두드리는 것이 중요합니다. 탁본을 하는 요령은 가장자리부터 시작해서 점차 글씨가 새겨진 중심으로 옮겨가는 것입니다. 이때 획이 뭉개지지 않도록 섬세하게 해야 합니다. 탁포를 절대로 끌거나 문지르

1. 올이 가는 천 등으로 솜을 감싸서 탁본할 솜방망이를 만든다

2. 솜방망이는 너무 크지 않고 섬세하게 탁본할 수 있는 크기면 좋다

3. 새겨진 구관 위에 탁본할 인탁지를 밀가루로 쑨 풀로 붙인다

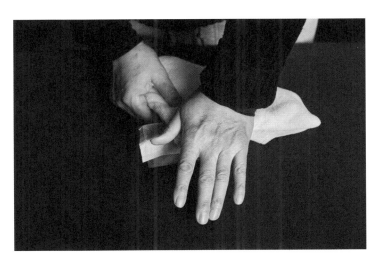

4. 인탁지를 마른 수건으로 눌러가며 물기를 제거해준다

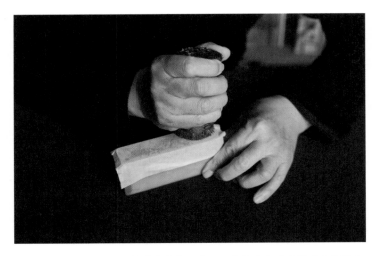

5. 종려나무 솔로 두드려 인탁지가 구관으로 새긴 글씨 안에 들어가게 한다

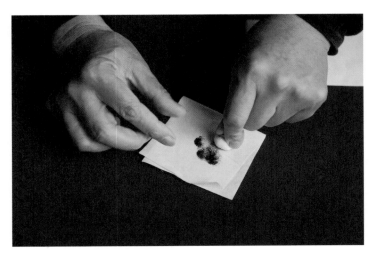

6. 탁본할 솜방망이는 미리 먹을 묻혀 그 상태를 점검해둔다

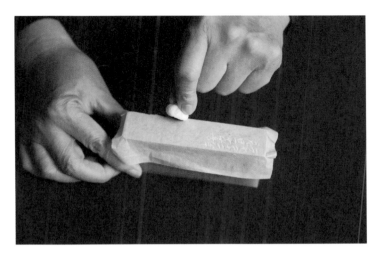

7. 탁본은 인면의 가장자리부터 시작해서 중심 쪽으로 들어오게 한다

8. 탁본은 진한 먹물로 한 번에 하지 말고 연한 먹으로 여러 번에 걸쳐서 한다

9. 탁본한 종이는 천천히 떼어낸다. 이때 한쪽부터 시작해서 떼어내야 한다

완성된 구관 탁본

면 안 됩니다.

탁본은 상황에 따라 먹색을 진하거나 엷게 할 수 있습니다. 농묵으로 탁본해 검고 빛나는 것을 오금탁(烏金拓)이라 하고, 담묵으로 탁본한 것을 선익탁(蟬翼拓)이라 일컫습니다. 각자의 기호에 따라 선택할 수 있습니다. 구관의 탁본은 농묵이나 담묵을 막론하고 모두 먹을 골고루 입혀야 하고 글자가 분명하고 또렷해야 합니다.

마지막으로는 탁본지를 떼어냅니다. 탁본한 뒤에 바로 탁본지를 떼어내면 탁본한 면이 주름이 일어나기 때문에 탁본지가 마른 뒤에 떼어내야 합니다. 떼어낼 때 갑자기 한 번에 하게 되면 인면에 풀기가 있기 때문에 찢어질 수가 있어요. 그렇기에 천천히 아래에서부터 점차적으로 떼어내야 합니다.

━ 구관의 탁본은 섬세한 작업입니다. 시간이 없어서 탁본을 못 하거나 탁포 등 도구가 준비되지 않은 경우도 있을 듯합니다. 이럴 경우에는 다른 방법이 없는지요.

먹 가운데 사묵(蠟墨)이란 것이 있습니다. 이 먹을 이용하면 바로 탁본한 것 같은 효과를 얻게 됩니다. 탁본지를 구관 위에 올려놓고 이 먹으로 문지르기만 하면 됩니다. 이 먹의 성분이 식물 혹은 광물에서 나온 기름기가 있는 성분으로 되어 있어 물에 녹지 않아요. 마치 양초와 같은 느낌입니다. 이 사묵도 오래 전에 홍콩에서 구입했는데, 바쁘거나 급해서 탁본할 겨를이 없을 때 사용합니다.

「절화반주」(折花伴酒), 이대목(李大木) 作

偶於舊時札記中檢得此句
今已忘其出處矣
大木李獨刻

우연히 옛날의
찰기(札記)를 뒤지다가
이 구절을 발견했다.
이제는 이미 그 출처를 잊어버렸다.
대목(大木) 이독(李獨)이 새기다.

偶於舊時札
記中檢得此
句冬已忘其
出處矣
大木李疇刻

「독행도」(獨行道), 이대목(李大木) 作

丹忱大兄 面屬作此三字印 余戲叩之 盜乎道乎 答曰 兩可
因取道字並作解曰 世有特立不羣之士 乃能行不可道之道
聊博莞尒卽蘄正腕 甲子四月上浣 獨翁李大木刊記

단침(丹忱) 형이 면전에서 이 세 글자의
인장을 새겨달라고 부탁했다.
나는 장난삼아 고개를 끄덕이며
'도'(盜)인가 '도'(道)인가 하니
대답하기를 '도'(盜)도 되고 '도'(道)도 된단다.
그래서 '도'(道) 자를 취하고
아울러 풀어 말하기를
"홀로 서서 무리 짓지 않는 선비가 있는데
말하자면 (그러한 선비여야) 말로
할 수 없는 도를 행할 수 있다".
애오라지 널리 빙그레 웃어주기를 구하며
아울러 잘못된 곳을 바르게 고쳐주시기를 바란다.
갑자(甲子) 4월 상순에
독옹이대목(獨翁李大木)이
새기고 기록하다.

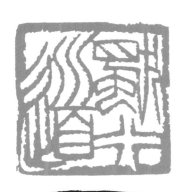

丹忱大兄囑爲作此三字
印余戲印出溢乎道乎
谷曰畫可因取衡字亦佐
解自世有特立不羣之士
乃能行不可道之道
聊博莞尔即希
正腕甲子冬肖上浣
橫翁李尤木利記

「반인장군」(斑寅將軍), 이대목(李大木) 作

斑寅將軍
山君多異名 此其一也 歲次丙寅
余方周甲 因治生肖印 用以自娛 獨翁

범은 다른 이름이 많다.
반인장군(斑寅將軍)도 그 가운데 하나다.
때는 병인(丙寅)년이다.
바야흐로 나의 회갑년이다.
빌미로 생초인(生肖印)을 새겨
스스로 기꺼워한다.
독옹(獨翁)

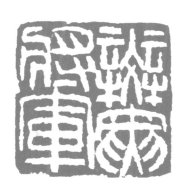

斑寅將軍

山君多畏各出其

一丙歲次丙寅余

方周甲因治生肖

印用以自娛彌翁

「함장재주」(菡章齋主), 박원규(朴元圭) 作

金蕙元熙正墨妹 稟性爽朗多藝 容貌也端正婀娜
從余習臨池有年 往庚子歲 請余菡章齋三字印 遲遲未報
已閱兩年 時已久不能再遷延 時日今直快日寒景 遂爲作之以漢鑄印
印式 然不識能得其方正典雅之氣否 午飯後漱茶自玩 庶不負二年之
遲 蕙元女弟解人知不河漢余言 一噱 時維二千念二年
一月初六日 ㅎㅎㅇ辛苦辛苦

혜원 김희정 묵매(墨妹)는 품성이 밝고 명랑하며
여러 방면의 예술에 재능이 뛰어나다.
용모 또한 단아하고 정대하며 날씬하고 아리땁다.
내게 글씨를 배운 지 여러 해다.
지난 경자(庚子)년에 함장재(菡章齋) 세 글자의 인장을
새겨달라고 부탁했다. 이미 2년의 시간이 지났는데도
아직까지 회보(回報)하지 못했다.
오늘은 날씨가 맑고 겨울 햇살이 포근하다.
드디어 한(漢)나라 때 주인(鑄印)을 새기던 방식으로 새겼다.
그렇지만 바르고 점잖으며 고상한 그 기운을 제대로 터득했는지는
못했는지는 모르겠다. 점심을 한 뒤 차로 입안을 부시고 스스로
보아도 2년의 기다림에 대한 노고를 저버리지 않은 듯하다.
혜원 여제(女弟)는 안목이 트였으니
나의 말이 허황되지 않음을 알 것이다.
크게 한 번 웃는다. 때는 2022년 1월 초6일이다. 하하옹.
힘들고 힘들다.

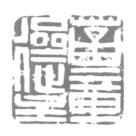

찾아보기 · 인명

찾아보기 · 용어

작가 박원규 朴元圭, 1947~

서예·전각가, 한국전각협회 명예회장.

아호는 하석(何石)이며, 1947년 전북 김제에서 태어났다.

전북대학교 법정대학 법학과 학사,

배재대학교 대학원에서 국문학 석사를 마쳤다.

강암 송성용 선생 문하로 입문해 서예를 배웠고, 대만에 유학해 독옹 이대목

선생께 전각을 배웠다. 긍둔 송창, 월당 홍진표, 지산 장재한 선생 등

당대 최고의 한학자들에게 한문을 수학했다.

1979년 제1회 동아미술제에서 대상을 수상했다. 2013년

세계서예전북비엔날레에서 대상인 그랑프리, 2016년 일중서예대상을 수상했다.

1984년에 첫 번째 작품집『계해집』을 시작으로 25년간

매년 작품집을 출간했으며, 그 가운데 네 권은 전각집이다.

1985년에 펴낸『마왕퇴백서노자임본』은 현재 하버드대학교

옌칭 도서관에 소장되어 있다. 2010년『박원규 서예를 말하다』와

『자중천』, 2011년『하석 박원규 작품집』등 대담집과

작품집을 한길사에서 발행했다.

성균관대학교 유학대학원 양현재와 같은 대학 사회교육원 서예과,

예술의전당 서예박물관 등에 출강했다.

2013~14년에는 서울대학교 미술대학에 출강했다.

2013년 '동아세아서예가4인전'(문체부와 중앙일보 후원, 아라아트센터),

2020년 '미술관에 書'(국립현대미술관 기획, 덕수궁미술관),

'ㄱ의 순간'(예술의전당 서예박물관) 등 주요 기관에서 주최한

기획전에 참여했다.

'하석 한간전'(1988), '하석 서전'(1993), '하석 서예전'(1998),

'하석 백수백복전'(2003), '하석 서예전'(2008), '자중천'(2010),

'하석박원규서예전'(2011), '일중서예상 대상수상자 초대전'(2018),

'하석, 부모은중경전'(2018), 'ㅎㅎㅇㅊㅇ: 하하옹치언(何何翁卮言)'(2020) 등

열 차례의 대형 개인전을 개최한 바 있으며, 서예 개인전으로는

처음으로 유료전시회를 열었다.

1999년에는 서예전문잡지인 월간 『까마』를 창간해,
약 7년간 국내외 서예사와 서예가를 조망했다.

2021년 국립현대미술관이 작품 2점을 구입해 소장하고 있으며,
대만 국부기념관에도 작품이 소장되어 있다.

한국전각협회 제12~13대 회장을 역임했으며 현재 명예회장으로 있다.

30대 후반 이후 지금까지 서울 압구정동의 창작공간인 석곡실에서
작품 활동과 후학 지도에 몰두하고 있다.

박원규
전각을
말하다

지은이 박원규 · 김정환
펴낸이 김언호

펴낸곳 (주)도서출판 한길사
등록 1976년 12월 24일 제74호
주소 10881 경기도 파주시 광인사길 37
홈페이지 www.hangilsa.co.kr
전자우편 hangilsa@hangilsa.co.kr
전화 031-955-2000~3 **팩스** 031-955-2005

부사장 박관순 **총괄이사** 김서영 **관리이사** 곽명호
영업이사 이경호 **경영이사** 김관영 **편집주간** 백은숙
편집 박홍민 박희진 노유연 이한민 배소현 임진영
관리 이주환 문주상 이희문 원선아 이진아 **마케팅** 정아린
디자인 창포 031-955-2097
인쇄 예림 **제책** 경일제책사

제1판 제1쇄 2023년 12월 30일

값 35,000원
ISBN 978-89-356-7852-5 03620

대담자 김정환 金政煥 1969~

서예평론가.

아호는 장헌(章軒)이며, 1969년 서울에서 태어났다. 홍익대학교 미술대학원에서 회화 전공으로 석사과정을 마쳤다. 현재 아주대학교에서 서예를 강의하고 있다. 대학 재학 시절 제1회 대한민국서예전람회(1991)에서 특선을 했으며, 『월간서예』 통권 200호 기념 서예학술 논문공모에서 최고상을 수상해 서예평론가로 등단했다.

서예전문지 월간『까마』의 책임편집위원을 역임했으며, 『서울아트가이드』 등 잡지 및 개인전 도록에 평론과 작가론을 120여 차례 기고했다.

'동아세아서예가4인전'(2013)과 '하석, 부모은중경전'(2018)의 전시감독, 한국서예협회 평론분과 위원장을 역임했다.

예술 관련 저서로는 서세옥, 홍석창, 김태정 등 서화가를 인터뷰한『필묵의 황홀경』, 젊은 서화가에 대한 책인『열정의 단면』, 박원규 선생과 서예에 관해 대담한『박원규 서예를 말하다』, 정하건 선생의 삶과 서예에 관한 대담집 『필묵도정』, 미술품 컬렉팅에 관한 책『어쩌다 컬렉터』가 있다.

지금까지 회화로 서울, 고베, 인천, 수원 등에서 열 차례 개인전을 열었으며 바젤, 뉴욕, 파리, 베를린, 베니스, 광저우, 고베 등에서 열린 해외 아트페어와 기획전에 참가했다.

현재 한국서예협회 초대작가이며, 2001년부터 2023년까지 세계서예전북비엔날레 본 전시 및 기획전에 초대되었다.

대학 재학 중 전각에 입문했으며, '한국전각대전'(백악미술관), '국제전각교류전'(북경미술관), '한국전각학회 회원전'(백상갤러리) 등 전각 관련 전시에 참여했다.

현재 서예, 서예평론, 회화 등의 작업을 왕성하게 하고 있다.